U0122462

挥毫自在

东方既白·书系

[日] 森琴石 编著

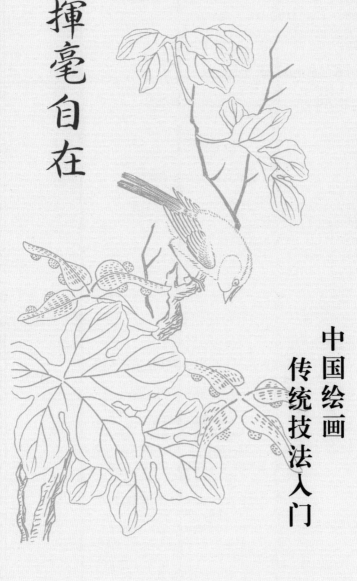

中国绘画
传统技法入门

研究出版社

图书在版编目 (CIP) 数据

挥毫自在——中国绘画传统技法入门 / [日] 森琴石
编著 -- 北京：研究出版社，2023.12
ISBN 978-7-5199-1608-4

Ⅰ. ①挥 ... Ⅱ. ①森 ... Ⅲ. ①国画技法
Ⅳ. ① J212
中国国家版本馆 CIP 数据核字 (2023) 第 244900 号

学术支持：李可染画院

出 品 人：赵卜慧
出版统筹：丁　波
责任编辑：张　璐
特邀编辑：尚　元
封面设计：宁成春

挥毫自在——中国绘画传统技法入门
HUIHAOZIZAI—
ZHONGGUO CHUANTONG JIFARUMEN

[日] 森琴石 编著
研究出版社 出版发行
（100006　北京市东城区灯市口大街100号华腾商务楼）
北京新华印刷有限公司印刷　新华书店经销
2023年12月第1版　2023年12月第1次印刷
开本：880毫米 × 1230毫米 1/32　印张：10.75
字数：100千字
ISBN 978-7-5199-1608-4　定价：59.00 元
电话（010）64217619　64217652（发行部）

『取法于古人，用心于新奇』（代序）

李可染画院院长　李　庚

这本小书是日本画家森琴石（1843—1921）于明治十四年（1881年）编辑出版的一本为本国人学习中国绘画传统技法的入门书。

夫学画者，一曰『师古人』，即向古人的作品学习、临摹；一曰『师造化』，即向大自然学习、写生。更要有『外师造化，中得心源』的感悟、提炼、创造。因此，在传统绘画艺术传承中，学习、临摹前人的图式、规矩和研习画谱成为必修课之一。前人编画谱，大致分为两种：一是经过整理的画学文献，如《宣和画谱》、《佩文斋书画谱》；一是分门别类的画法图说，随图注文，如《十竹斋画谱》、《芥子园画传》，尤以《芥子园画传》最具有影响力，问世三百多年来，在国内外，对中国绘画的普及推广、传承、发展产生了广泛的影响。

本书原名《南画独学——挥毫自在》，二集四册。从其编辑的体例、内容等方面看到以《芥子园画传》为代表的中国古代画谱对它的影响。

编辑本书有下面几个特点：

第一，此书是在借鉴中国古代传统绘画画谱的基础上编辑出版。为明治时代日本的绘画爱好者提供了中国绘画传统技法的基础知识，对日本近现代文人画的发展具有特殊的意义。

第二，编者编辑此书目的是『欲令初学者略有所裨益而已』，是让人们通过『无师自通』学习绘画，完全是『师古人』方法的具体运用。

第三，编者吸收中国古代绘画画谱的编辑经验，对所编书的内容删繁就简，大胆改编，融入了自己对绘

画创作中感悟深刻的内容。如在第一集中专立『山水』册，选取七十九幅中国古代山水画摹本图式例作，弥

补以往画谱的不足。一幅幅画面穿越漫漫历史，展现在我们面前，令观者大有耳目一新之感。

第四，作为擅长山水、花鸟绘画技法的著名画家，全书是由编者『自画、自镌、自辑』而成，对中国古

代绘画技法的体验也是最直接、最深刻的。

第五，此书选择的原书初刻本虽是『径寸之中，网罗其法』的袖珍本，但刊刻采取铜版雕刻制版。绘画

细致入微，版刻清晰爽利，线条纤丽工致，刷印得极为精致，读者可以从中领略当时日本版画的版刻风彩。

森琴石原名熊，后改名繁，字吉梦，号金石、铁桥道人。摄津有马（今兵库县）人。曾向忍顶寺的静村

学习南宗画，并成为大阪南宗画派的重要画家之一。擅长山水、花鸟，世人称其为诗、书、画三绝。作品多

次被日本宫内省选为御用品。编辑有《南画独学——挥毫自在》、《题诗画集》等。

本书的出版，一是可以满足人们临摹学习掌握中国绘画基础技法进行临摹训练的需要；二是通过对照领

悟前人建立的图式法则，进而站在前人的高度上总结提炼出属于自己的创作语言；三是从一个侧面得以了解

域外国家和人民借鉴、吸收中国传统文化的途径、方法和内容，从中得到启发，更加感受到中国传统文化的

博大力量。是为序。

二〇二三年九月十五日于师牛堂

出版说明

《挥毫自在——中国绘画传统技法入门》（原书名《南画独学——挥毫自在》）是日本明治时代画家森琴石根据《芥子园画传》等中国传统画谱编辑出版的一本为初学者学习中国绘画传统技法的入门书，在日本颇有影响。本书编辑根据自己的绘画经历和对传入日本的以《芥子园画传》为代表的中国诸多画谱的认识、理解和借鉴，用更自由、更简明的画法体例编辑，既系统介绍了中国画的画种、题材、画法、技法口诀等经典论述，又特别展示用笔方法、图式步骤和大量历代绘画作品摹本图画。原书文字使用中文表述，有图有文，通俗易懂，使习画者能『无师自通』地学习中国绘画传统技法。

为了便于学习中国传统绘画的初学者能够便捷、轻松地学习掌握中国绘画传统技能，我们编辑出版此书。在校订中将讲解论述的画法图说等文字重新断句、排版，进行繁体转简体替换，对个别文字进行校正修改，但原书图版皆原汁原味保留。

近年来，国家为实现中华民族伟大复兴而致力于『建设中华优秀传统文化传承发展体系』，本书的出版恰逢其时。必将对继承和传播优秀传统文化，提高历史自觉和坚定文化自信，有着积极意义。

本书在国内偶见出版，但对编辑者多语焉不详。所出版图书，或图版失真变形，或删减原书内容，影响读者的阅读体验。现李可染画院李庚院长慷允提供早年在日本执教时淘到并珍藏的明治十四年（1881年）刊刻的《南画独学——挥毫自在》初刻本为我们编辑影印使用，乘本书出版之际，致以谢意！

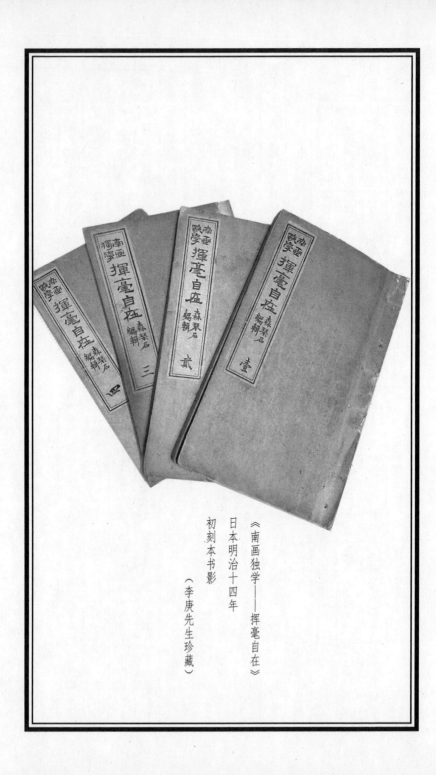

《南画独学——挥毫自在》

日本明治十四年

初刻本书影

（李庚先生珍藏）

目录

【挥毫自在——中国绘画传统技法入门】

树谱

画树法

学画先画树起，画树先画枯树起，画树身好，然后点叶。

向左，树大枝向右；向右，树大枝向左。亦有变体即不论

左出

右出

向左树先身后枝
向右树先枝后身

树身中，直皴数笔谓之树皮；根下阔处，白处补一点两点，谓之树根。

向右树第一笔自上而下又折上，谓之送，送笔宜圆，若偏锋即扁笔矣。

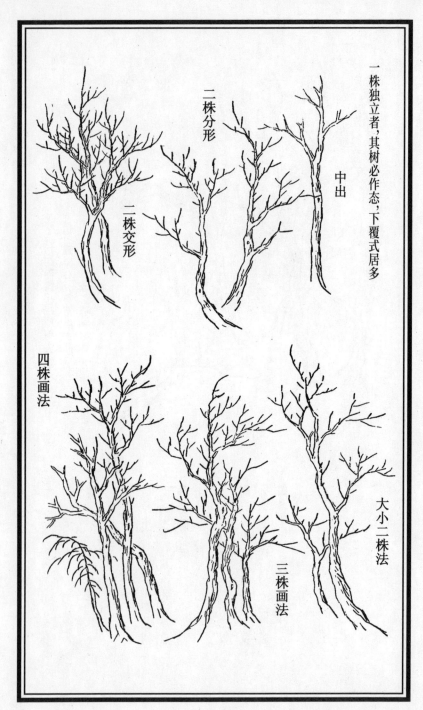

一株独立者，其树必作态，下覆式居多

中出

二株分形

二株交形

四株画法

大小二株法

三株画法

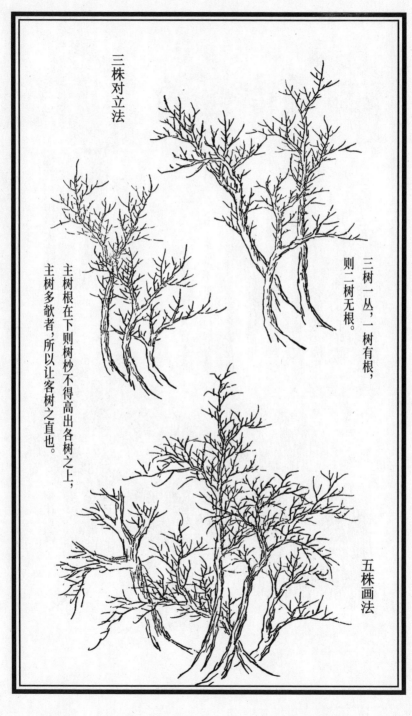

三株对立法

三树一丛，一树有根，则二树无根。

主树根在下则树杪不得高出各树之上，主树多欹者，所以让客树之直也。

五株画法

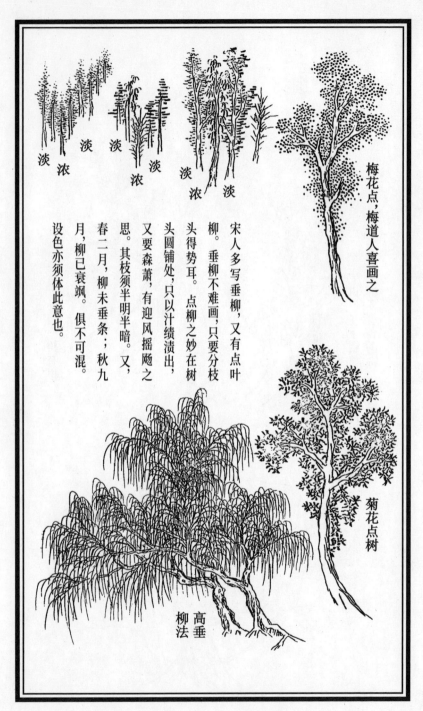

淡　浓　淡　浓　淡　浓　淡　浓　淡

梅花点，梅道人喜画之

宋人多写垂柳，又有点叶柳。垂柳不难画，只要分枝得势耳。点柳之妙在树头圆铺处，只以汁绿渍出，又要森萧，有迎风摇飏之思。其枝须半明半暗。又，春二月，柳未垂条；秋九月，柳已衰飒。俱不可混。设色亦须体此意也。

菊花点树

高垂柳法

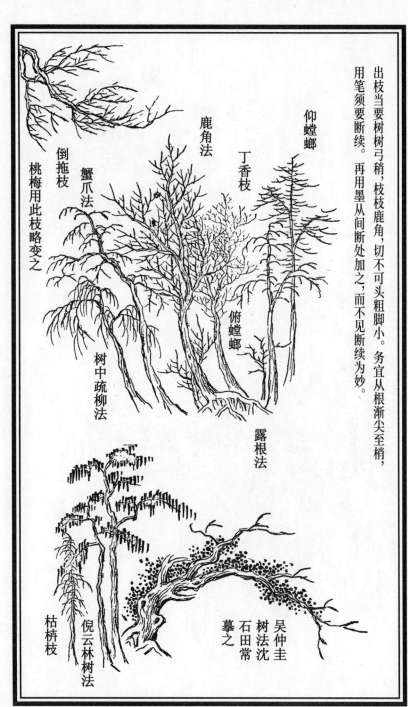

出枝当要树树弓稍，枝枝鹿角，切不可头粗脚小。务宜从根渐尖至梢，用笔须要断续。再用墨从间断处加之，而不见断续为妙。

仰螳螂

鹿角法

丁香枝

倒拖枝

蟹爪法

桃梅用此枝略变之

俯螳螂

树中疏柳法

露根法

枯桦枝

倪云林树法

吴仲圭
树法沈
石田常
摹之

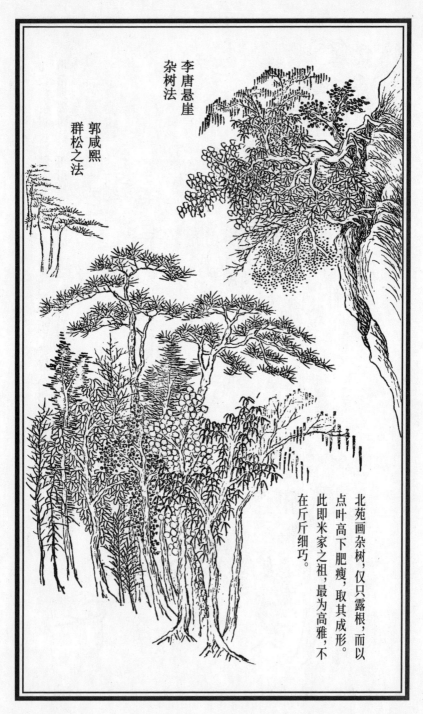

李唐悬崖
杂树法

郭咸熙
群松之法

北苑画杂树，仅只露根，而以
点叶高下肥瘦，取其成形。
此即米家之祖，最为高雅，不
在斤斤细巧。

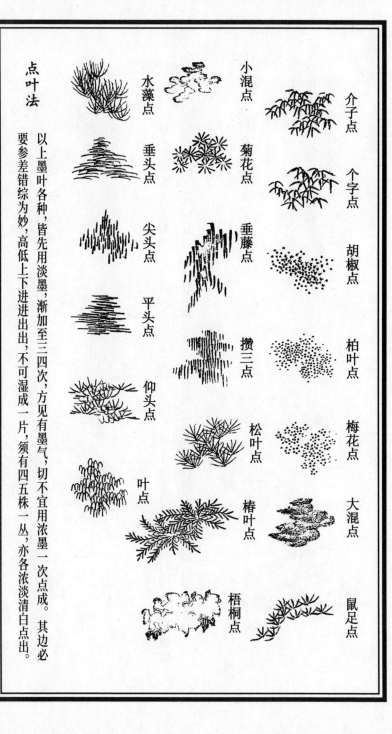

点叶法

介子点

个字点

胡椒点

柏叶点

梅花点

大混点

鼠足点

小混点

菊花点

垂藤点

攒三点

松叶点

椿叶点

梧桐点

水藻点

垂头点

尖头点

平头点

仰头点

叶点

以上墨叶各种，皆先用淡墨，渐加至三四次，方见有墨气，切不宜用浓墨一次点成。其边必要参差错综为妙，高低上下进进出出，不可湿成一片，须有四五株一丛，亦各浓淡清白点出。

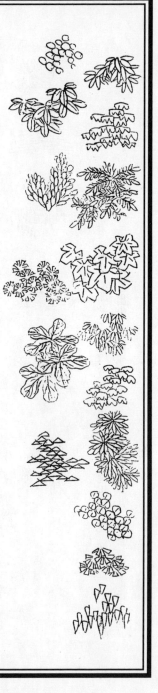

夹叶法

以上夹叶各种，各用浓笔勾边，如画春夏之景，宜用青绿于叶之中，嵌之。若秋叶，则用朱砂或藤黄加粉少许，用赭石少许与黄和匀，嵌之。若用胭脂则从边间染，再用草绿照叶高低设之。

山石谱 画石法

学画先画树，后画石。画石外为轮廓，内为石纹，纹之后方用皴法。石纹者皴之现者也，皴法者石纹之浑者也。

画石一
笔法及层累取势法

画石大间小小间大法

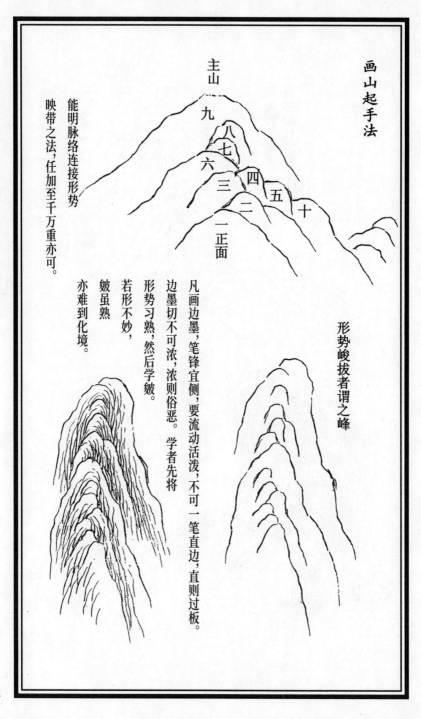

画山起手法

主山

九 八 七 六 三 四 五 十 二 一正面

能明脉络连接形势

映带之法，任加至千万重亦可。

形势峻拔者谓之峰

凡画边墨，笔锋宜侧，要流动活泼，不可一笔直边，直则过板。边墨切不可浓，浓则俗恶。学者先将形势习熟，然后学皴。若形不妙，皴虽熟亦难到化境。

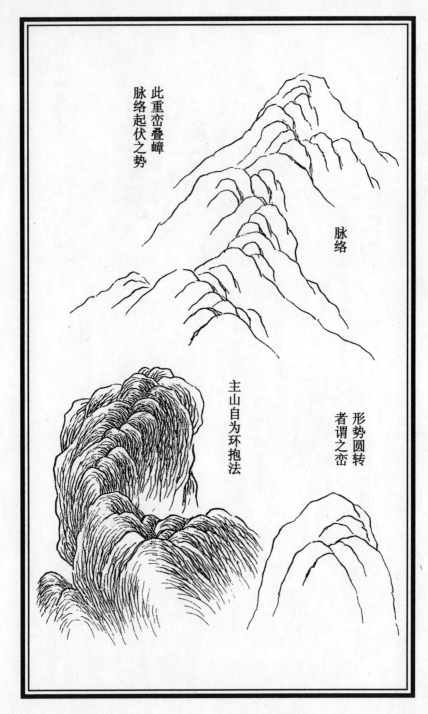

此重峦叠嶂
脉络起伏之势

脉络

主山自为环抱法

形势圆转
者谓之峦

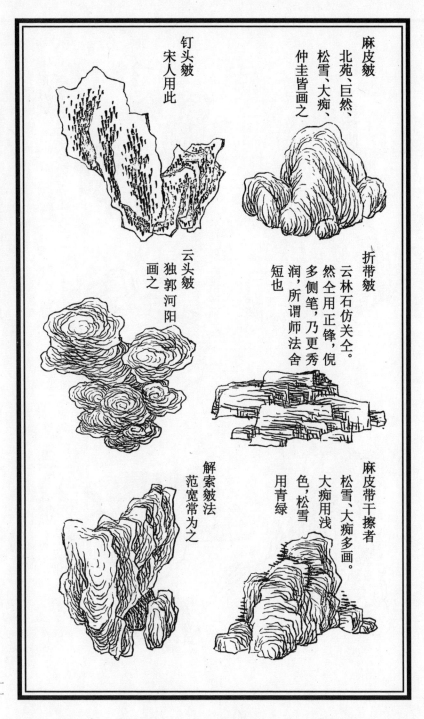

钉头皴
宋人用此

麻皮皴
北苑、巨然、
松雪、大痴、
仲圭皆画之

云头皴
独郭河阳
画之

折带皴
云林石仿关仝。
然仝用正锋，倪
多侧笔，乃更秀
润，所谓师法舍
短也

解索皴法
范宽常为之

麻皮带干擦者
松雪、大痴多画。
大痴用浅
色，松雪
用青绿

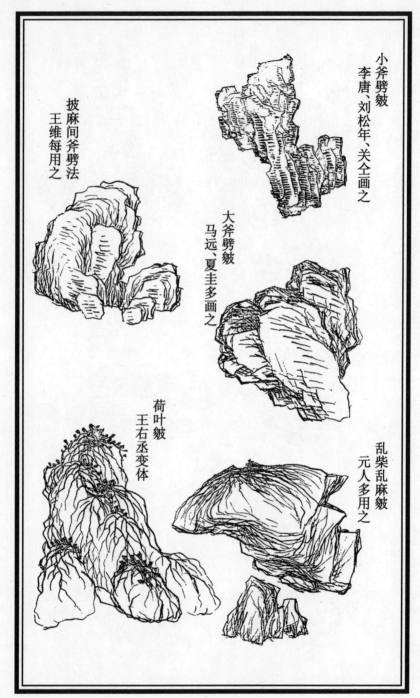

小斧劈皴
李唐、刘松年、关仝画之

披麻间斧劈法
王维每用之

大斧劈皴
马远、夏圭多画之

荷叶皴
王右丞变体

乱柴乱麻皴
元人多用之

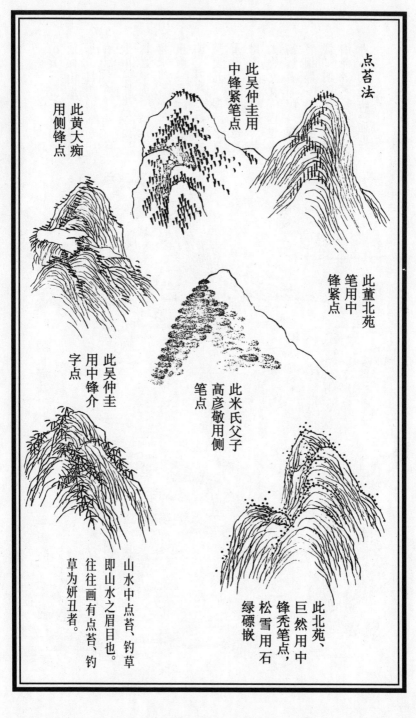

点苔法

此吴仲圭用
中锋紧笔点

此黄大痴
用侧锋点

此董北苑
笔用中
锋紧点

此吴仲圭
用中锋介
字点

此米氏父子
高彦敬用侧
笔点

此北苑、
巨然用中
锋秃笔点，
松雪用石
绿磉嵌

山水中点苔、钓草
即山水之眉目也。
往往画有点苔、钓
草为妍丑者。

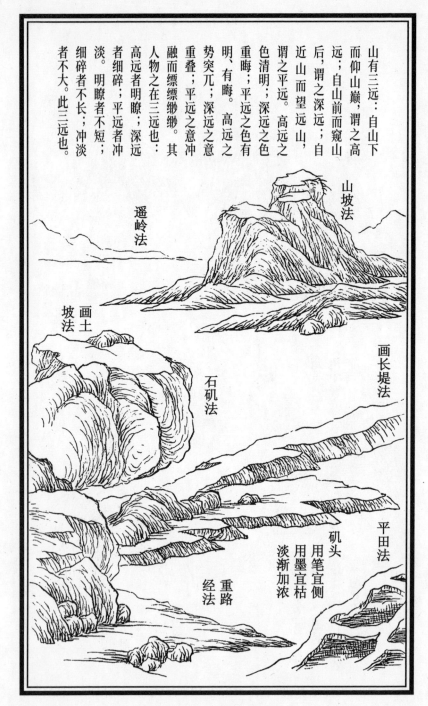

山有三远：自山下而仰山巅，谓之高远；自山前而窥山后，谓之深远；自近山而望远山，谓之平远。高远之色清明；深远之色重晦；平远之色有明，有晦。高远之势突兀；深远之意重叠；平远之意冲融而缥缥缈缈。其人物之在三远也：高远者明瞭；深远者细碎；平远者冲淡。明瞭者不短；细碎者不大。此三远也。

山坡法

遥岭法

画长堤法

画土坡法

石矶法

平田法

矶头
用笔宜侧
用墨宜枯
淡渐加浓

重路经法

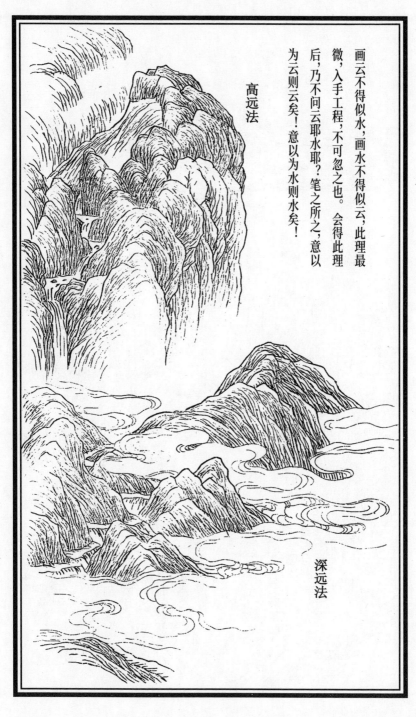

画云不得似水，画水不得似云，此理最微，入手工程，不可忽之也。会得此理后，乃不问云耶水耶？笔之所之，意以为云则云矣！意以为水则水矣！

高远法

深远法

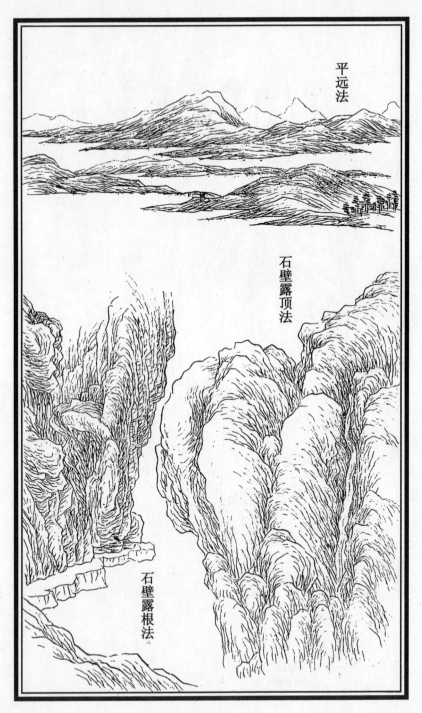

平远法

石壁露顶法

石壁露根法

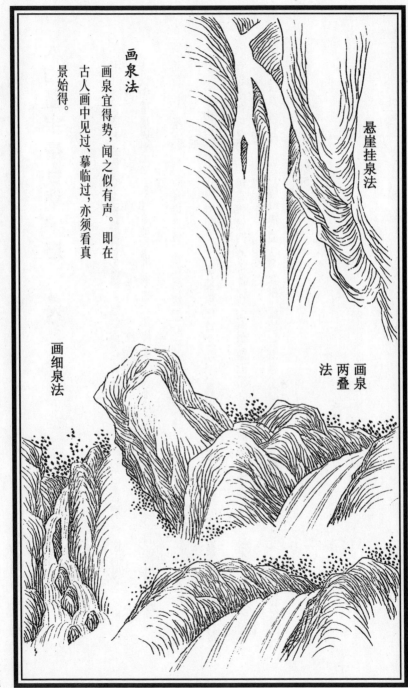

画泉法

画泉宜得势，闻之似有声。即在古人画中见过、摹临过，亦须看真景始得。

悬崖挂泉法

画泉两叠法

画细泉法

人物屋宇亭台楼宇谱　画人物法

凡山水间人物点缀者，多真静野朴之风。冠裳简古，气象生动。吾侪罕见真迹，想像而得其意也。

法以庄重端俨为贵。不可臃肿垒堆，形如木偶傀儡。又不可犯背驼、腰曲、头大、目小、长短诸病。

而行、立、坐、卧、顾盼言语之势，妙在俨然相似。安置之处必要境缘，若于云泉，要有引领眺望之

状，若于山内，要有俯首感慨之容，临流似赋诗之态，入林如觅句之形，倚楼有安闲放逸之仪，把钓

有志不在鱼之表，架舟有飘然四海之怀，登山有遨游五岳之思。或策杖溪桥、或倚童采药、或偃卧松

间、或煮茗石畔、或访逸寻幽、或抚琴弈棋、或读易山窗、或谈玄水阁，此高人隐者之事。若画心想而

出如斯者，其人品格可知矣。

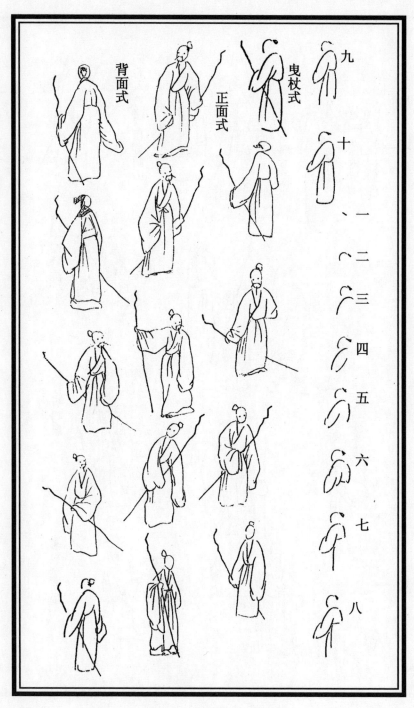

背面式

正面式

曳杖式

九

十、一 二 三 四 五 六 七 八

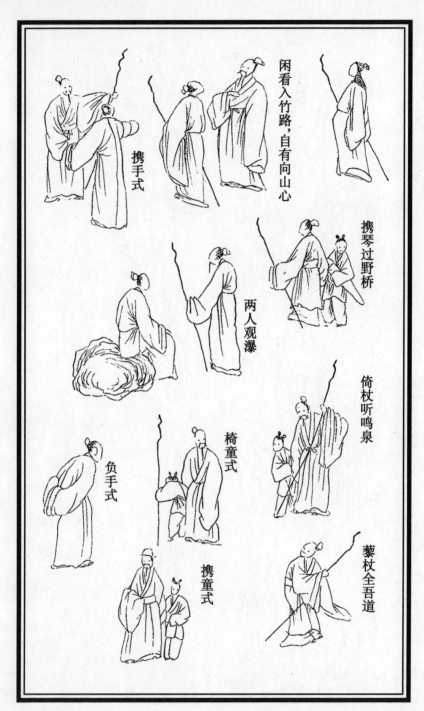

闲看入竹路，自有向山心

携手式

携琴过野桥

两人观瀑

倚杖听鸣泉

椅童式

负手式

携童式

藜杖全吾道

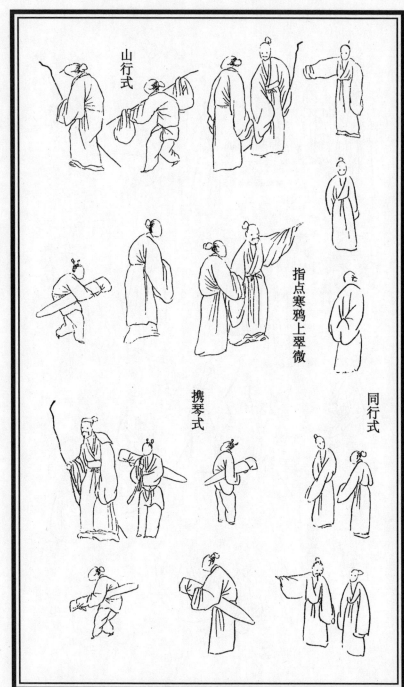

山行式

指点寒鸦上翠微

同行式

携琴式

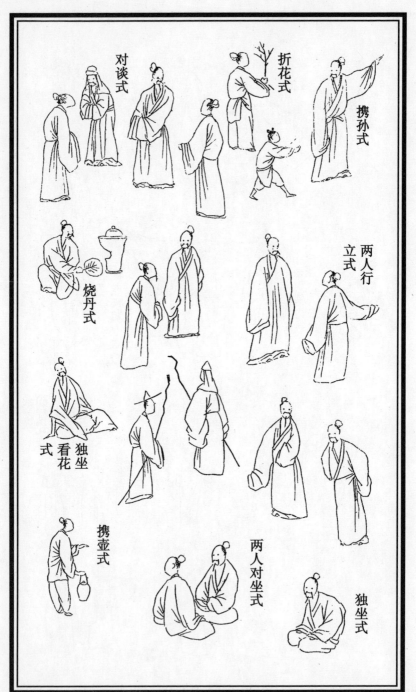

对谈式

折花式

携孙式

烧丹式

两人行立式

独坐看花式

携壶式

两人对坐式

独坐式

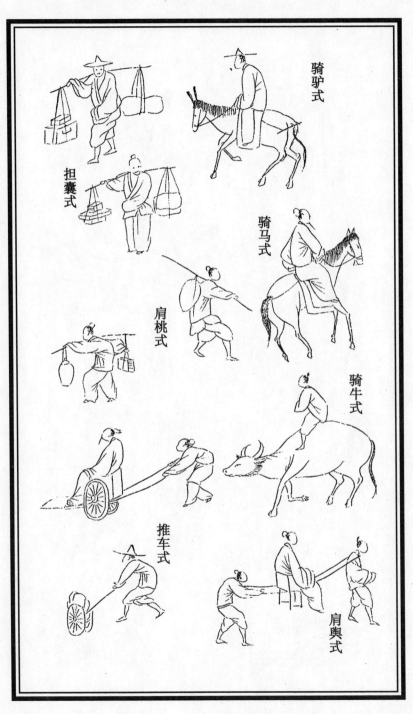

骑驴式

担囊式

骑马式

肩桃式

骑牛式

推车式

肩舆式

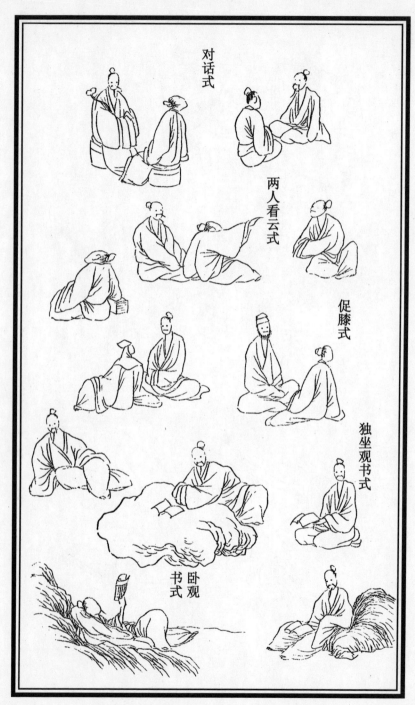

对话式

两人看云式

促膝式

独坐观书式

卧观书式

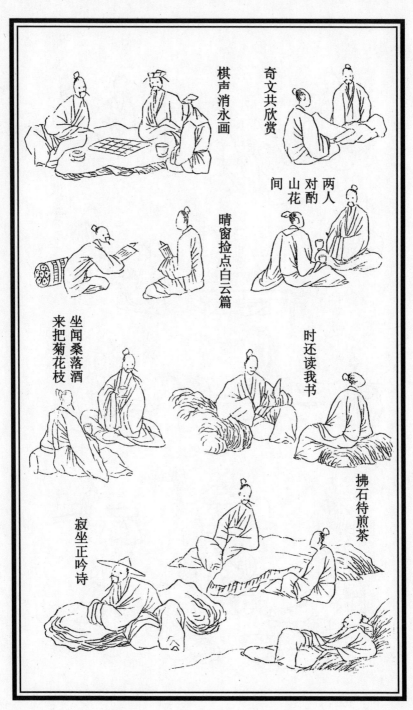

棋声消永画

奇文共欣赏

两人对酌山花间

晴窗捡点白云篇

坐闻桑落酒
来把菊花枝

时还读我书

拂石待煎茶

寂坐正吟诗

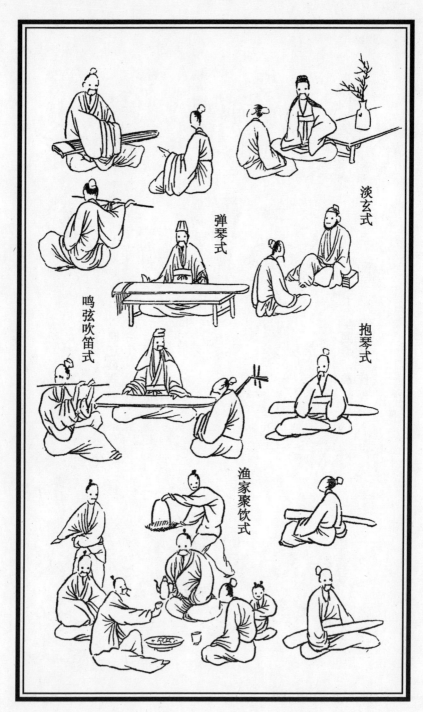

淡玄式

弹琴式

鸣弦吹笛式

抱琴式

渔家聚饮式

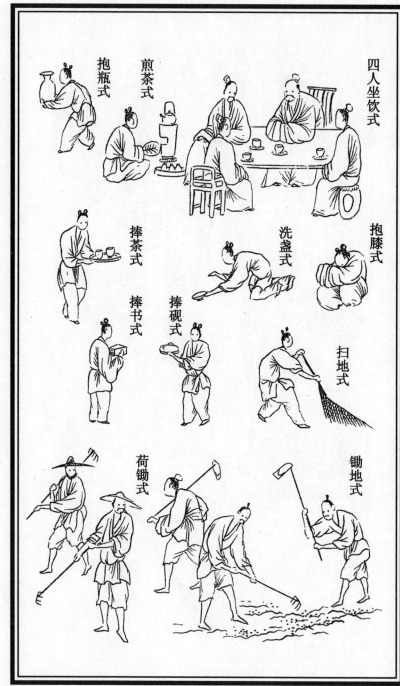

四人坐饮式

抱瓶式

煎茶式

抱膝式

洗盏式

捧茶式

捧书式

捧砚式

扫地式

锄地式

荷锄式

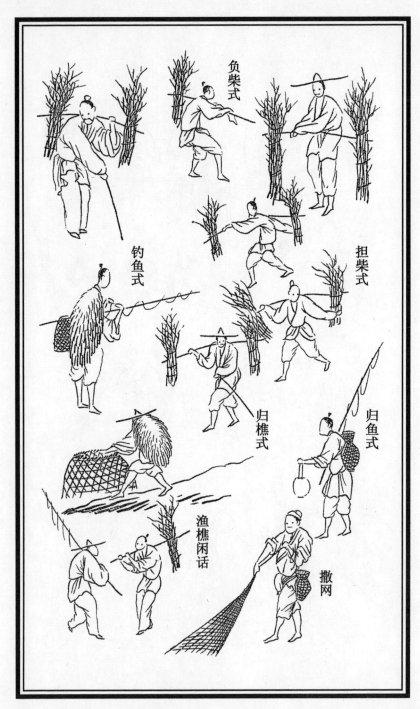

负柴式

担柴式

钓鱼式

归樵式

归鱼式

渔樵闲话

撒网

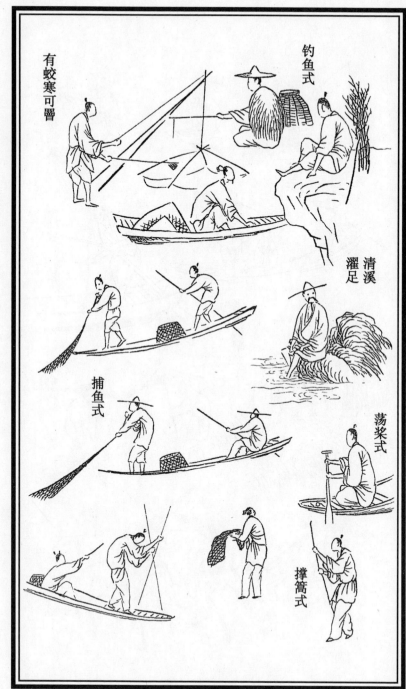

钓鱼式

有蛟寒可罾

清溪
濯足

捕鱼式

荡桨式

撑篙式

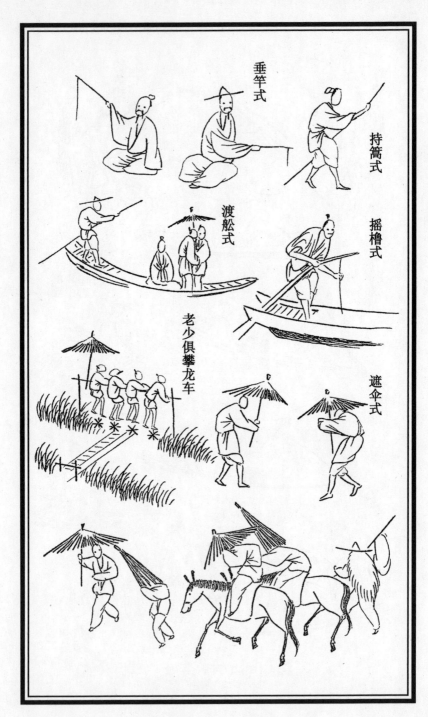

垂竿式

持篙式

摇橹式

渡舩式

老少俱攀龙车

遮伞式

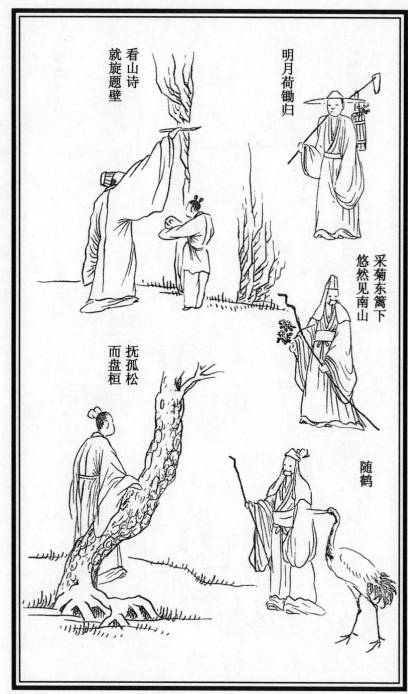

看山诗
就旋题壁

明月荷锄归

采菊东篱下
悠然见南山

抚孤松
而盘桓

随鹤

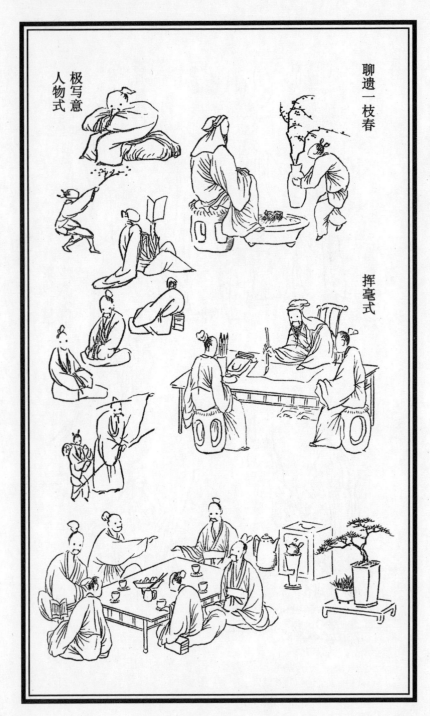

聊遗一枝春

挥毫式

极写意
人物式

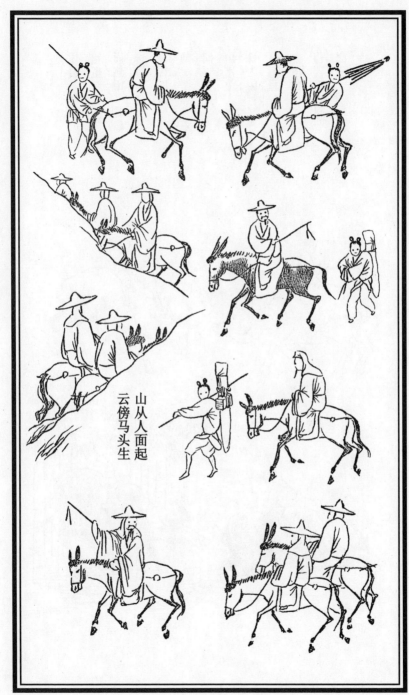

山从人面起
云傍马头生

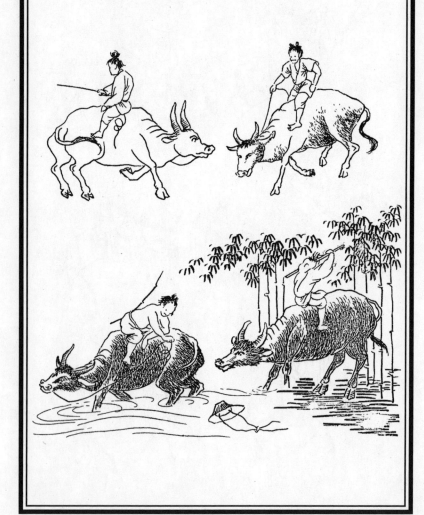

凡画人物不可
粗俗，贵纯雅
而悠闲。其隐
居傲逸之士当
与村居耕叟、
渔父辈体貌不
同。窃观古之
山水中人物，
殊为闲雅，无
有粗恶者。近
之所作往往粗
俗，殊乏古人
之态。

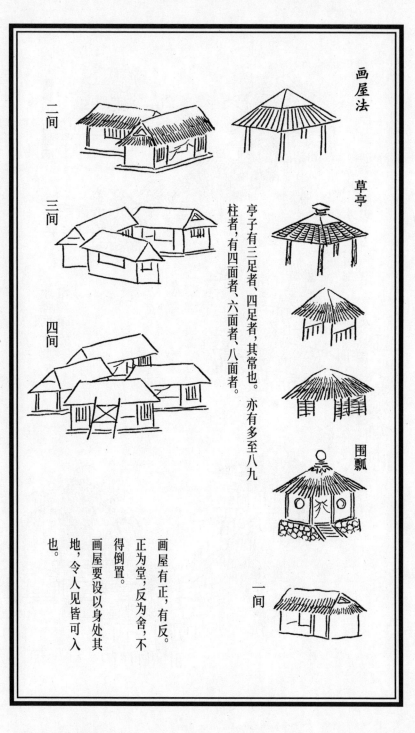

画屋法

草亭

围瓢

二间

三间

四间

一间

亭子有三足者、四足者，其常也。亦有多至八九

柱者，有四面者、六面者、八面者。

画屋有正，有反。正为堂，反为舍，不得倒置。画屋要设以身处其地，令人见皆可入也。

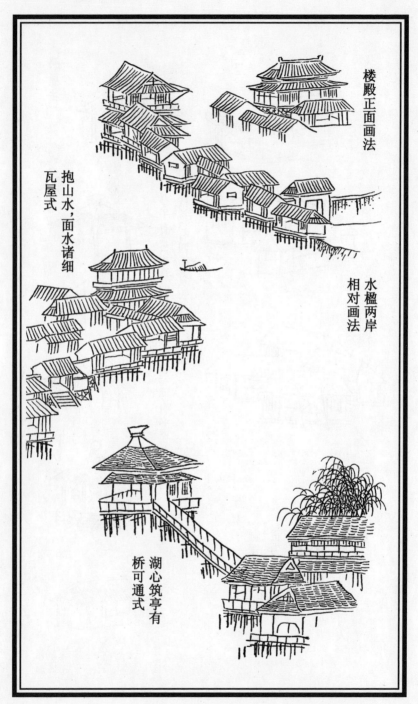

人物屋宇亭台楼宇谱

楼殿正面画法

抱山水，面水诸细

瓦屋式

水榭两岸
相对画法

湖心筑亭有
桥可通式

三六

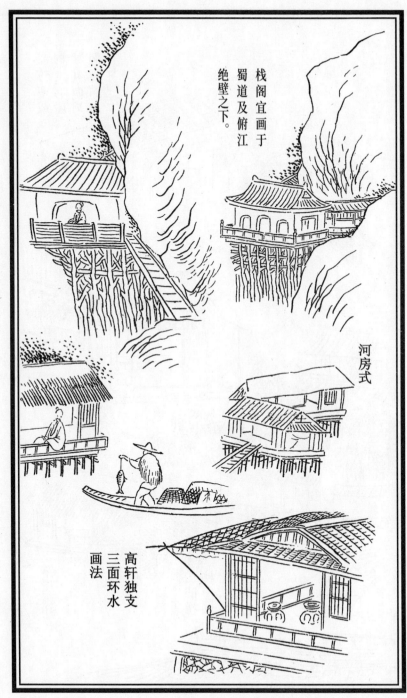

栈阁宜画于蜀道及俯江绝壁之下。

河房式

高轩独支
三面环水
画法

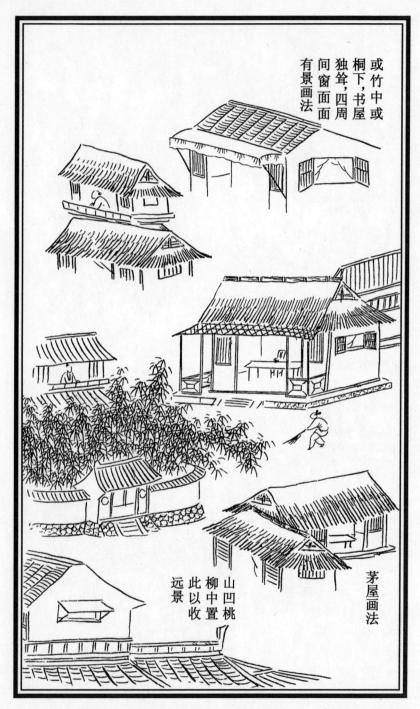

或竹中或
桐下，书屋
独耸，四周
间窗面面
有景画法

山凹桃
柳中置
此以收
远景

茅屋画法

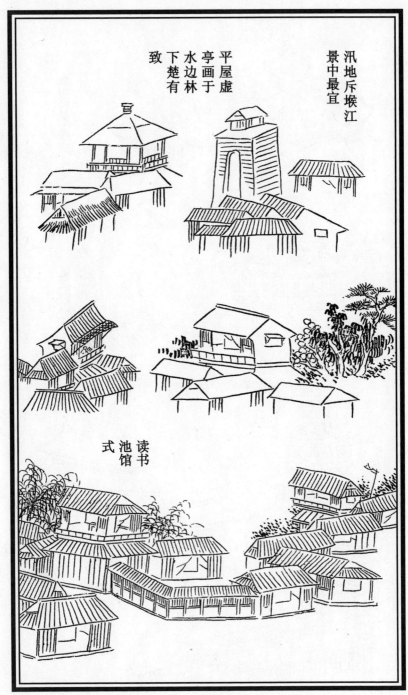

汛地斥堠江
景中最宜

平屋虚
亭画于
水边林
下楚有
致

读书
池馆
式

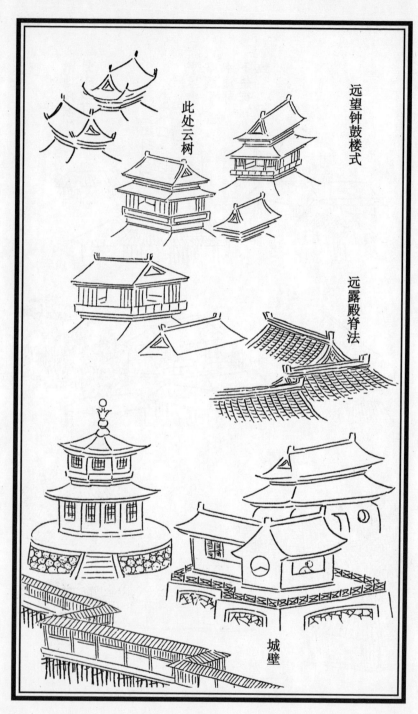

远望钟鼓楼式

此处云树

远露殿脊法

城壁

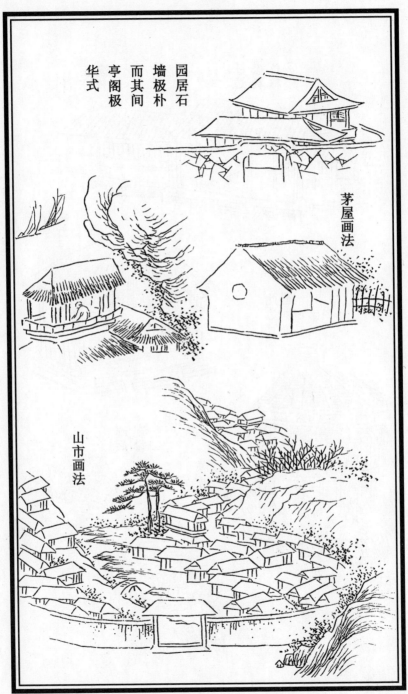

园居石
墙极朴
而其间
亭阁极
华式

茅屋画法

山市画法

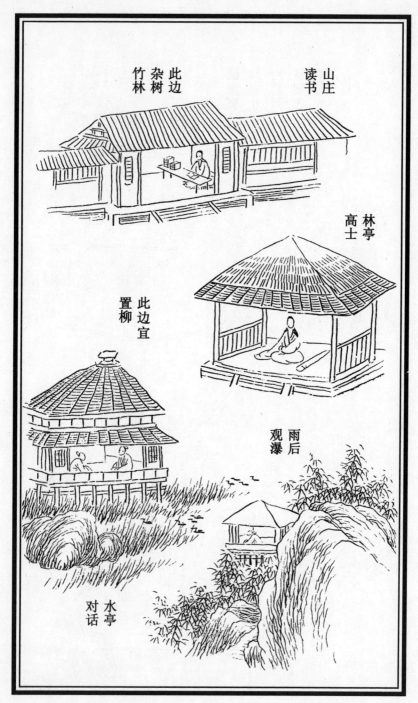

竹林 杂树 此边 读书 山庄

林亭 高士

此边宜 置柳

雨后 观瀑

水亭 对话

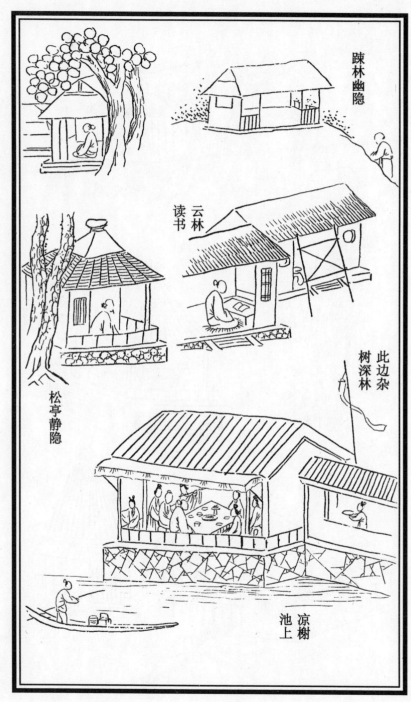

疎林幽隐

云林
读书

此边杂
树深林

松亭静隐

凉树
池上

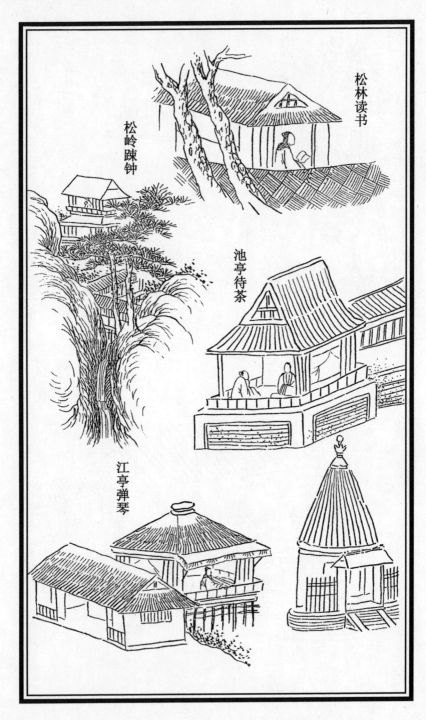

松林读书

松岭疎钟

池亭待茶

江亭弹琴

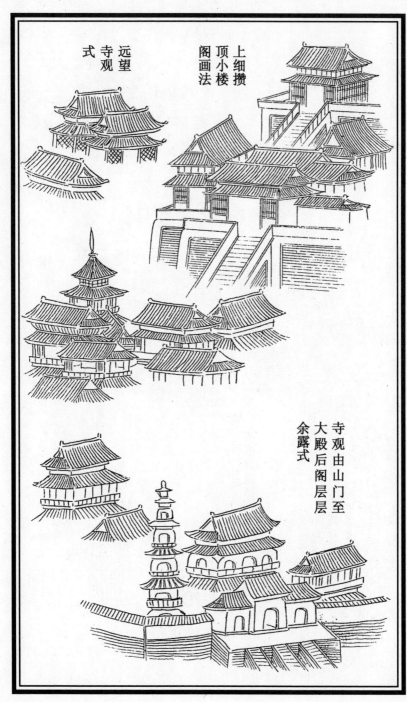

上细攒
顶小楼
阁画法

式寺远望
观

寺观由山门至
大殿后阁层层
余露式

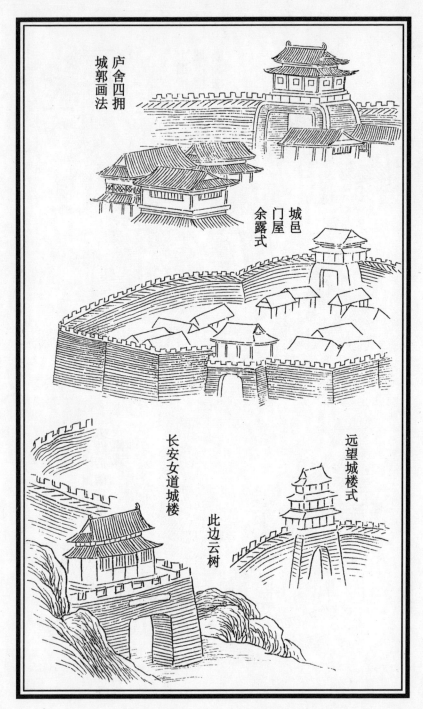

庐舍四拥
城郭画法

城邑
门屋
余露式

远望城楼式

长安女道城楼

此边云树

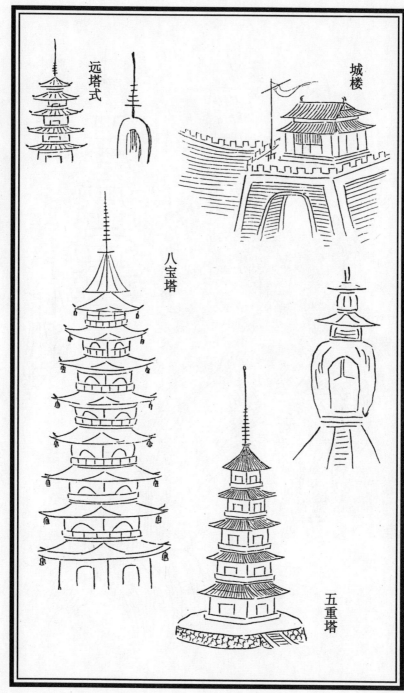

远塔式

城楼

八宝塔

五重塔

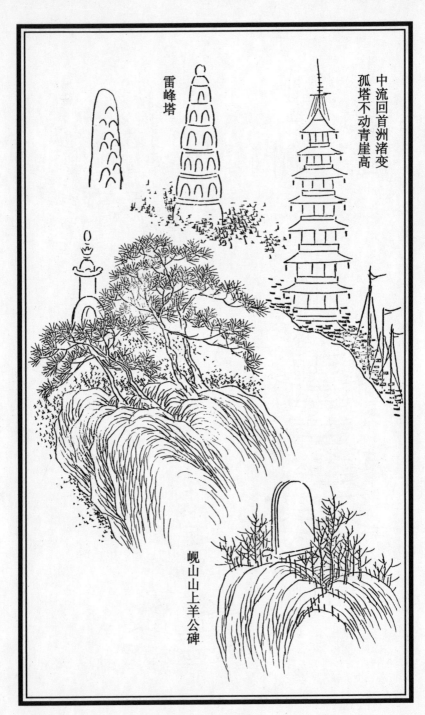

中流回首洲渚变
孤塔不动青崖高

雷峰塔

岘山山上羊公碑

凡画屋舍楼阁，要看地之广狭、高低、大小，得宜为主。而向背当随山之向背，一横一直不可使其错杂歪斜，必须庄重方正。

画门径式

乱石垒
虎皮墙
门法

柴门
画法

瓦墙门画法

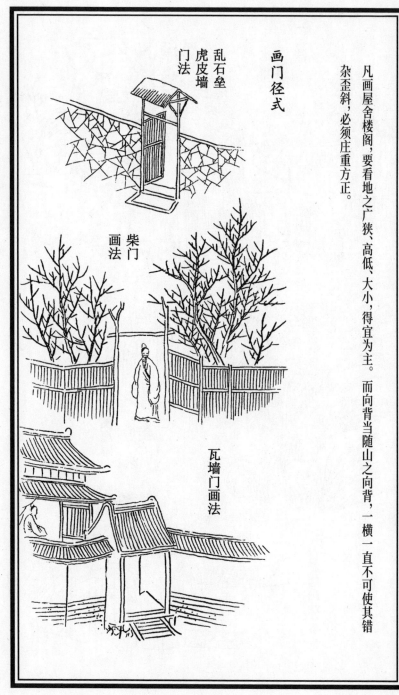

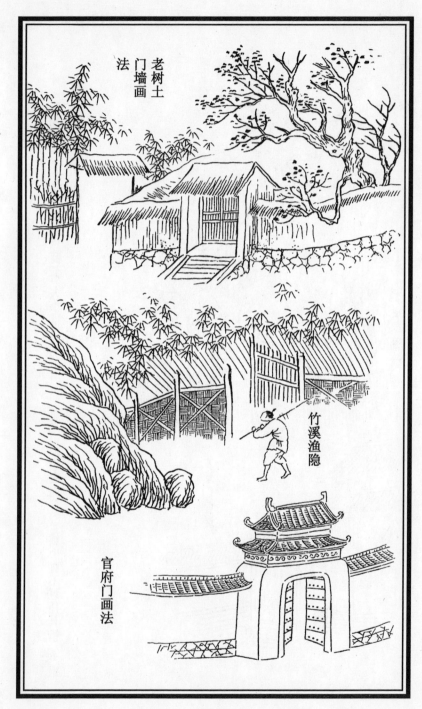

老树土门墙画法

竹溪渔隐

官府门画法

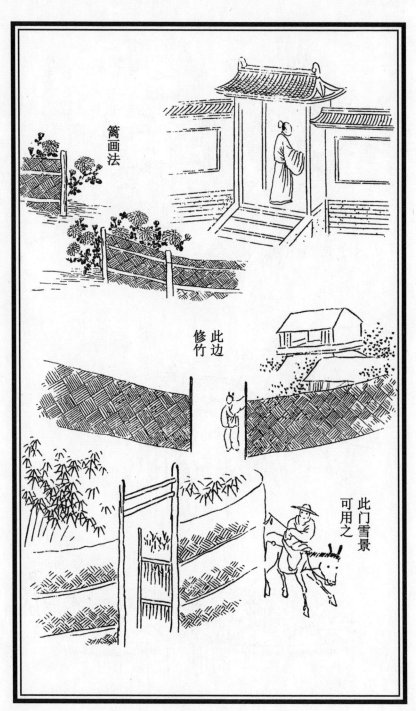

篱画法

此边
修竹

此门雪景
可用之

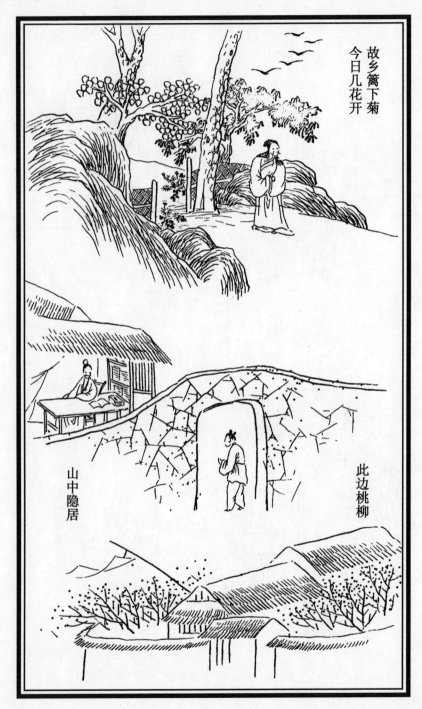

故乡篱下菊
今日几花开

山中隐居

此边桃柳

野馆浓花发
春帆细雨来

晚秋闲居

倚墙看鱼

竹坞人家

石侧树
底露出
山家后
门法

斥堠式

豆棚式

花架式

墓门式

栅栏
寺门式

寺门式

楼外垂杨将浅绿
墙头低杏已踈红

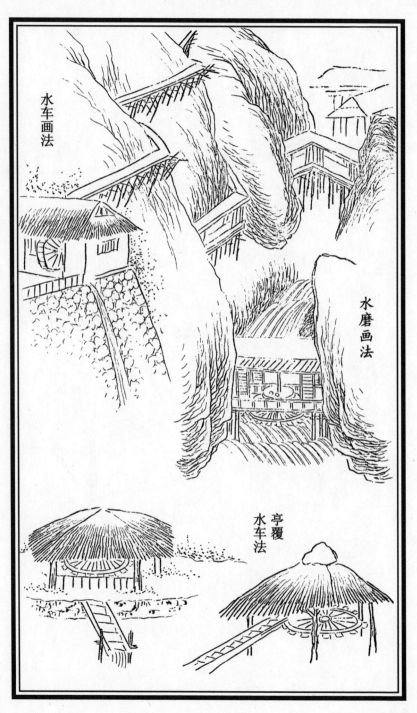

水车画法

水磨画法

亭覆
水车法

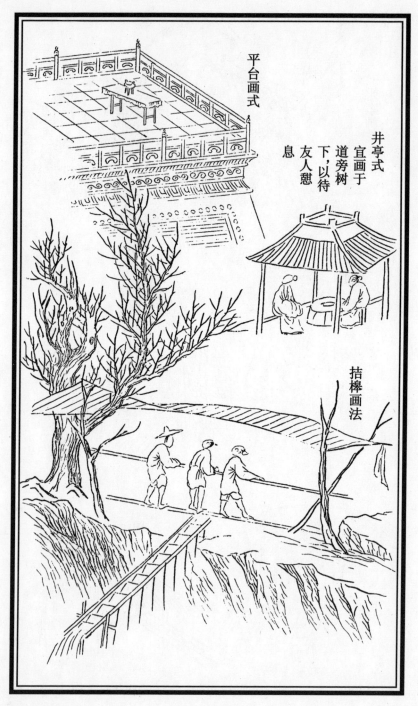

平台画式

井亭式
宜画于
道旁树
下，以待
友人憩
息

拮槔画法

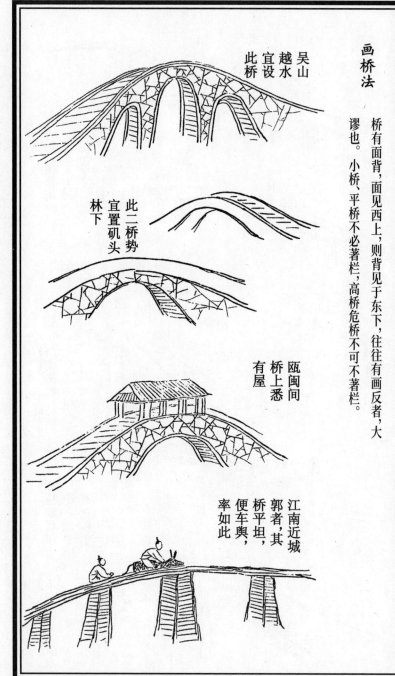

画桥法

桥有面背，面见西上，则背见于东下，往往有画反者，大谬也。小桥、平桥不必著栏；高桥危桥不可不著栏。

吴山
越水
宜设
此桥

此二桥势
宜置矶头
林下

瓯闽间
桥上悉
有屋

江南近城
郭者，其
桥平坦，
便车舆，
率如此

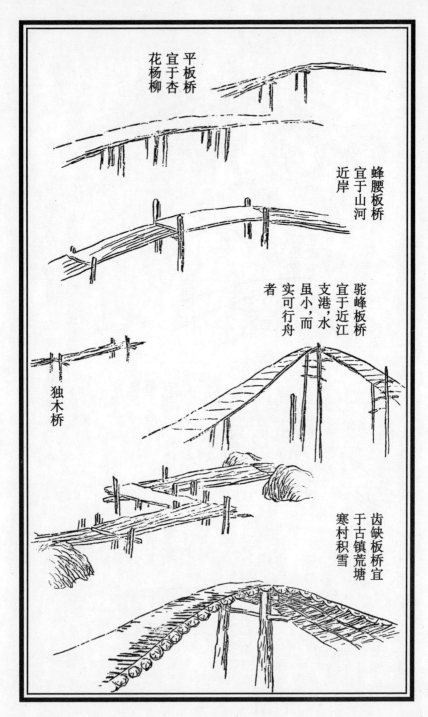

平板桥
宜于杏
花杨柳

蜂腰板桥
宜于山河
近岸

驼峰板桥
宜于近江
支港，水
虽小，而
实可行舟
者

独木桥

齿缺板桥宜
于古镇荒塘
寒村积雪

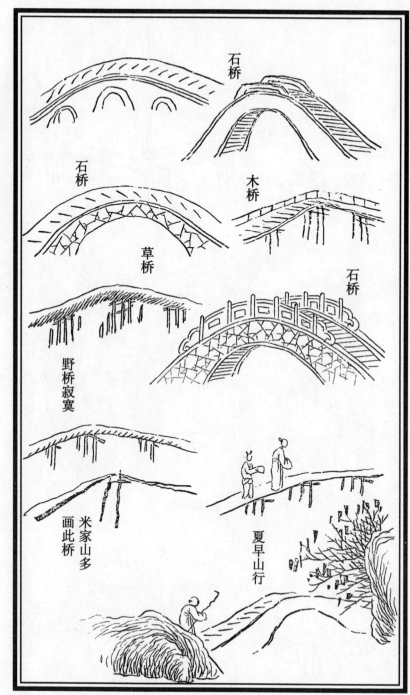

石桥

石桥

木桥

草桥

石桥

野桥寂寞

米家山多
画此桥

夏早山行

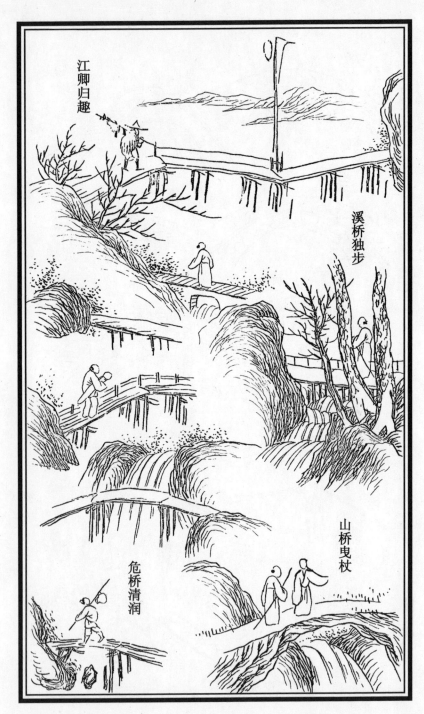

江卿归趣

溪桥独步

山桥曳杖

危桥清润

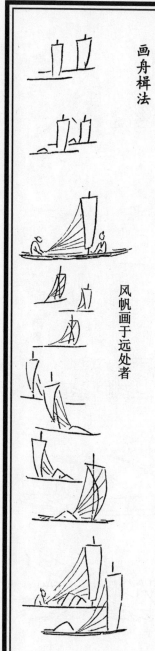

画舟楫法

风帆画于远处者

桥有石桥、板桥、土桥、草桥、独木桥，其体势各异。而顺、逆之不同又不可反架，要随矶头安置妥帖。崖岸向背造搭桥，足不可反，安必要随桥面之向背，行人于上向背又不可错，惟独木，安顿两山夹泉流处最有景象妥帖；而米家云山多画之。大概宜置于断崖水冲之间，莫过阔大，雅在修长，其运笔如墨法亦同屋舍法。

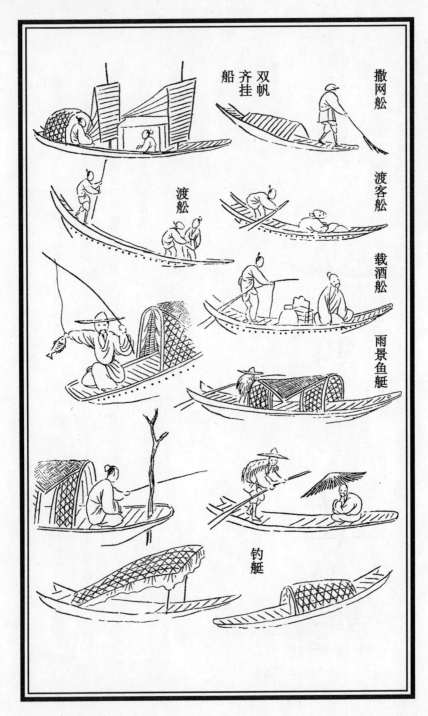

撒网船

双帆齐挂船

渡客船

渡舡

载酒舡

雨景鱼艇

钓艇

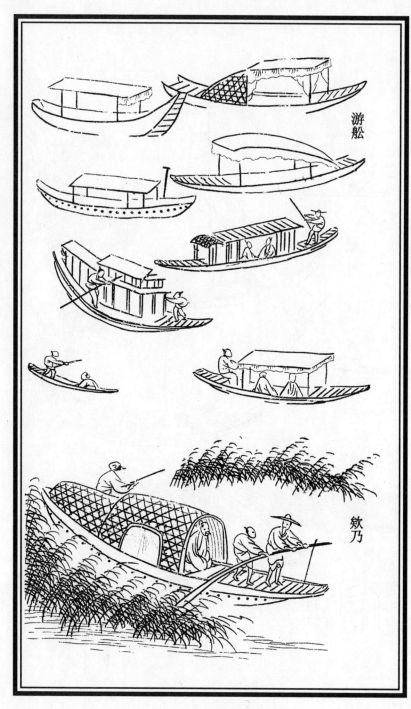

游舡

欸乃

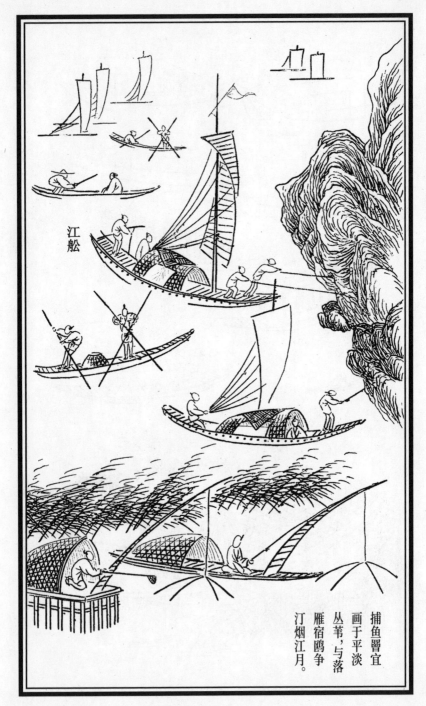

江舡

捕鱼醫宜
画于平淡
丛苇，与落
雁宿鸥争
汀烟江月。

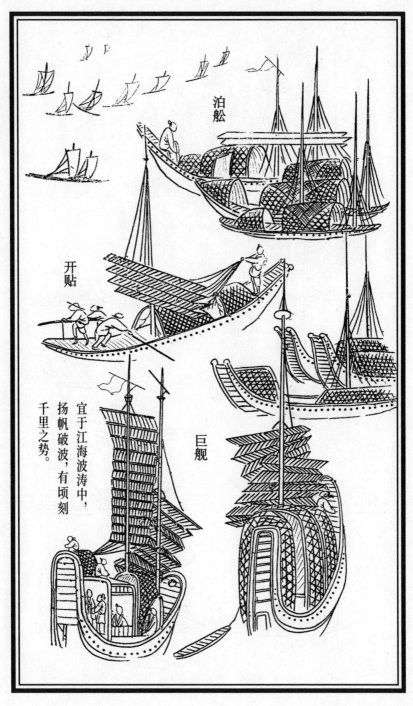

泊船

开贴

巨舰

宜于江海波涛中，扬帆破波，有顷刻千里之势。

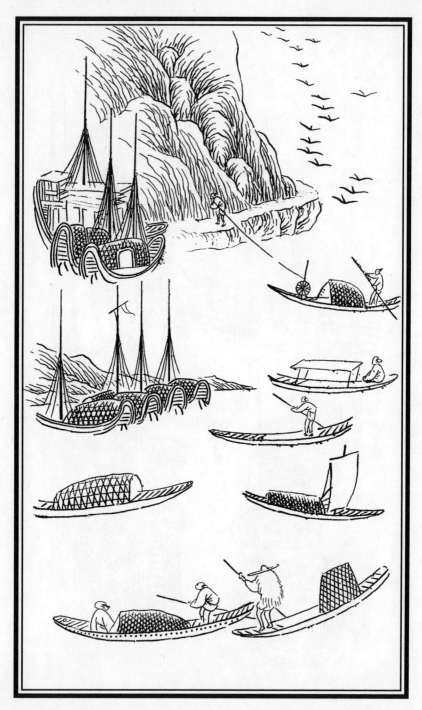

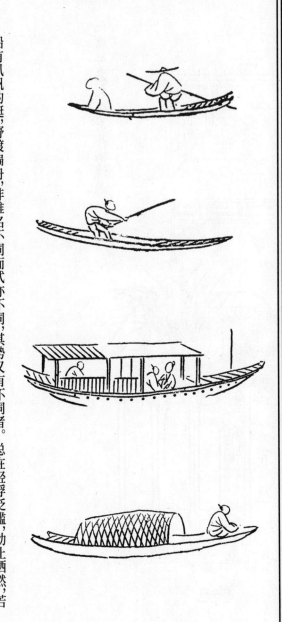

船有风帆钓艇，野渡扁舟，非唯名不同而式亦不同，其势又有不同者。总在轻浮泛滥，动止洒然，若风帆要有去来如飞之势，钓艇要有停息不动之形，野渡要有寂寂横斜于沙渚之意，游舫要有飘飘浮游湖海之情。其向背随人境安排，不宜乱置，而用笔用墨法与屋舍同。

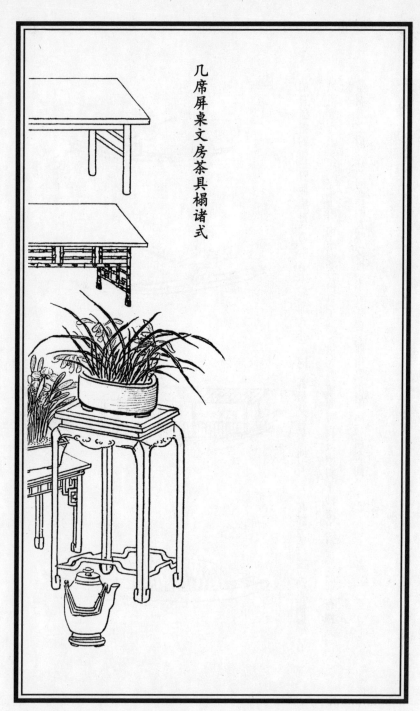

几席屏桌文房茶具榻诸式

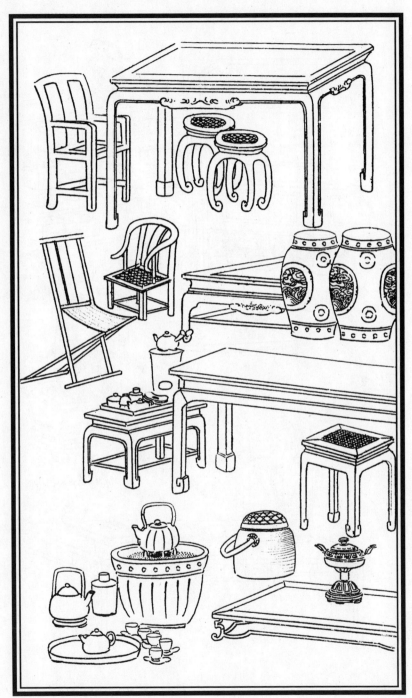

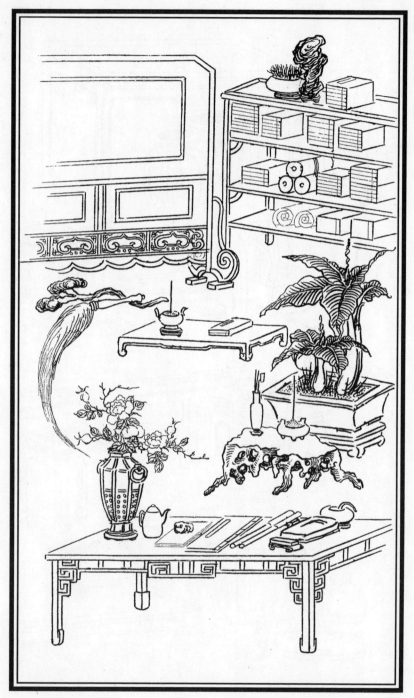

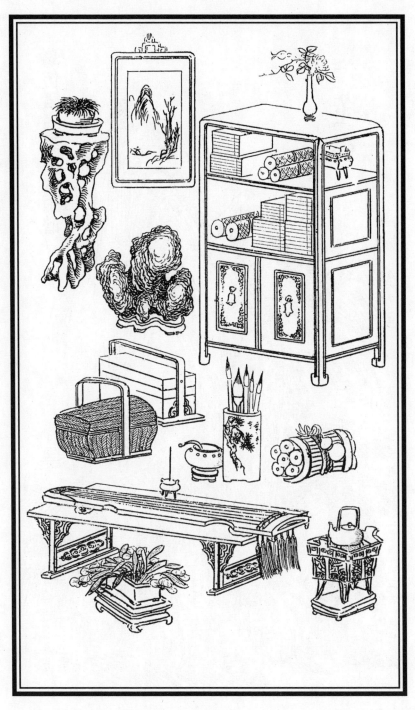

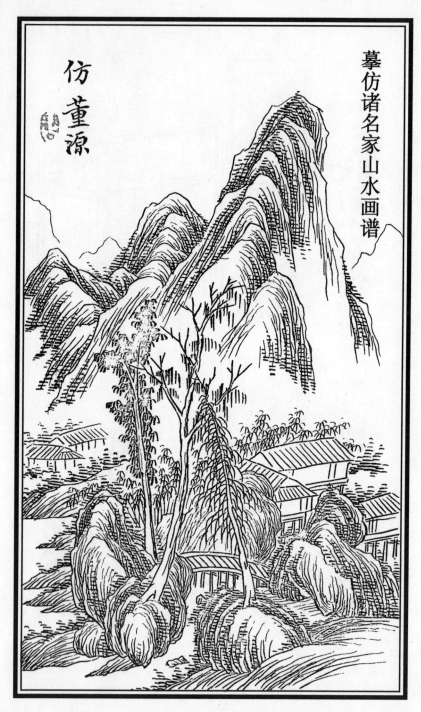

摹仿诸名家山水画谱

仿董源

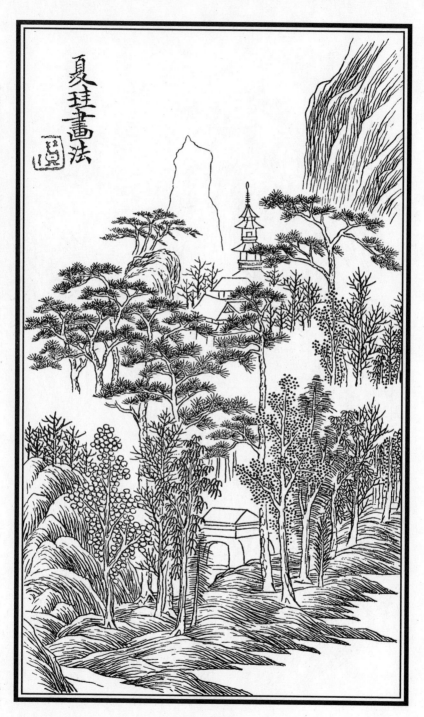

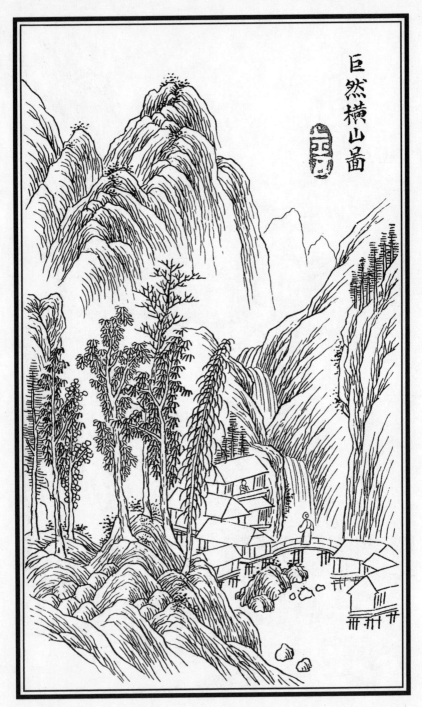

巨然横山圖

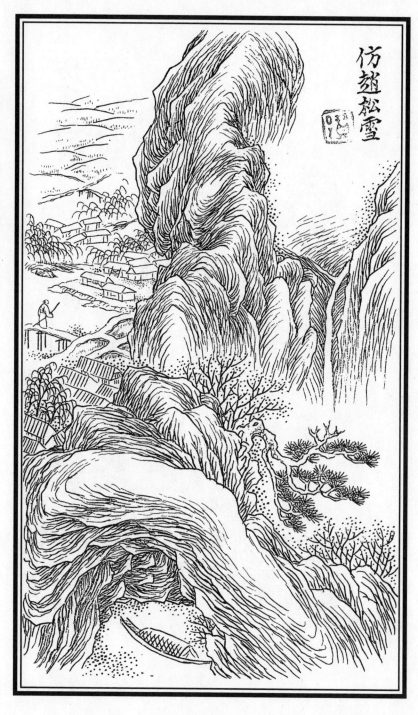

仿赵松雪

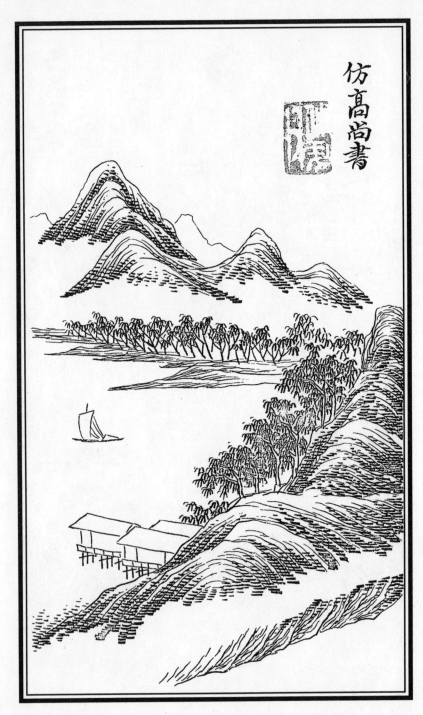

仿高尚書

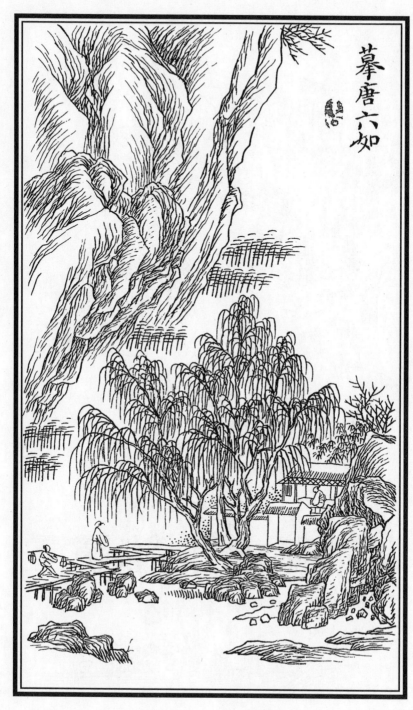

摹唐六如

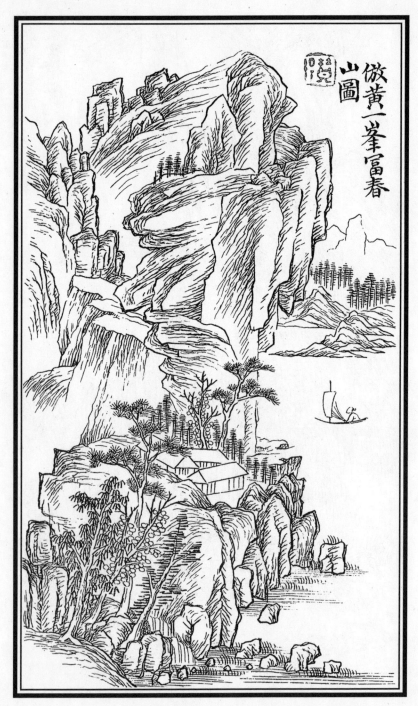

仿黄一峯富春山圖

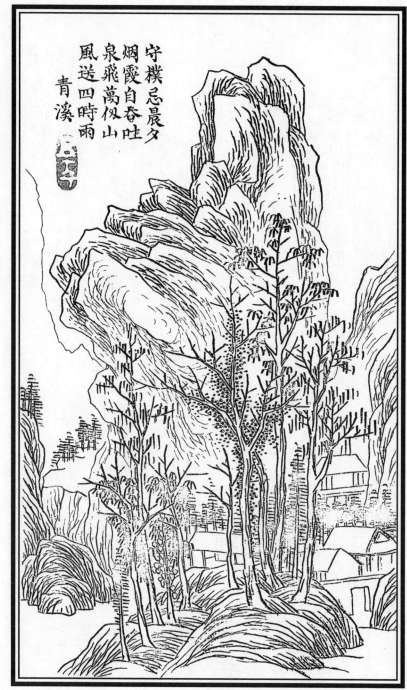

守樸忌晨夕
烟霞自吞吐
泉飛萬似山
風送四時雨
青溪

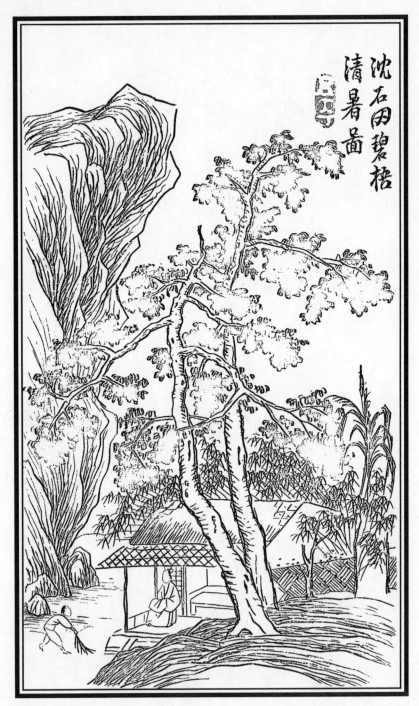

沈石田碧梧清暑圖

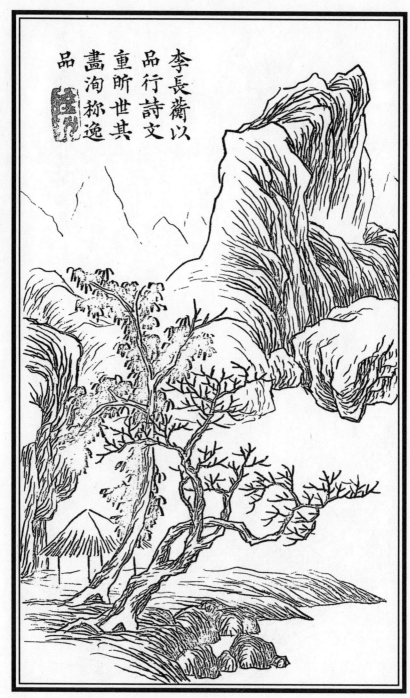

李長蘅以
品行詩文
重昕世其
畫洵稱逸
品

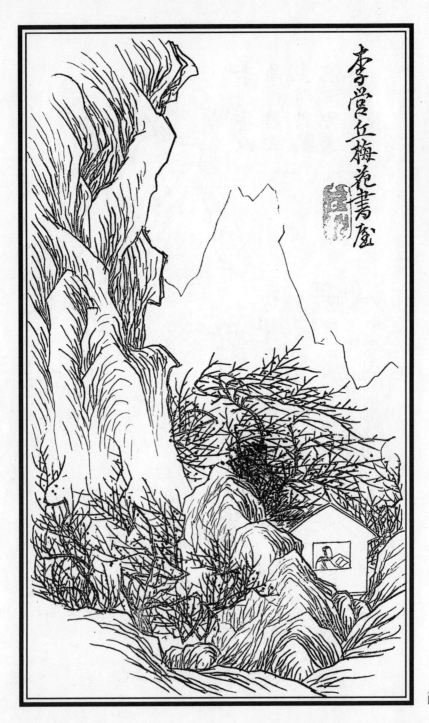

李營丘梅花書屋

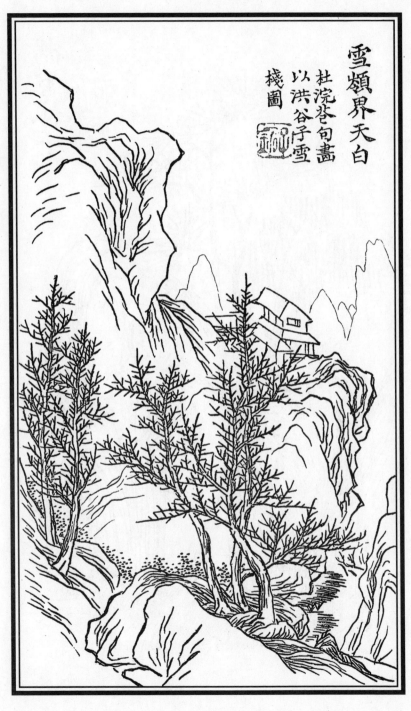

雪嶺界天白

杜浣花句畫

以洪谷子雪

棧圖

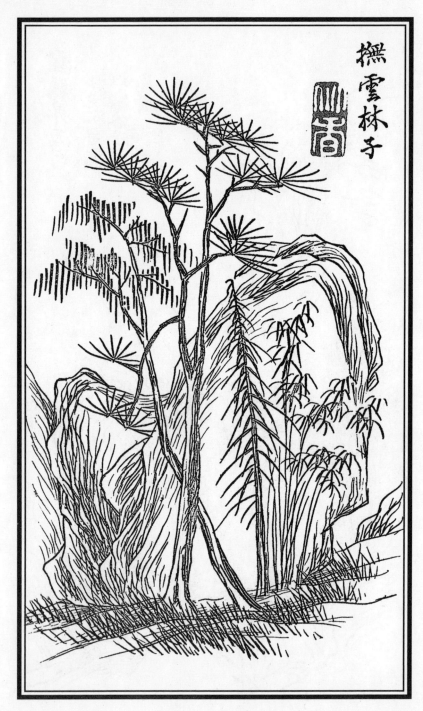

撫雲林子

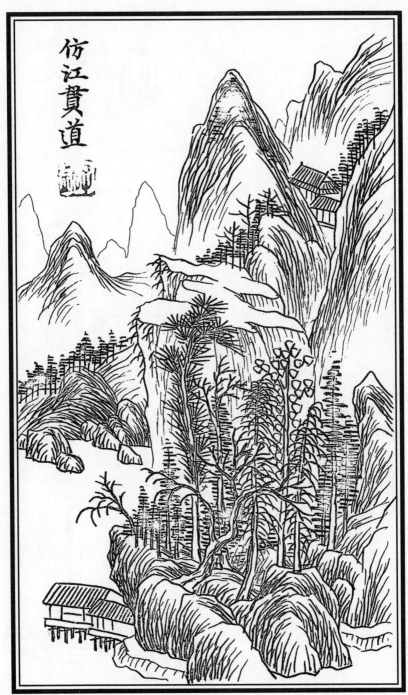

仿江贯道

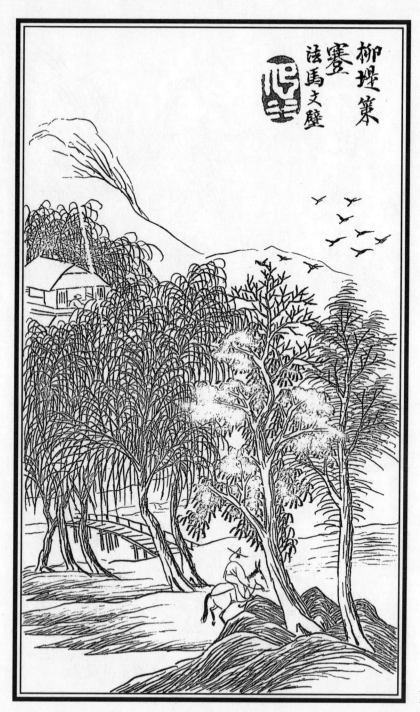

柳堤策蹇
法馬文璧

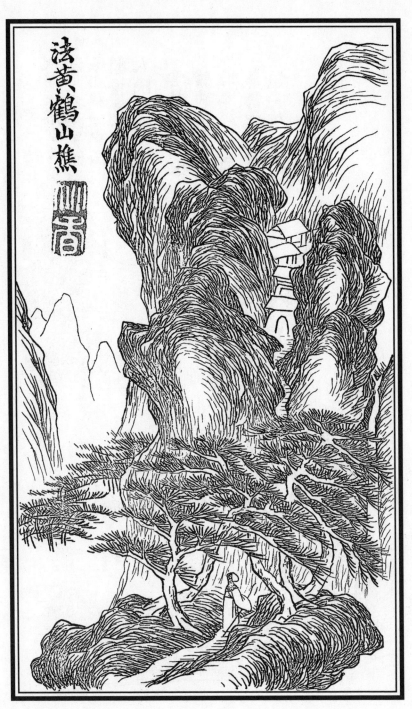

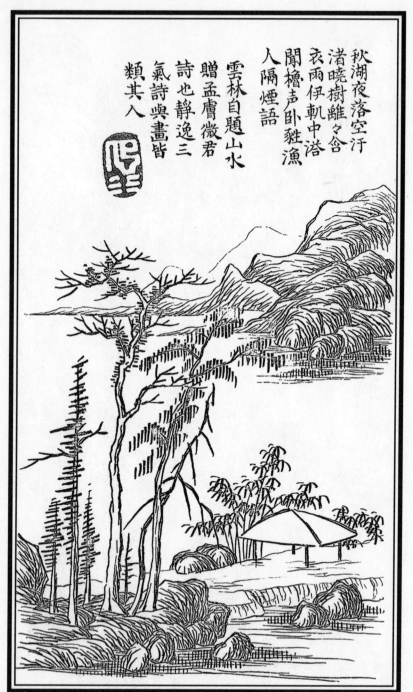

秋湖夜落空汗
渚曉樹離々舍
衣雨伊軏中潸
聞櫓聲臥艇漁
人隔煙語

雲林自題山水

贈孟膚逸君微
詩也靜逸三
氣詩與畫皆
類其人

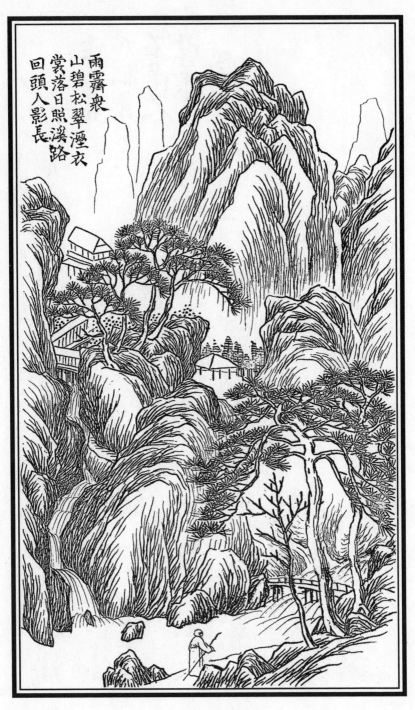

雨霽衆
山碧松翠溼衣
裳落日照溪路
回頭人影長

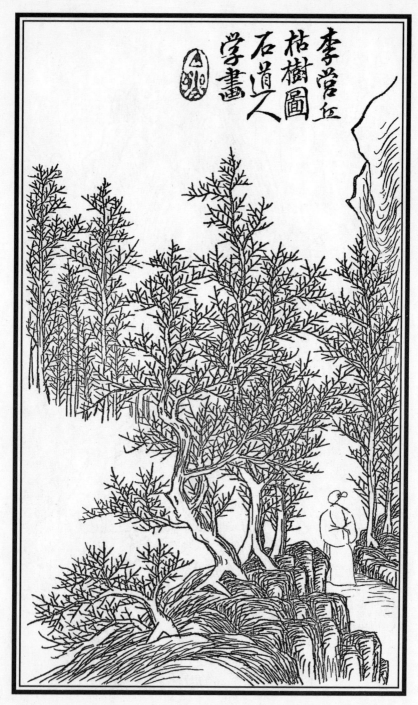

李营丘
枯树图
石道人
学画

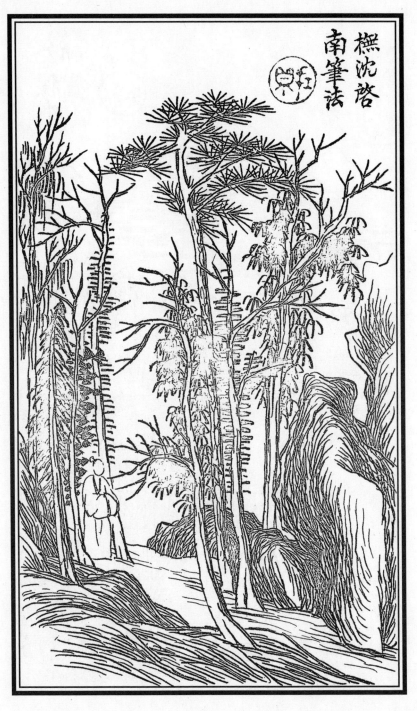

挥毫自在——中国绘画传统技法入门

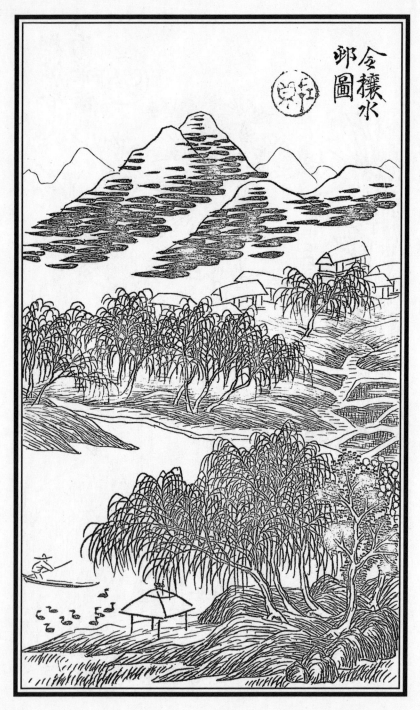

金穰水邨圖

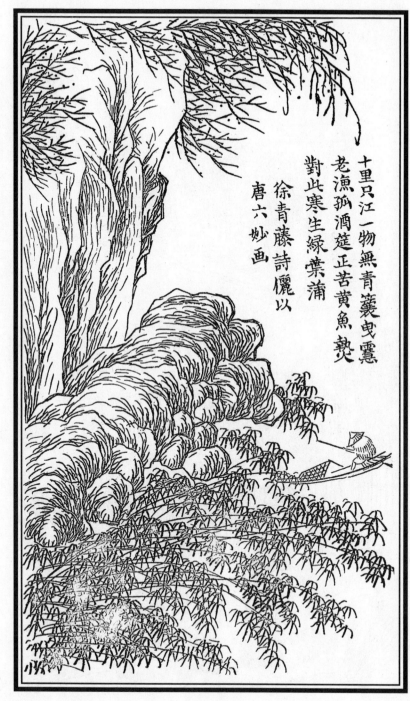

十里只江一物無青簑曳鼉

老漁孤酒䒷正苦黄魚䵬

對此寒生緑裳蒲

徐青藤詩儗以

唐六妙画

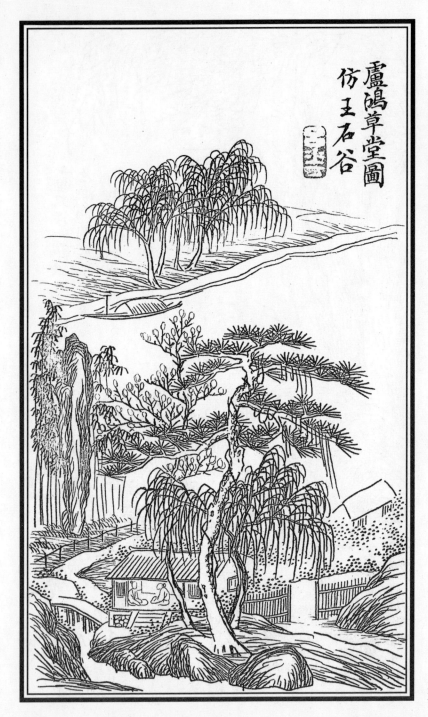

盧鴻草堂圖
仿王石谷

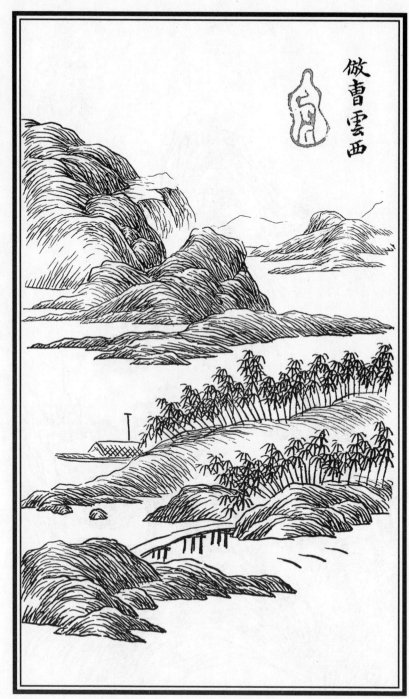

仿曹雲西

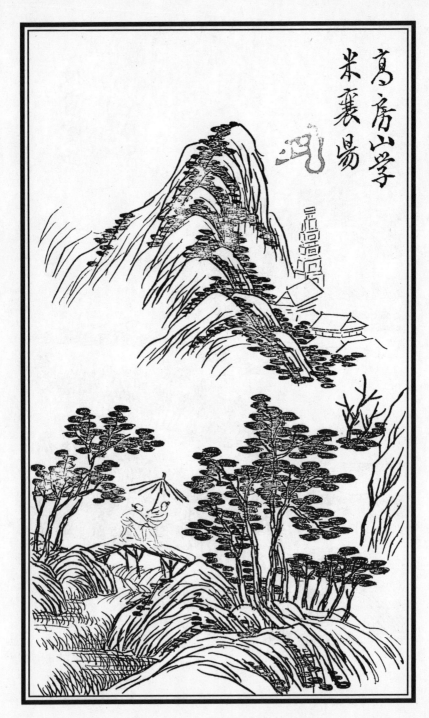

高房山学
米襄阳

瑟

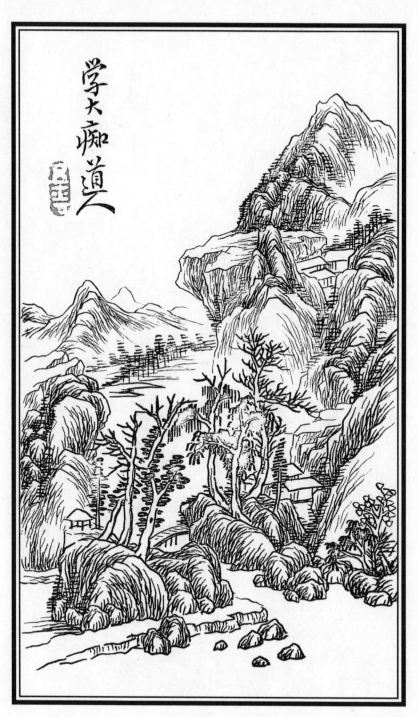

学大痴道人

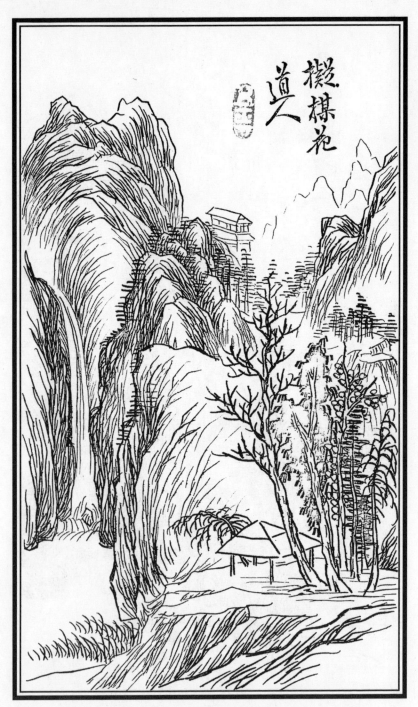

攒槑花
道人

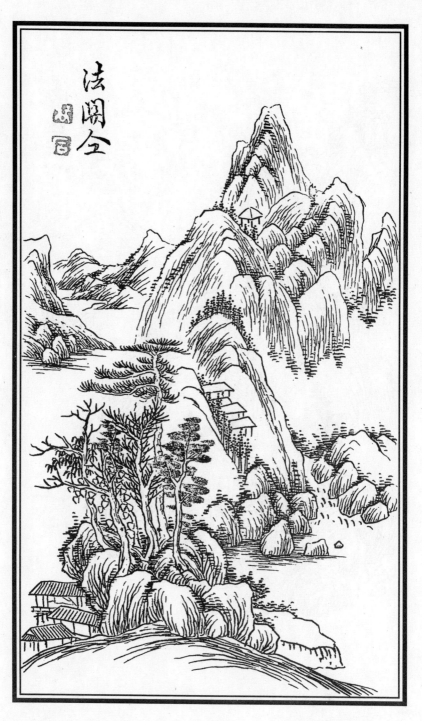

法闿仝

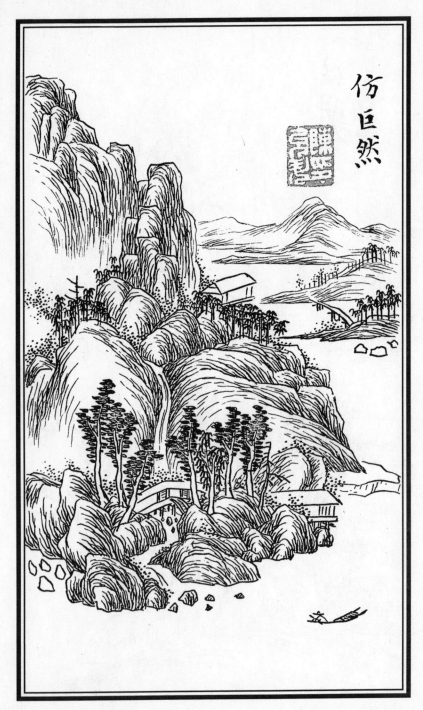

仿巨然

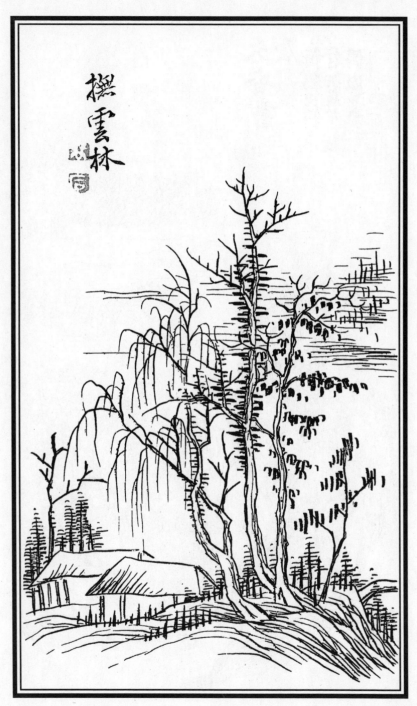

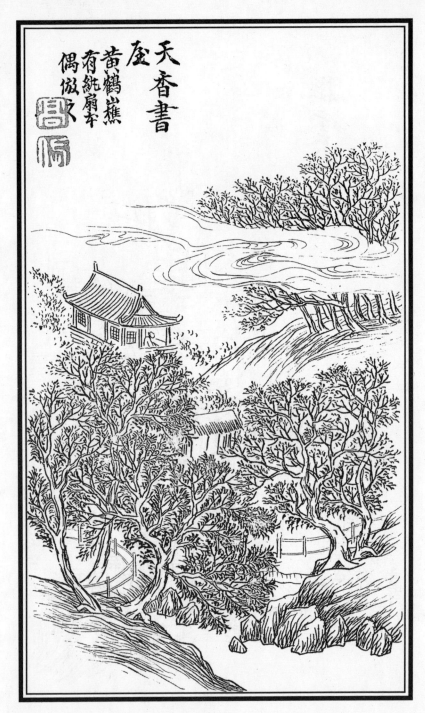

天香書屋

黃鶴樵有純扇本
偶倣之

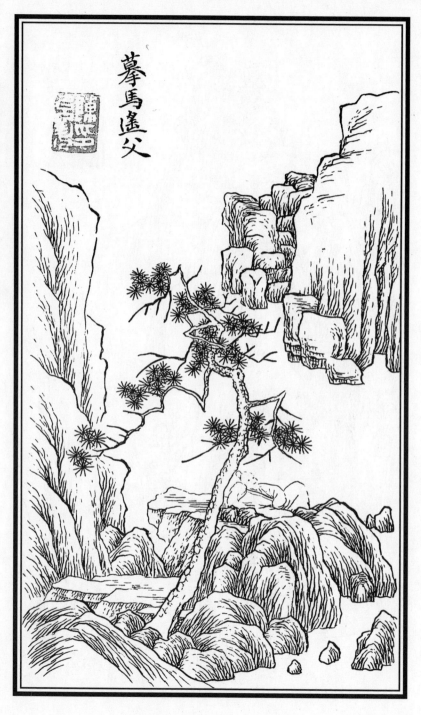

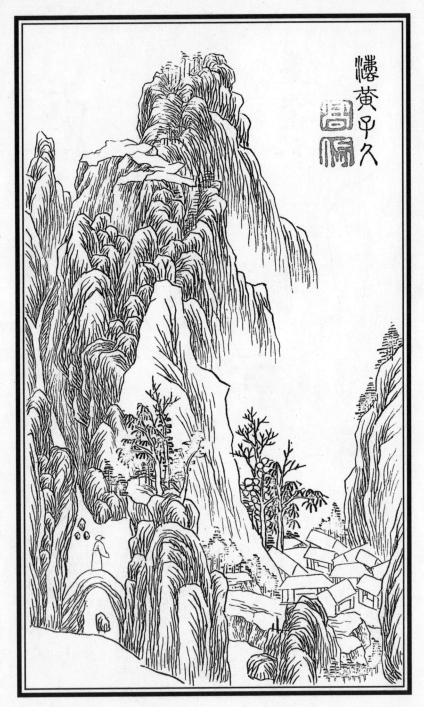

仿黄子久

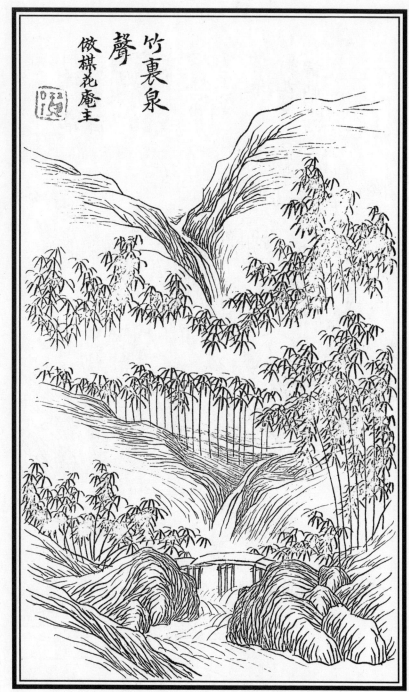

竹裏泉聲

做棋花庵主

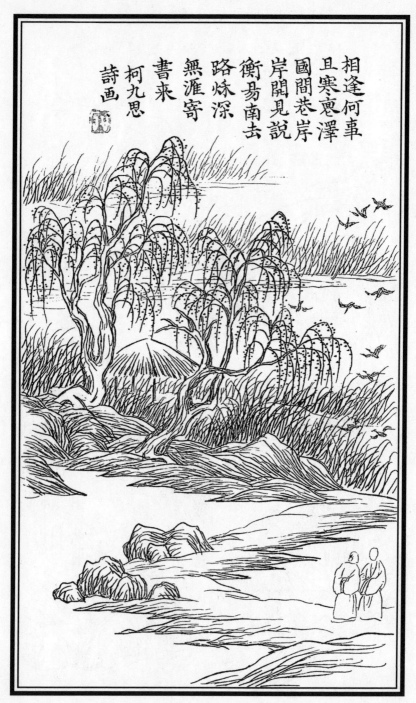

相逢何事
且寒裏澤
國間巷岸
岸開見説
衡易南击
路烁深
無滙寄
書來
柯九思
詩画

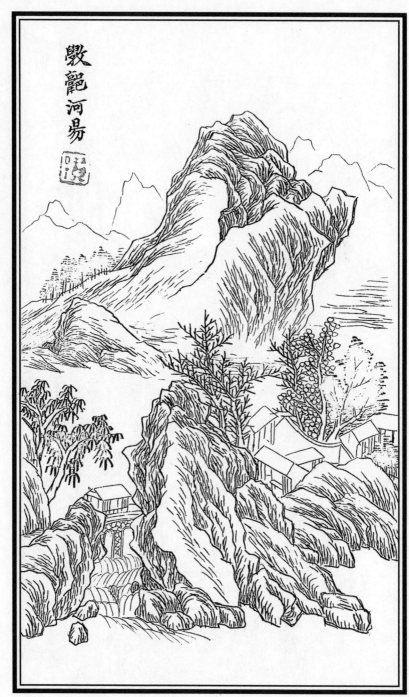

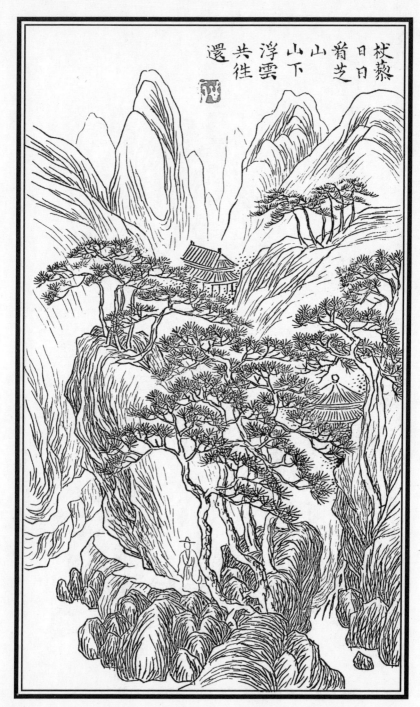

杖藜日日肯芝山
山下浮雲共徃還

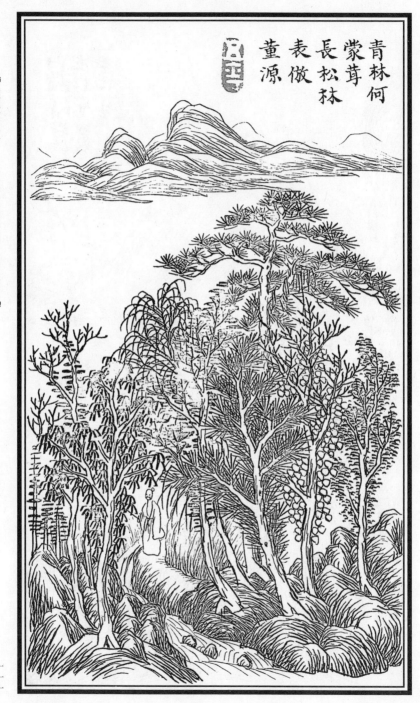

青林何
蒙茸
長松林
表倣
董源

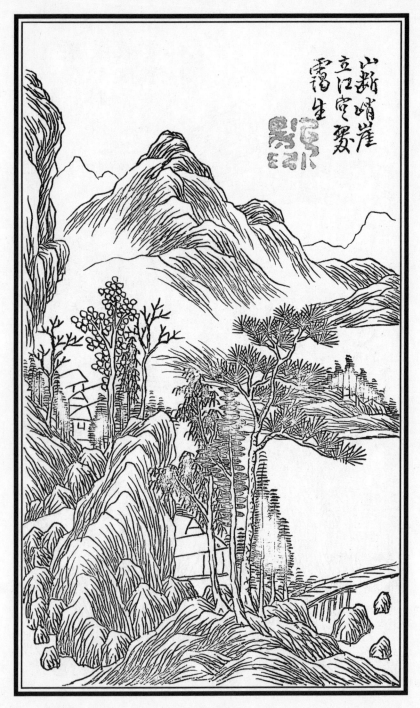

山斷峭崖
立江空翠
霏生

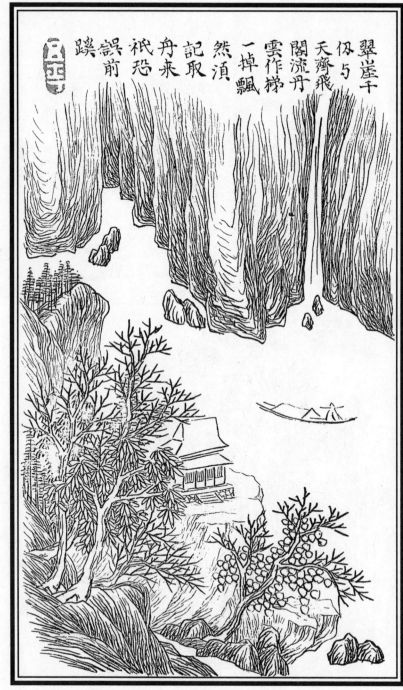

翠崖千仞与天齐飛

閣流丹雲作梯

一掉飄然須

記取舟來祗恐

前溪誤蹊

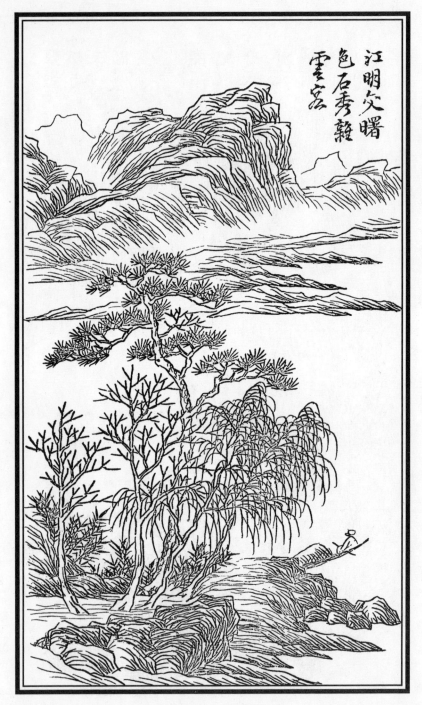

江明欠曙
色石秀難
雲宏

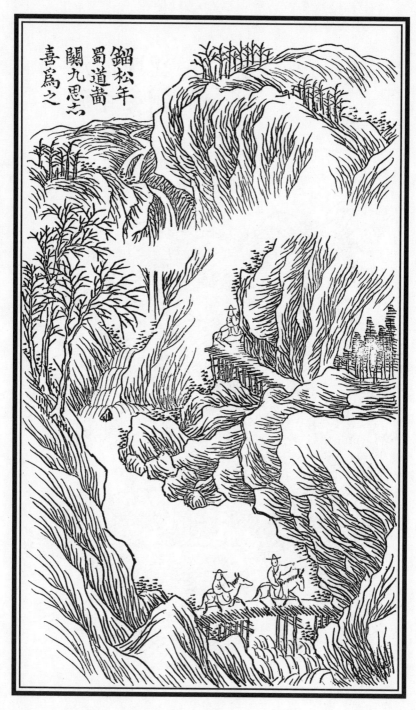

鎦松年
蜀道畫
關九思六
喜爲之

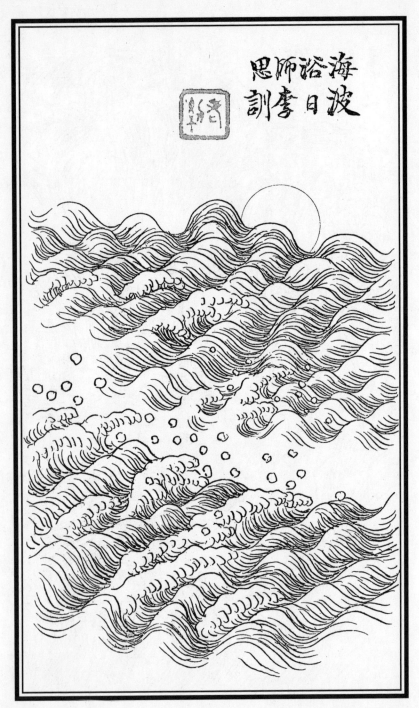

海波浴日李思师训

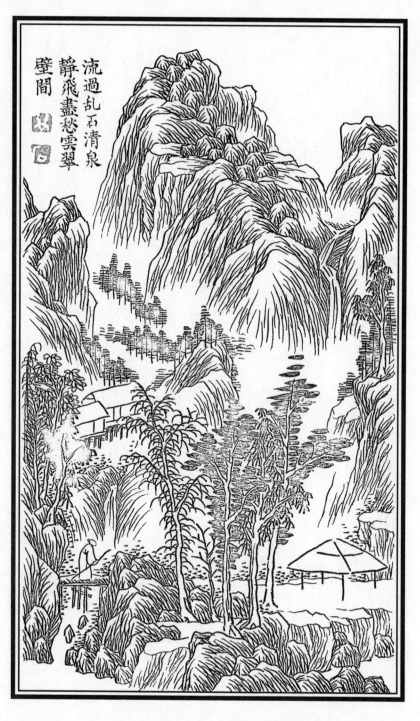

流過乱石清泉
静飛盡愁雲翠
壁間

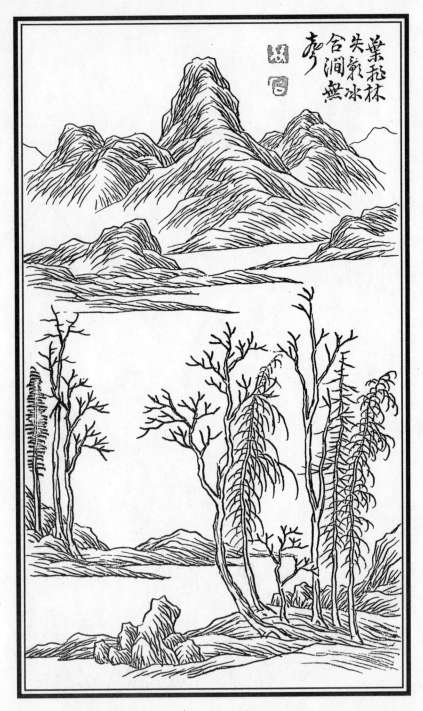

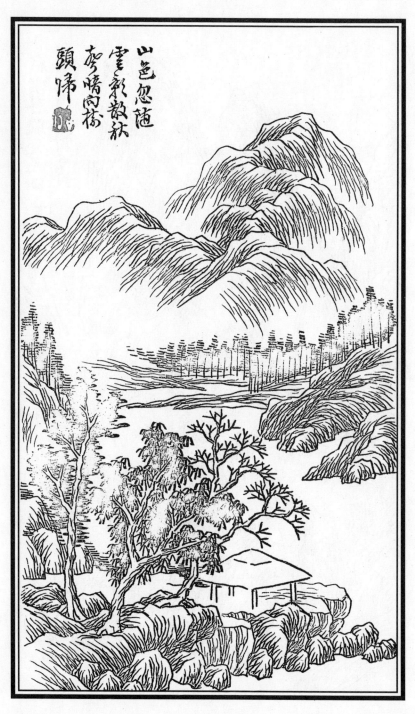

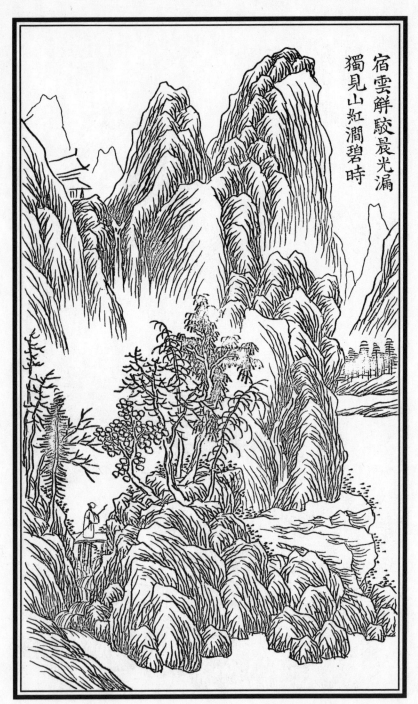

宿雲觧駁晨光漏
獨見山舡澗碧時

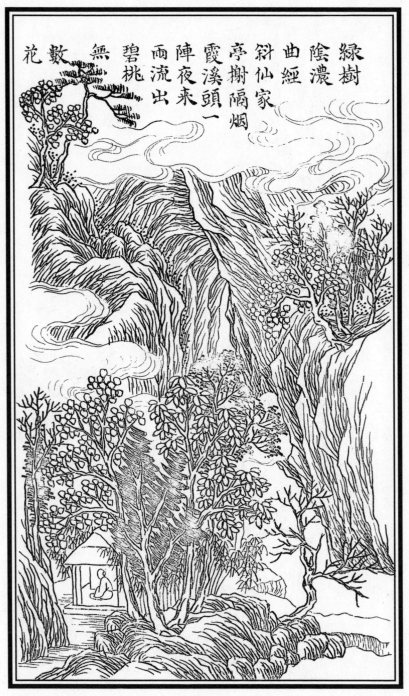

綠樹陰濃
曲徑斜仙家
亭榭隔烟
霞溪頭一
陣夜來
雨流出
碧桃
無數
花

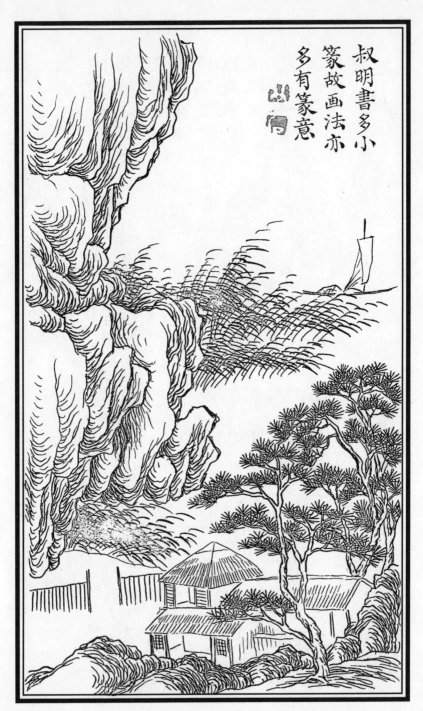

叔明書多小
篆故画法亦
多有篆意

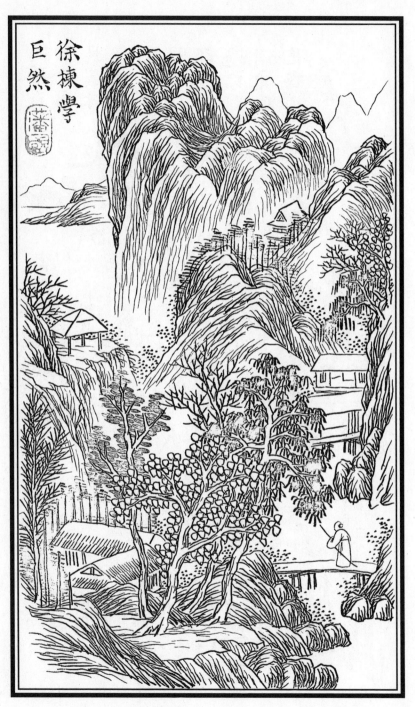

徐棟學
巨然

挥毫自在——中国绘画传统技法入门

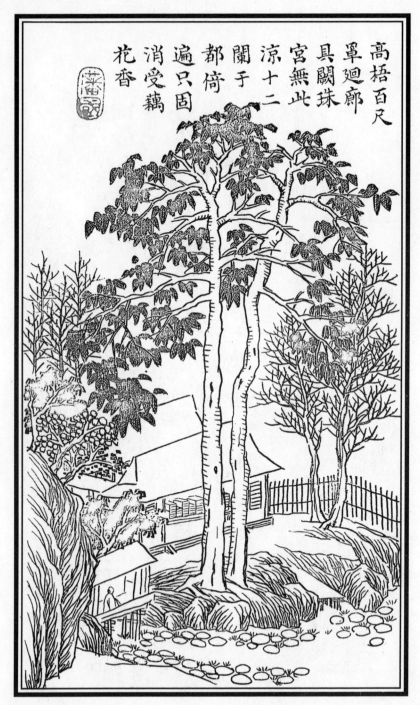

高梧百尺
罩廻廊
具闕珠
宮無此
涼十二
闌于
都倚固
遍只
消受藕
花香

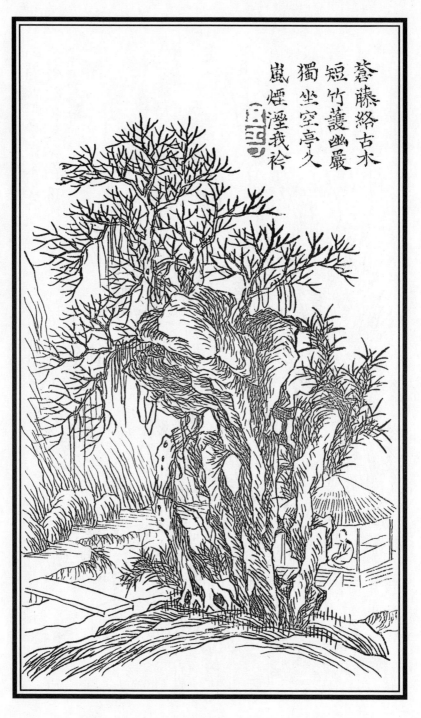

蒼藤絡古木
短竹護幽巖
獨坐空亭久
嵐煙澀我衿

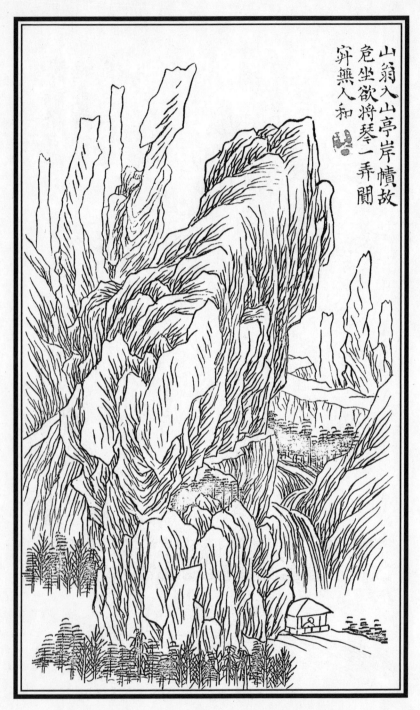

山翁入山亭岸幘故
危坐欲將琴一弄聞
竚無人和

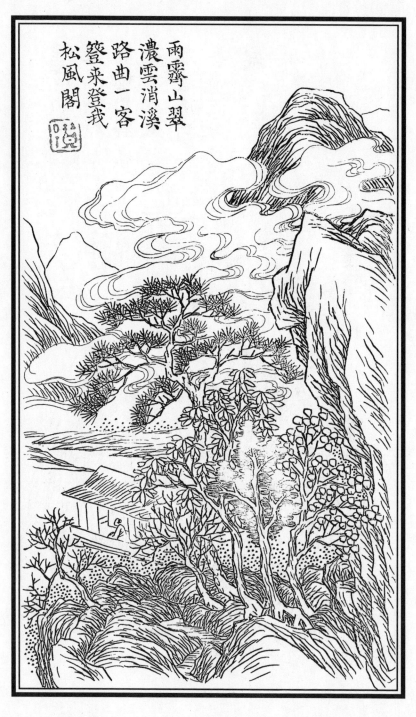

雨霽山翠
濃雲消溪
路曲一客
登來登我
松風閣

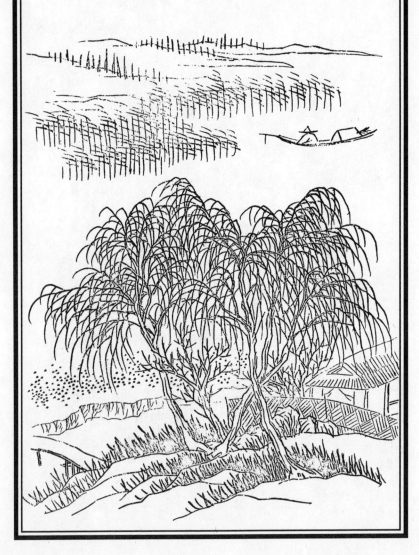

煙汀高柳
寒江中乃
有獨釣客
意不在魚
耶吾亦用
吾直鉤久
矣

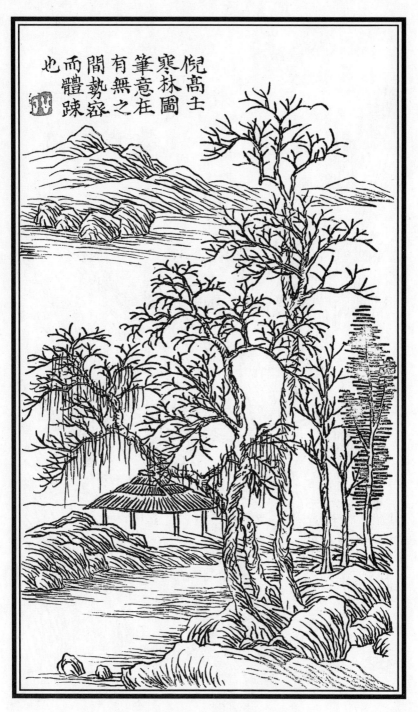

倪高士寒林圖筆意在有無之間勢密而體疎也

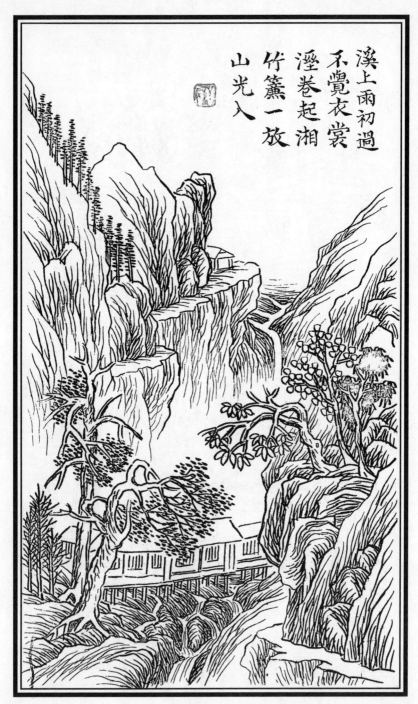

溪上雨初過
不覺衣裳
涇卷起湘
竹簾一放
山光入

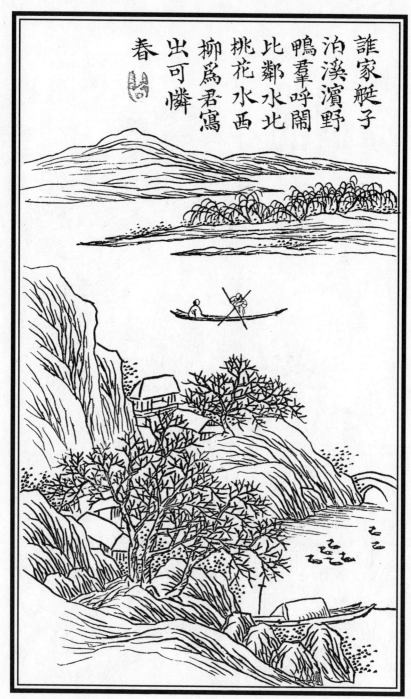

誰家艇子
泊溪濱野
鴨羣呼鬧
比鄰水北
桃花水西
柳爲君寫
出可憐
春

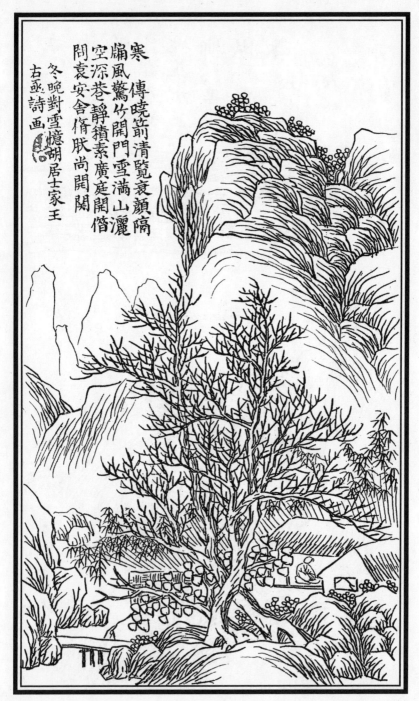

寒傳曉箭清覽衰顏隔
牖風驚竹開門雪滿山灑
空深巷靜積素廣庭閒倚
問袁安舍脩眠尚閉關

冬晚對雪憶胡居士家王
右丞詩畫

一三二

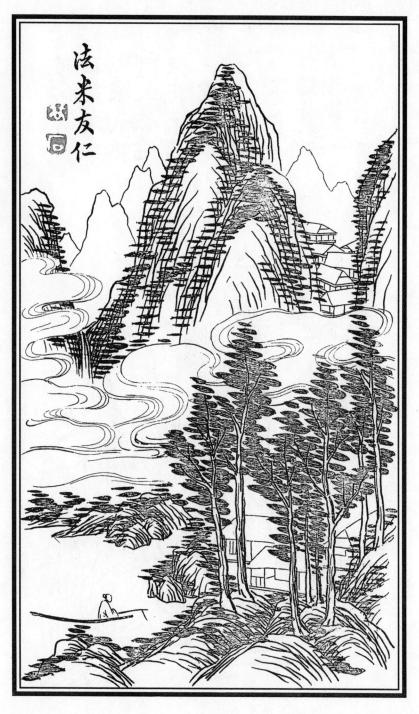

法米友仁

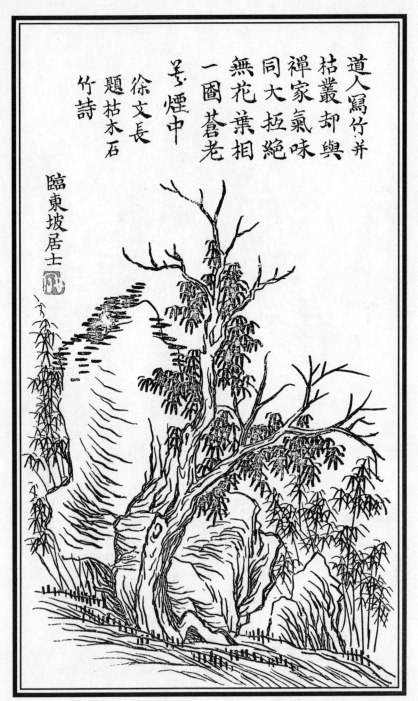

道人寫竹并
枯叢却與
禪家氣味
同大抵絕
無花葉相
一圖蒼老
薑煙中
徐文長
題枯木石
竹詩

臨東坡居士

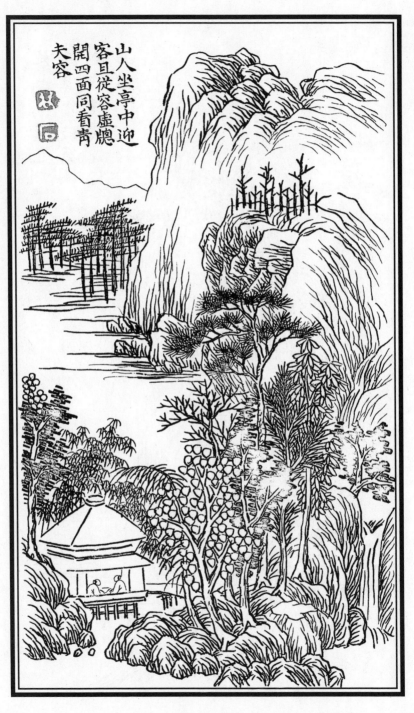

山人坐亭中迎
容且从容虚脬
开四面同看青
夫容

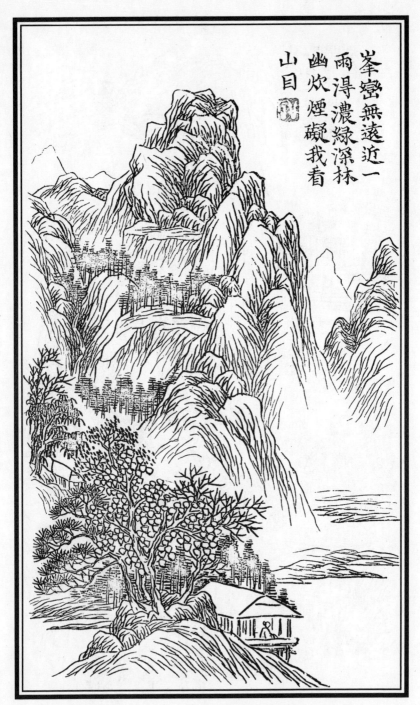

峯巒無遠近一
雨淂濃綠深林
幽炊煙礙我看
山目

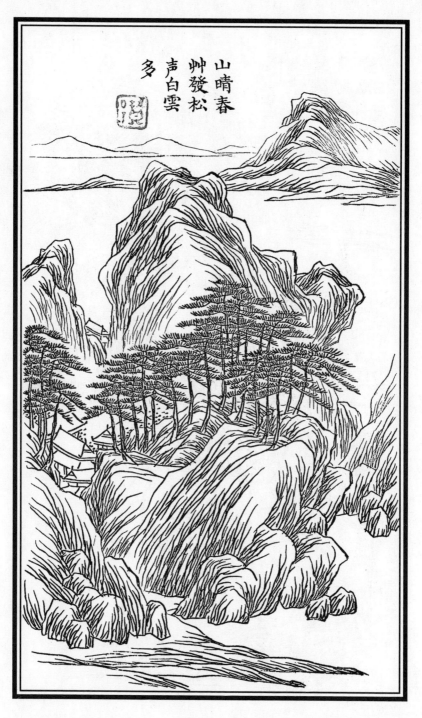

山晴春
艸發松
声白雲
多

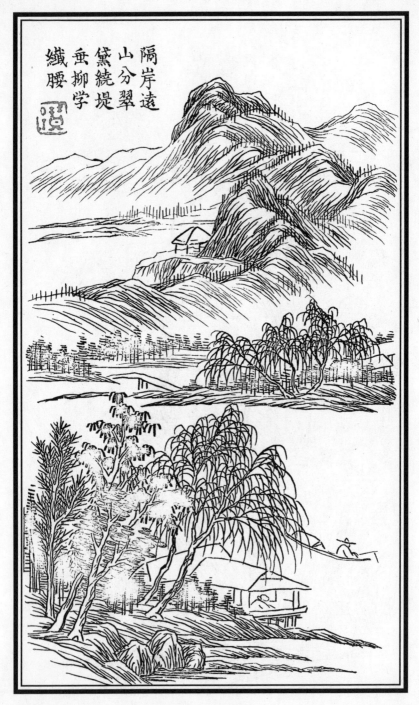

隔岸遠
山分翠
黛繞堤
垂柳学
纖腰

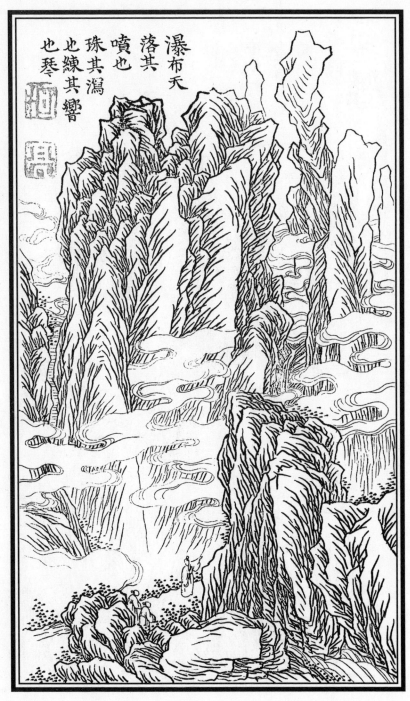

瀑布天
落其
噴也
珠其瀉
也練其響
也琴

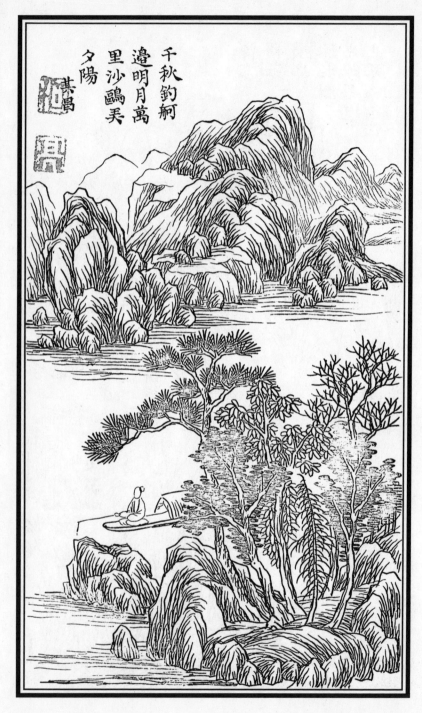

千秋釣舸
邊明月萬
里沙鷗共
夕陽
其昌

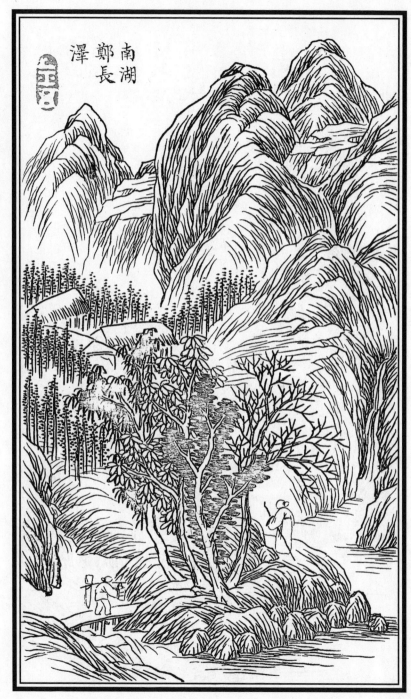

南湖鄭長澤

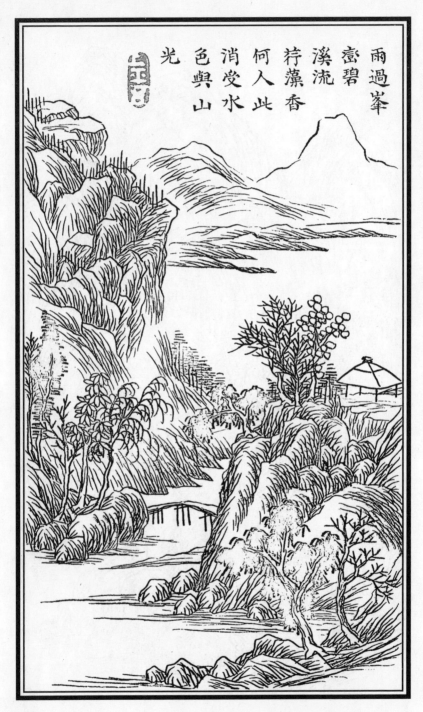

雨過峯
壹碧
溪流
荇藻香
何入此
消受水
色與山
光

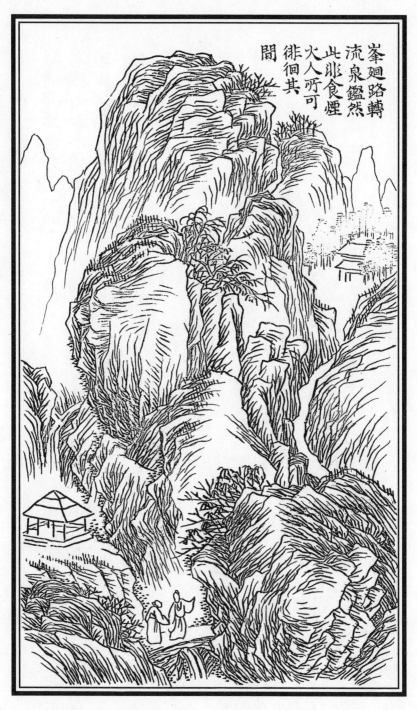

峯廻路轉
流泉鑑然
此非食煙
火人所可
徘徊其
間

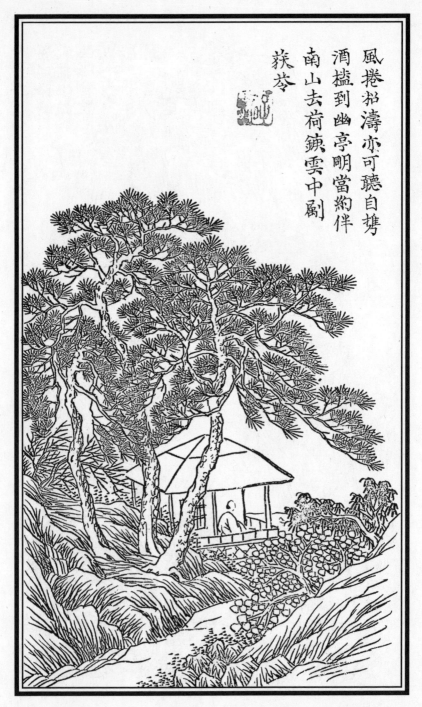

風捲松濤亦可聽自携
酒榼到幽亭明當約伴
南山去荷鍤雲中劚
荻岑

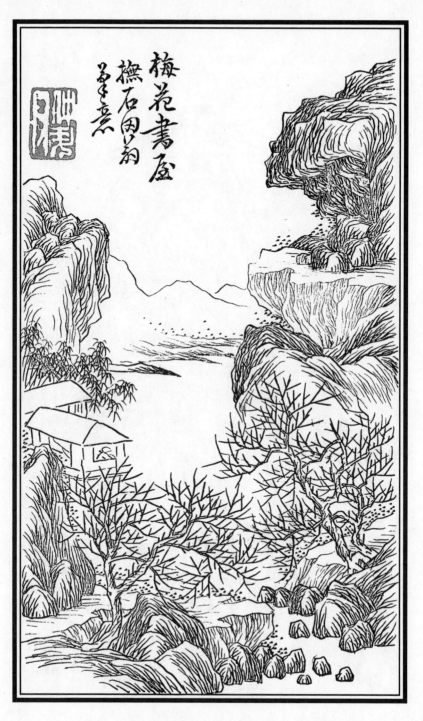

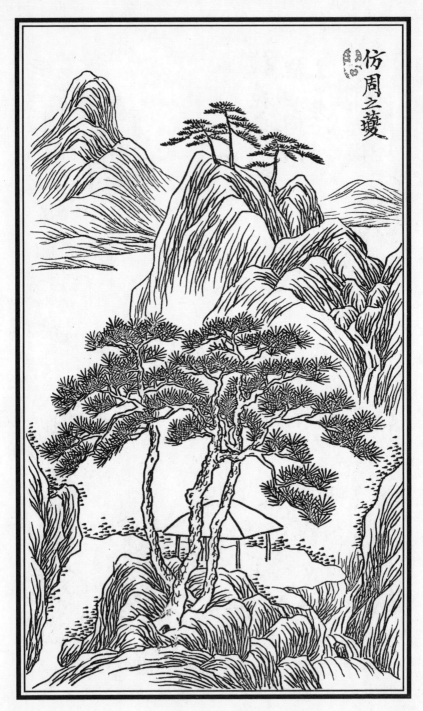

仿周之冕

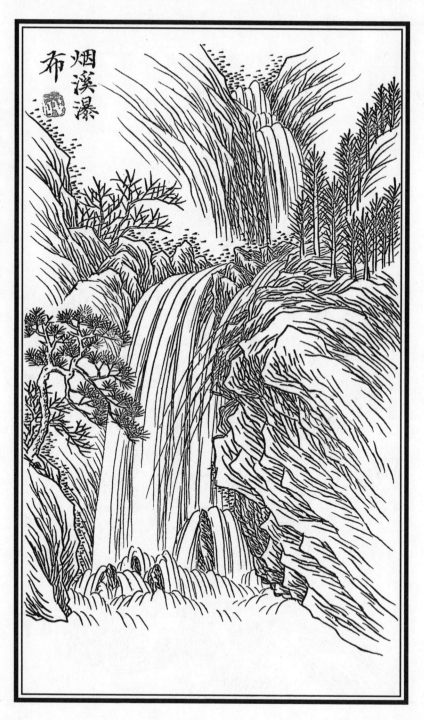

烟溪瀑
布

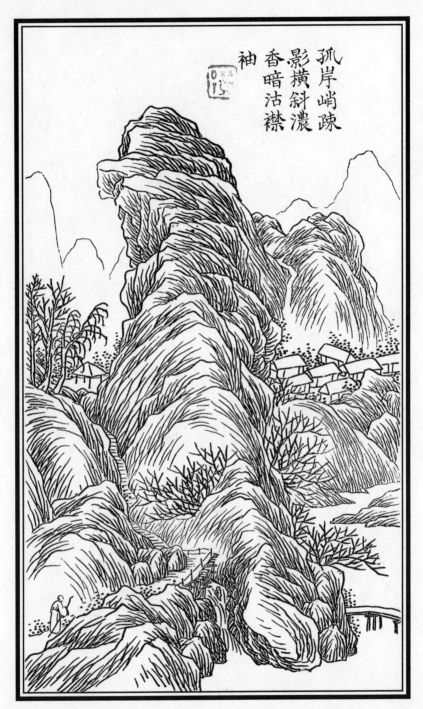

孤岸峭疎
影横斜濃
香暗沾襟
袖

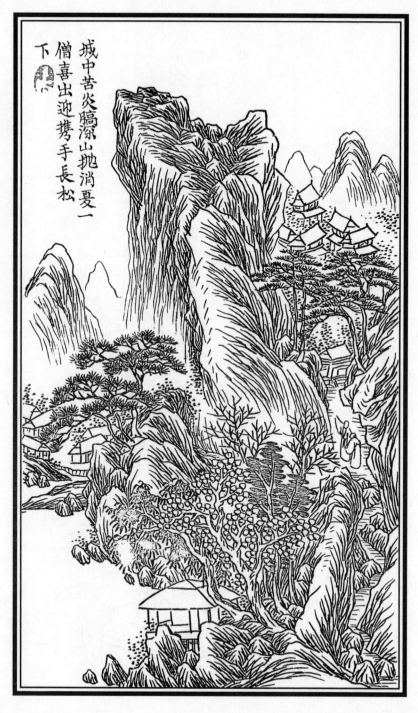

城中苦炎蹒深山抛消夏一
僧喜出迎携手長松
下

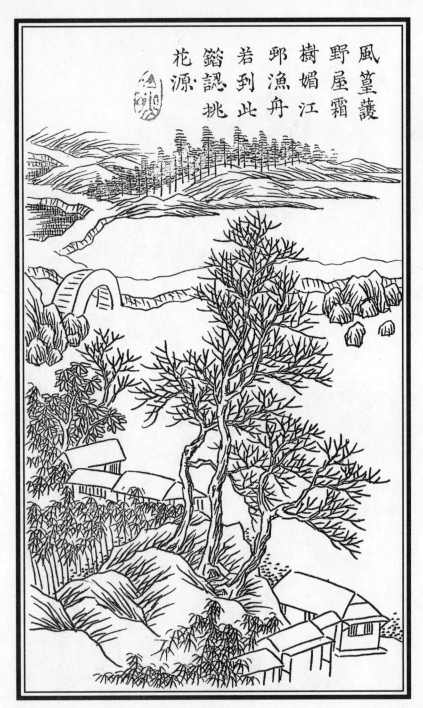

風篁護
野屋霜
樹媚江
邨漁舟
若到此
鎦認桃
花源

風曳松声
静山岑晓
氣清

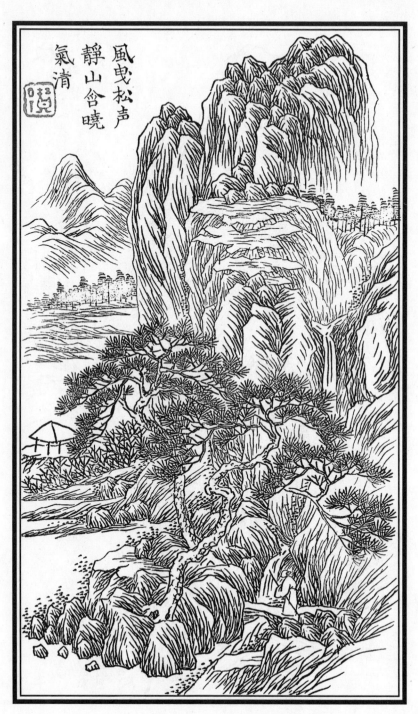

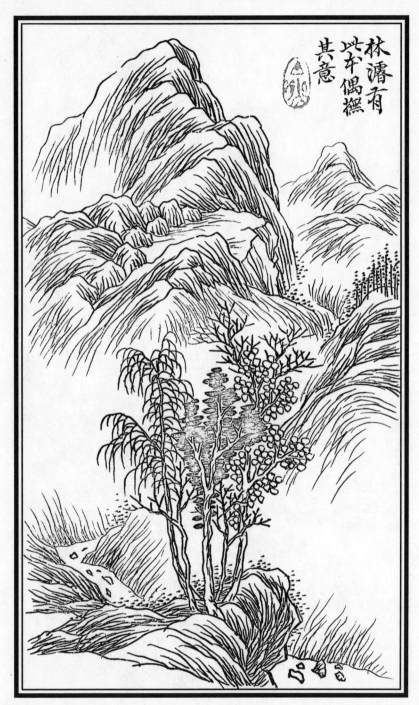

林潭有
以木偶撫
其意

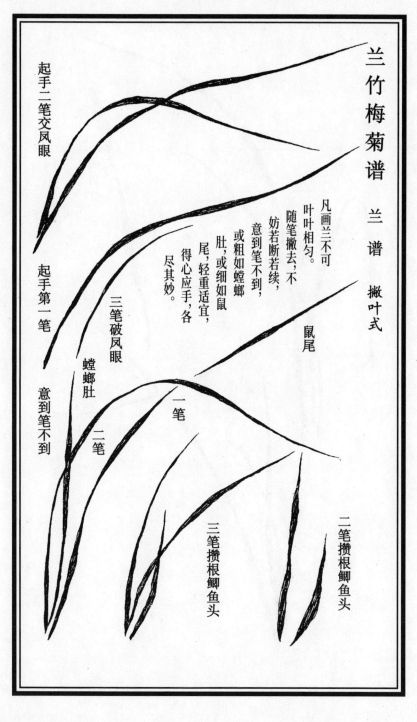

兰竹梅菊谱

兰　谱　撇叶式

凡画兰不可叶叶相匀。随笔撇去，不妨若断若续，意到笔不到，或粗如螳螂肚，或细如鼠尾，轻重适宜，得心应手，各尽其妙。

起手二笔交凤眼

起手第一笔

三笔破凤眼

意到笔不到

螳螂肚

鼠尾

一笔

二笔

三笔攒根鲫鱼头

二笔攒根鲫鱼头

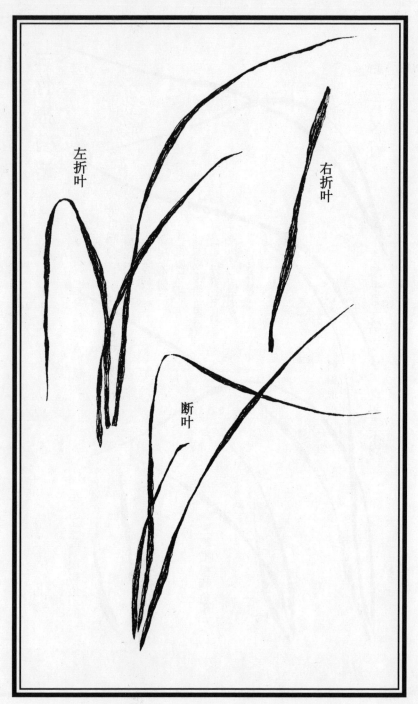

左折叶

右折叶

断叶

春兰最早，正二月即开。茎长三寸，层苞，花五瓣，三长二短。心如象鼻如贝。著里处两旁超起，色白。上另一青子，三角，末微红，即花后结荪者也。叶长条，尺余，阔三四分，背有剑脊，经冬不凋。此花本生于深林山泽中，取贮盆盎，经年则叶短而花高，香气弥郁。一箭一花，间有双花者。又有翠兰、密兰、红兰，而以素心者为贵。其大者为燕衔珠，香达户外，花开月余，采之风干，可疗心疼。又建兰，似蕙，一干数朵，叶阔而直上，香袭人。又汉中兰，亦干生，花叶俱小，皆夏秋开。至冬兰，则花大而不香，以开在冬月也。

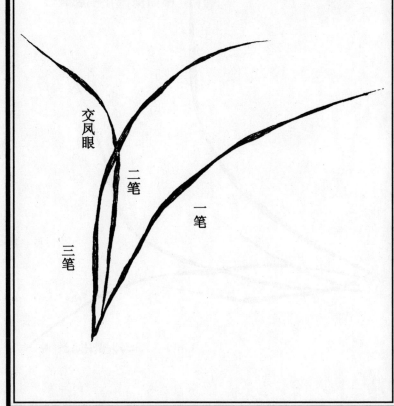

交凤眼

一笔

二笔

三笔

兹者皆前起手一笔
为顺手，左至三笔
须撇式，故为初学
兰蕊之发，易而左
式先易，右至三笔
叶额稍以便也。

凡易画而作顺手，
得数十额兰浓淡根
所浓不撰次以得匀
是根品进神虽由
得神而宜更多。

穿不至数十画而乱
得可乱叶额难右
则捕得所是兰以
之。

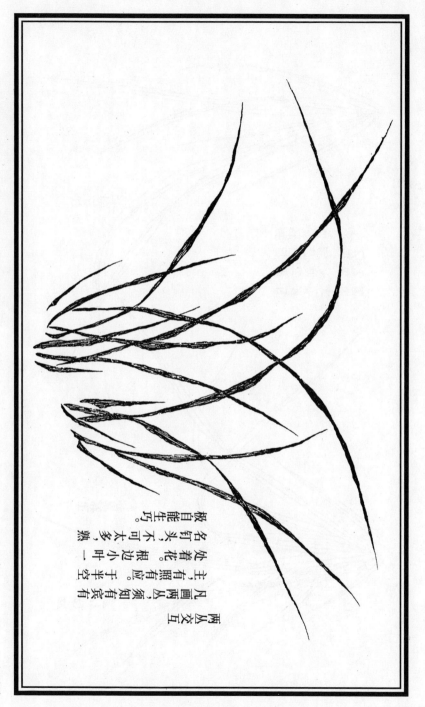

凡画丛两丛交互
处主须知有宾有
主。两丛应知有
名着花照丛。
极顶头边有
生巧。不可根于太多叶半空有
能生巧。小半空有熟一

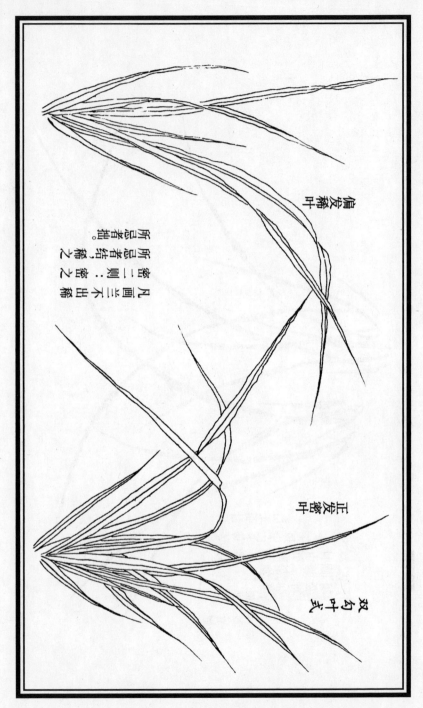

偏发稀叶

凡画兰所忌者二，所忌者结，则不出其密稀之稀。所密者结..密出其密稀之稀。

正发密叶

双勾叶式

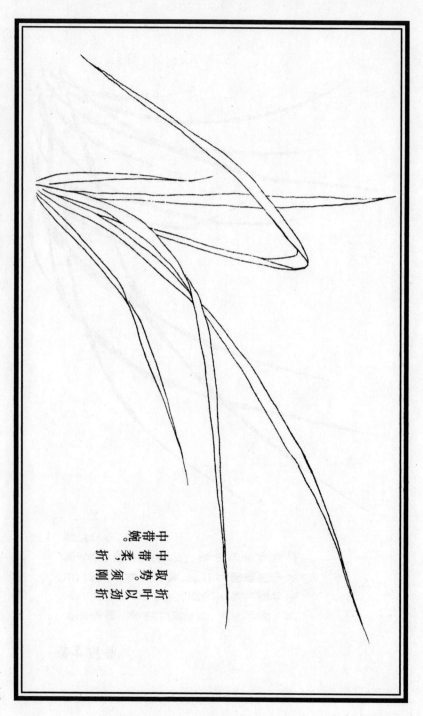

折
带
势
以
柔
折
刚
折

取
中
带
势
。
须
劲

中
带
婉
。

撇叶倒垂式

郑所南画兰多作倒垂，此蕙叶也。凡画兰须分画兰多作俯垂下春兰叶润而劲，蕙叶多作俯秀。春兰长叶三种，此蕙叶也。凡画兰须分画兰夏叶短，蕙叶长等，蕙叶绿长叶三种。致蕙春芳草草，故文人多画之。

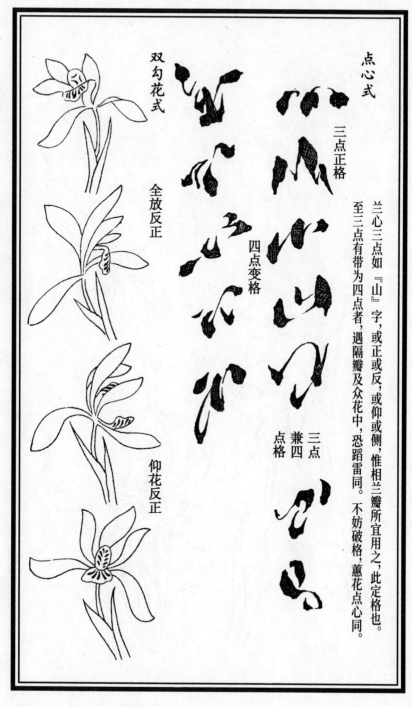

点心式

三点正格

四点变格

三点兼四点格

双勾花式

全放反正

仰花反正

兰心三点如『山』字，或正或反，或仰或侧，惟相兰瓣所宜用之，此定格也。至三点有带为四点者，遇隔瓣及众花中，恐蹈雷同。不妨破格，蕙花点心同。

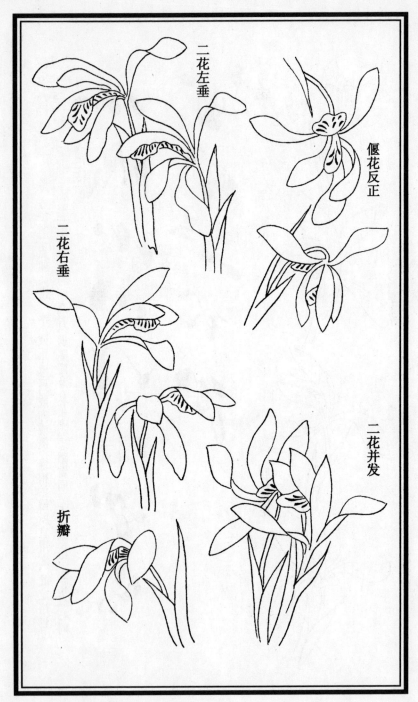

二花左垂

偃花反正

二花右垂

二花并发

折瓣

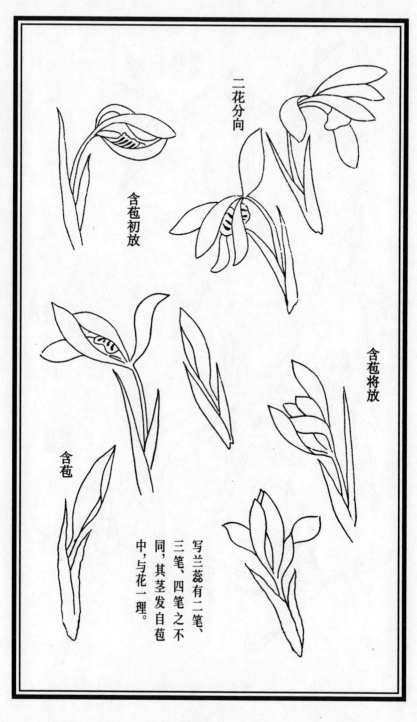

二花分向

含苞初放

含苞将放

含苞

写兰蕊有二笔、三笔、四笔之不同，其茎发自苞中，与花一理。

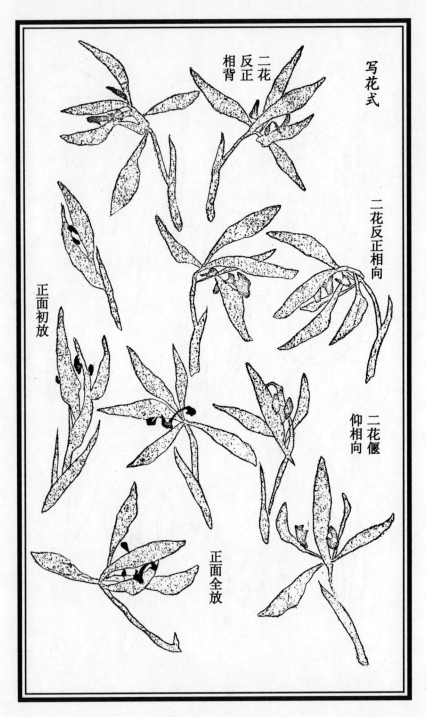

写花式

二花
反正
相背

二花反正相向

正面初放

二花偃
仰相向

正面全放

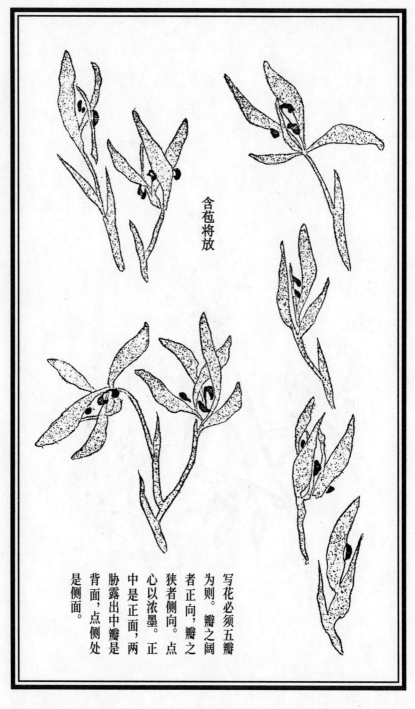

含苞将放

写花必须五瓣为则。瓣之阔者正向，瓣之狭者侧向。点心以浓墨。正中是正面，两胁露出中瓣是背面，点侧处是侧面。

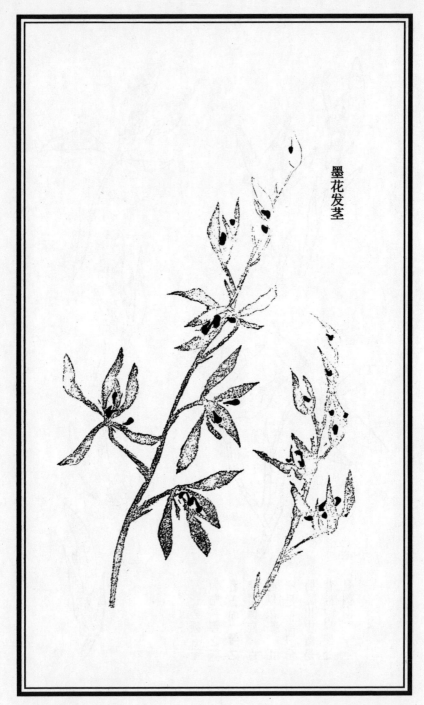

墨花发茎

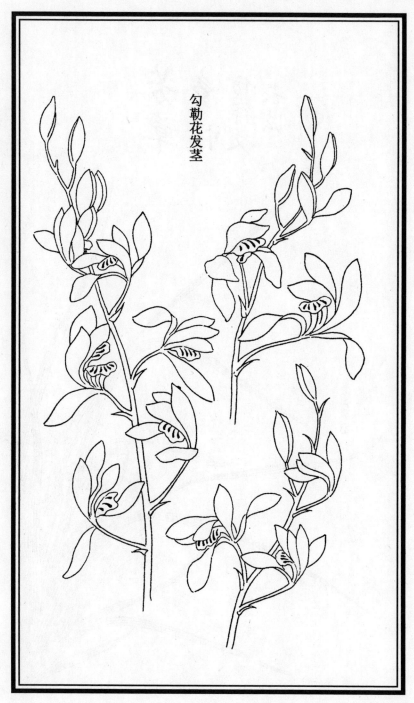

勾勒花发茎

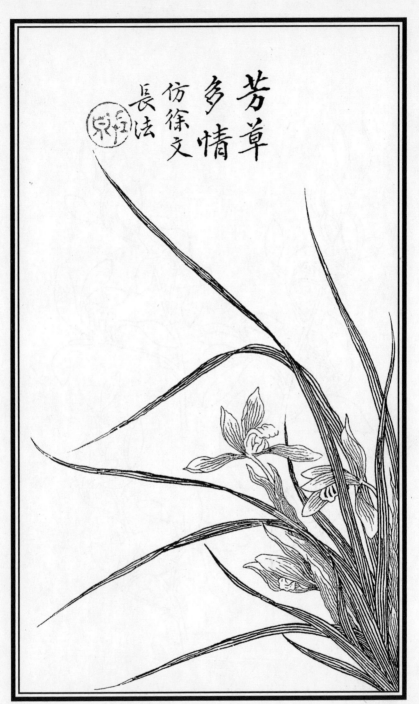

芳草多情
仿徐文長法

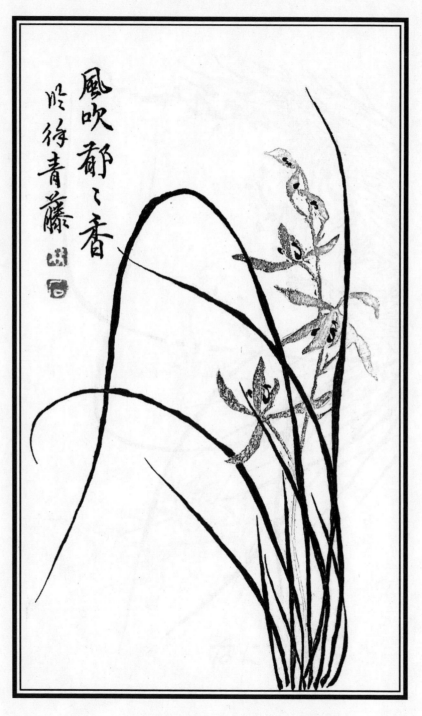

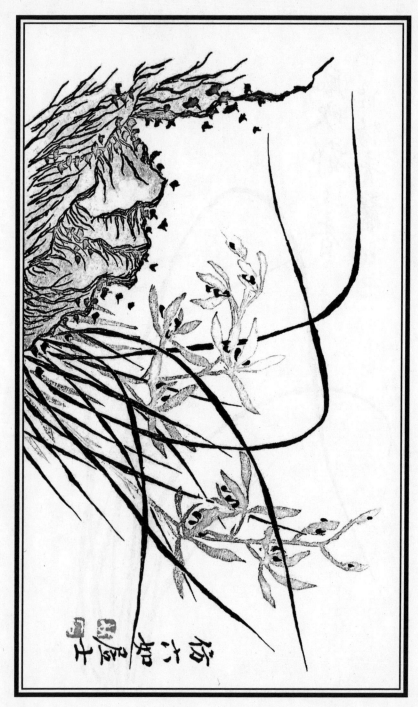

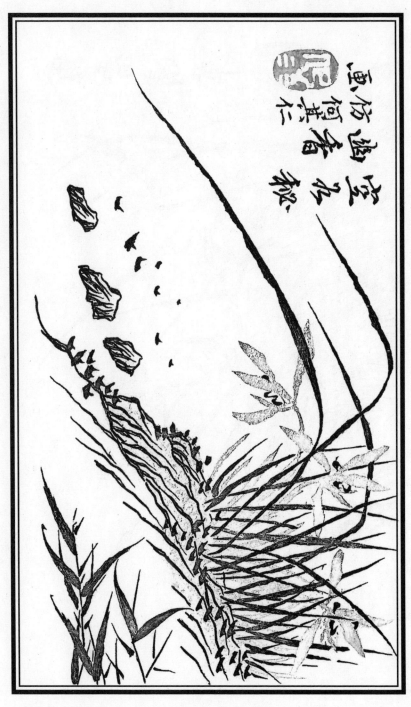

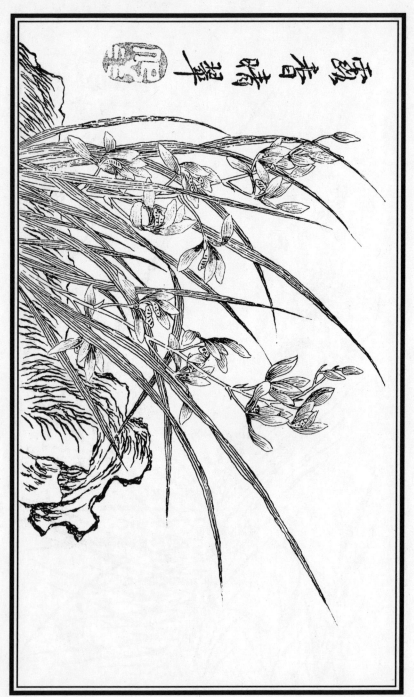

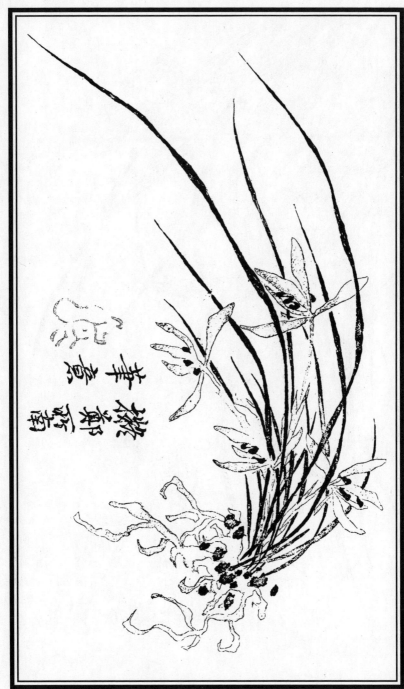

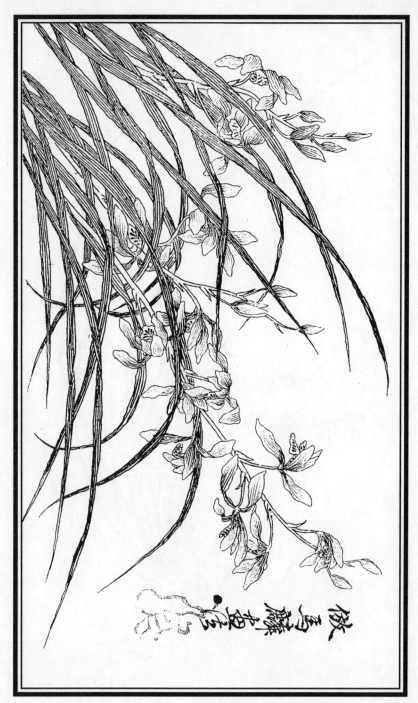

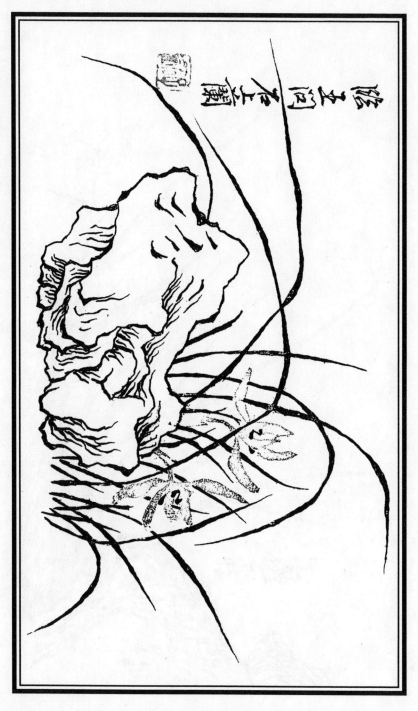

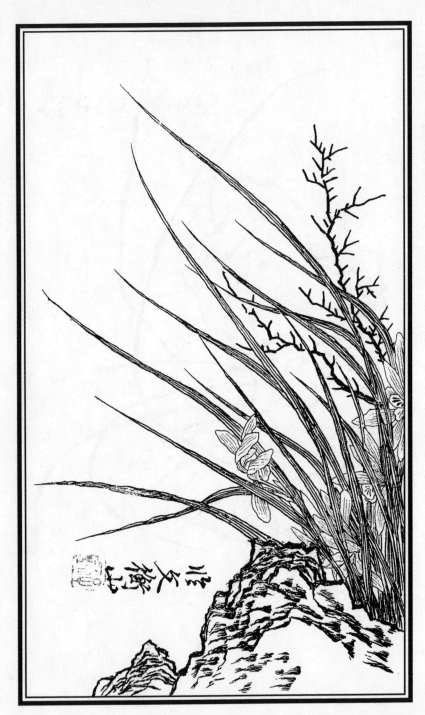

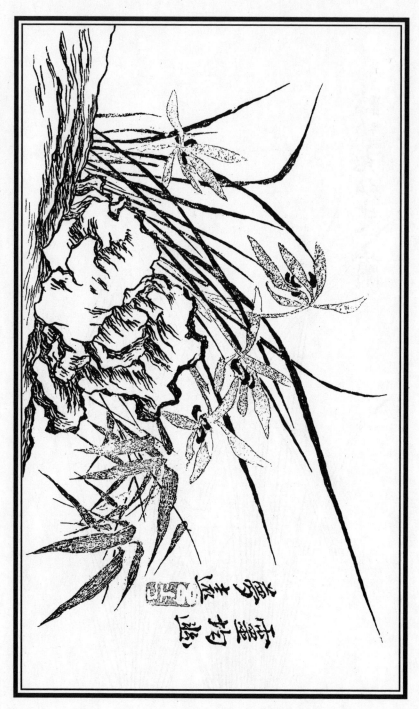

臨孫克弘建

蘭

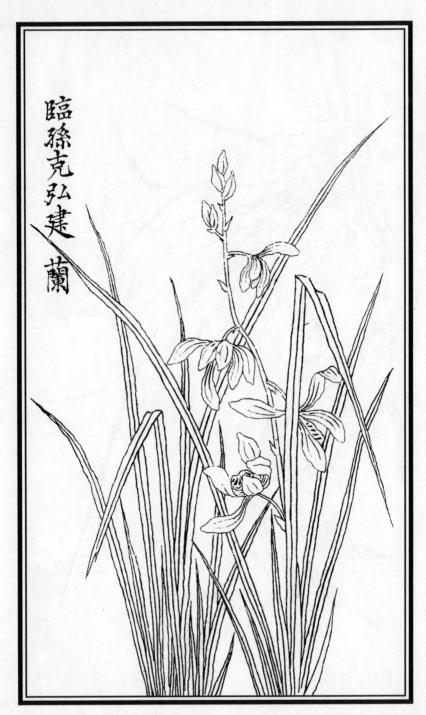

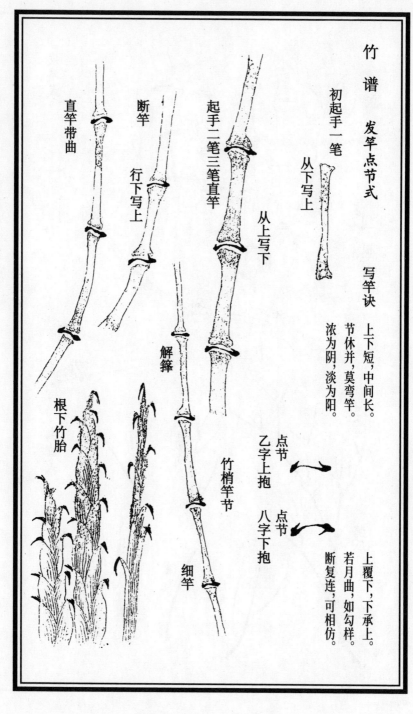

竹 谱　发竿点节式

初起手一笔

从下写上

起手二笔三笔直竿

从上写下

断竿

行下写上

直竿带曲

根下竹胎

解箨

竹梢竿节

细竿

写竿诀

上下短，中间长。

节休并，莫弯竿。

浓为阴，淡为阳。

乙字上抱　点节

八字下抱　点节

上覆下，下承上。

若月曲，如勾样。

断复连，可相仿。

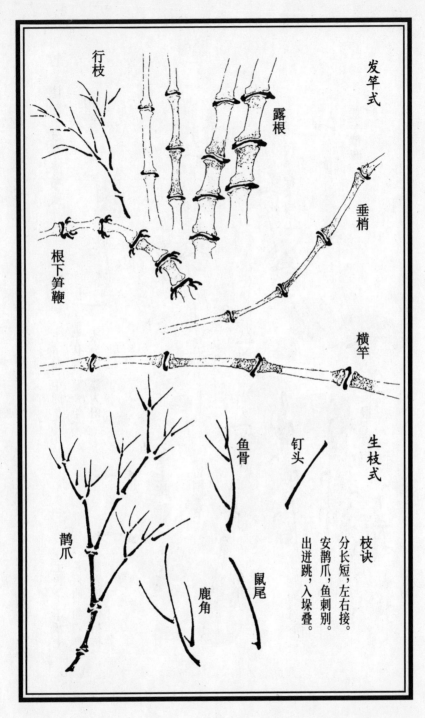

发竿式

行枝

露根

垂梢

根下笋鞭

横竿

生枝式

鱼骨

钉头

枝诀

分长短，左右接。

安鹊爪，鱼刺别。

出迸跳，入垛叠。

鹊爪

鼠尾

鹿角

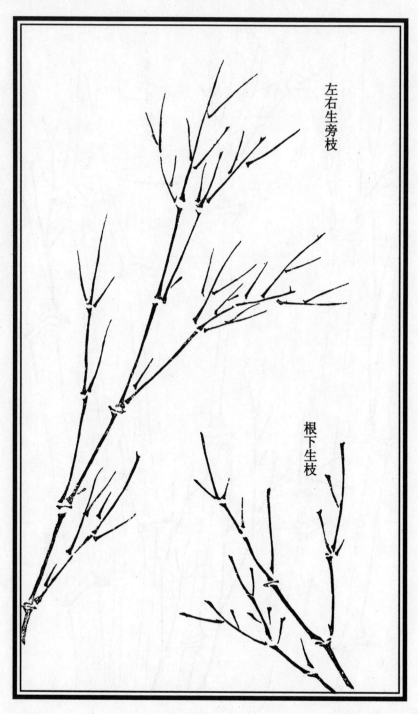

左右生旁枝

根下生枝

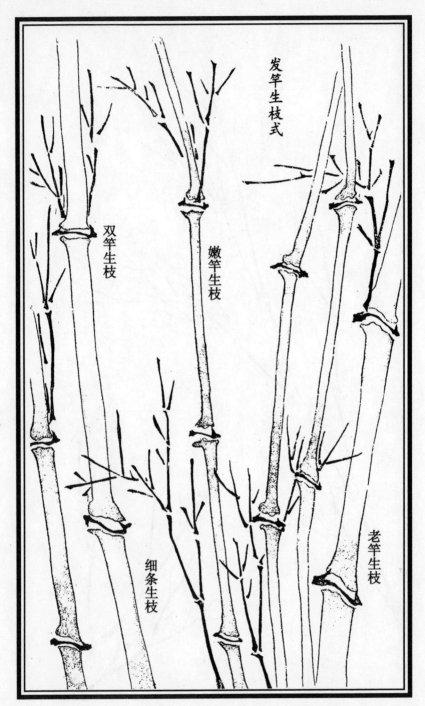

发竿生枝式

双竿生枝

嫩竿生枝

老竿生枝

细条生枝

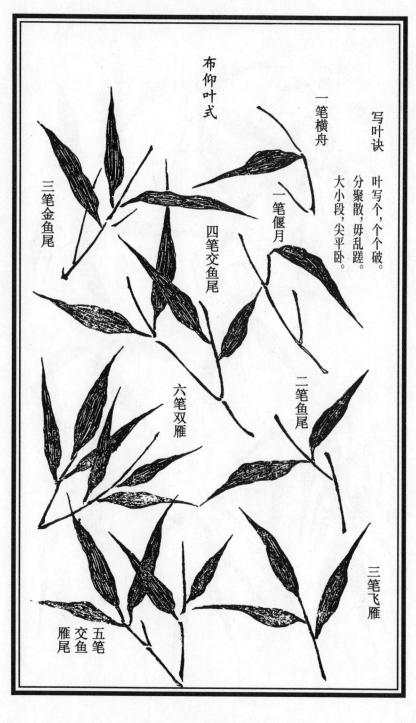

写叶诀　叶写写个，个个破。
分聚散，毋乱蹉。
大小段，尖平卧。

布仰叶式

一笔横舟

一笔偃月

一笔假月

四笔交鱼尾

三笔金鱼尾

二笔鱼尾

六笔双雁

三笔飞雁

五笔交鱼雁尾

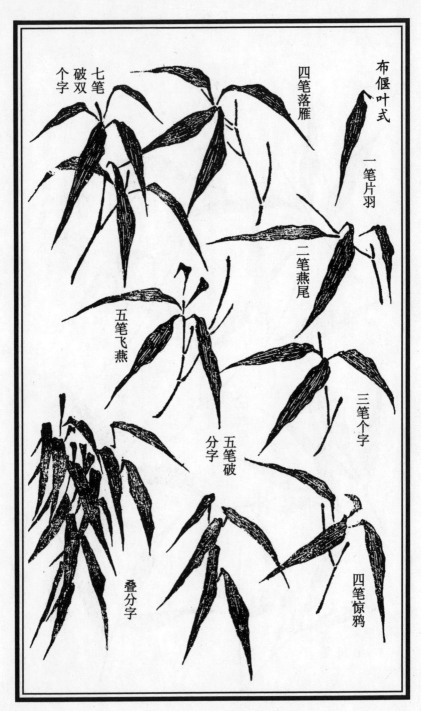

布偃叶式

一笔片羽

四笔落雁

二笔燕尾

七笔
破双
个字

五笔飞燕

三笔个字

五笔破
分字

叠分字

四笔惊鸦

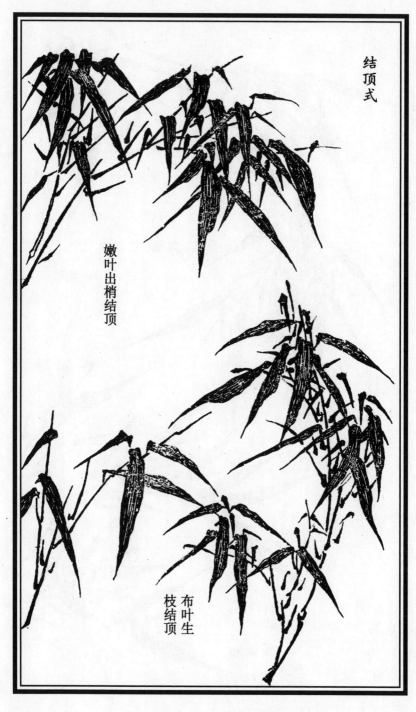

结顶式

嫩叶出梢结顶

布叶生
枝结顶

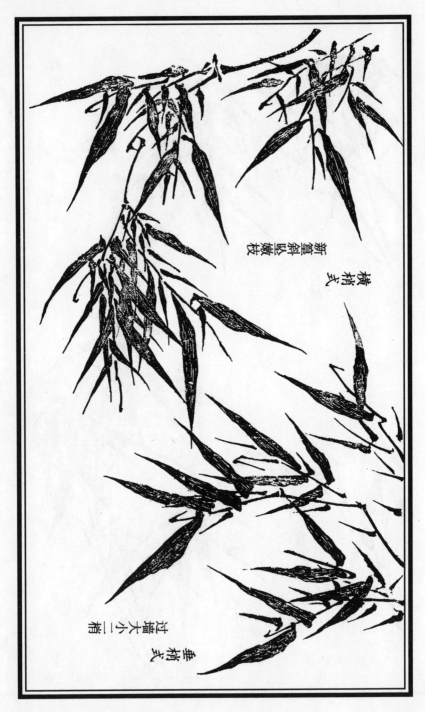

横梢式

新篁斜坠嫩枝

垂梢式

过墙大小二梢

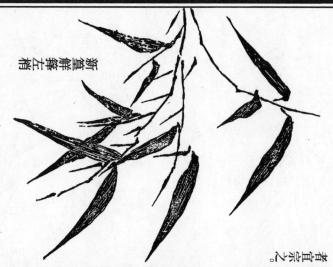

新篁嫩箨左梢

新篁嫩箨

打叶总便两枝，雨枝用正，加三折笔。翻叶随用笔迅速而得，此叶附略处又加三折留痕。
竹正篇逶迤不仰，方能竹双照相如，四头粗略如得此。雄竹画遒健，承上两根至根。
王级画竹则不犯五能。雌竹勾新篁。
嫩画竹之笔，六总新品，双头上新篁。
肥而此法之多实勾，则此笔平直而画竹下节节仰边总。
倍饶故向青总总。梢头双勾叶少，节左起梢。
志学用两须。

法也。其如界穿竹分，新画叶从梢至根，又根节节相生。月界穿分叶宜短，新篁嫩箨双头略出新篁又短，粗画竹叶多雄竹。

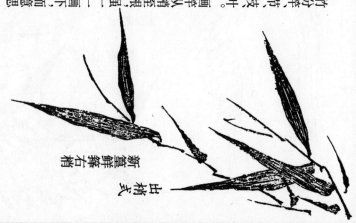

新篁嫩箨右梢

出梢式

一八七

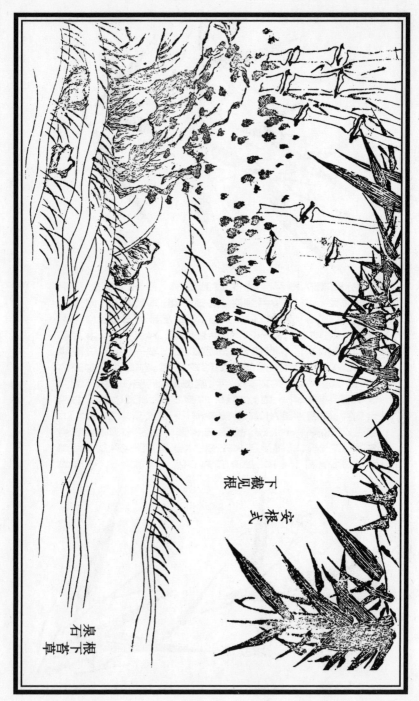

下载见根
安根式

根下普石草

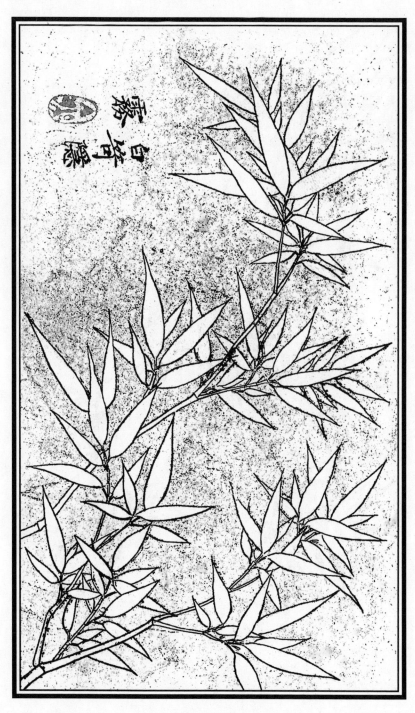

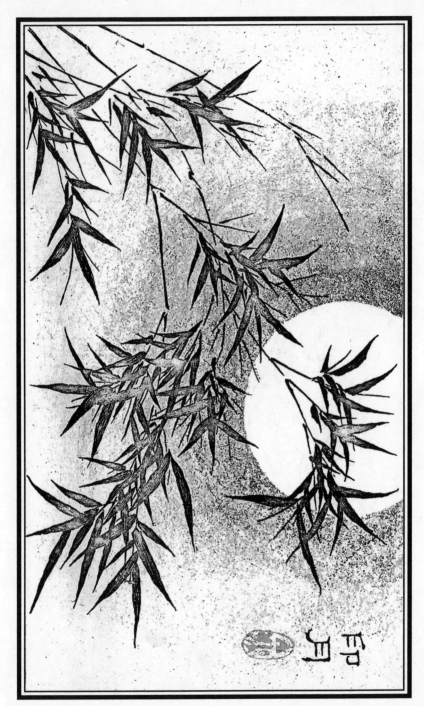

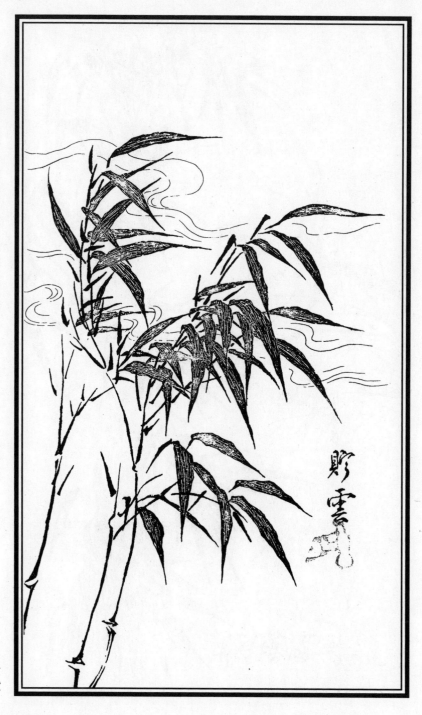

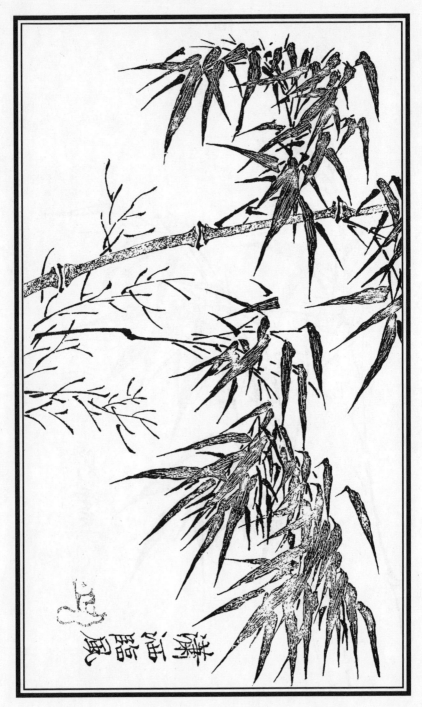

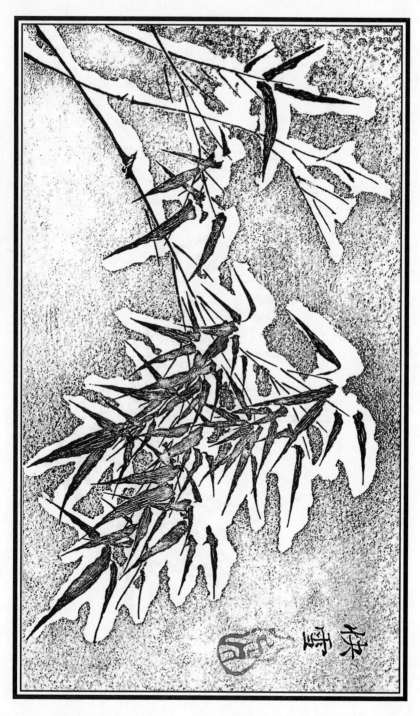

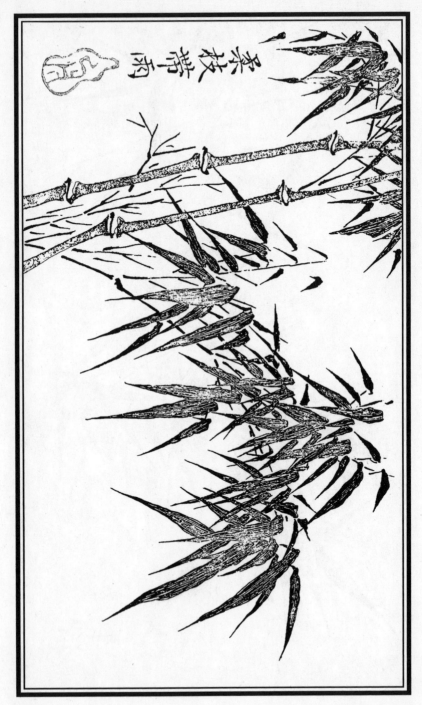

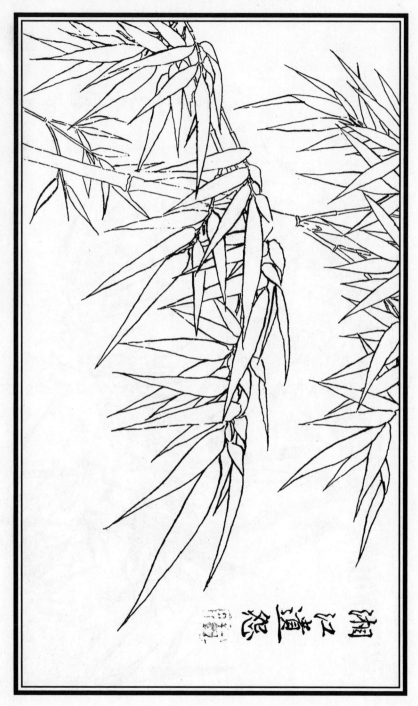

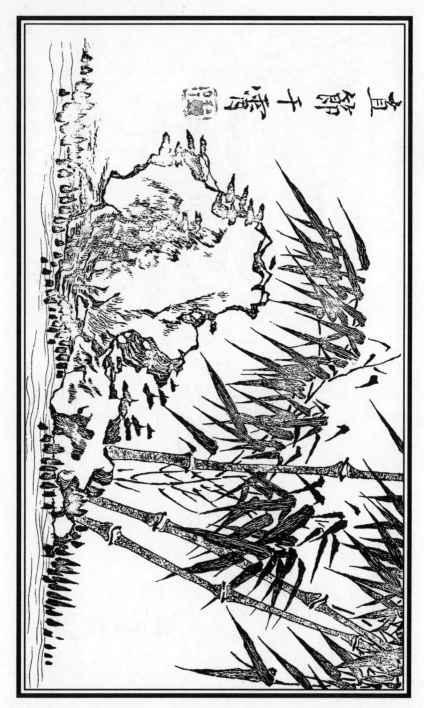

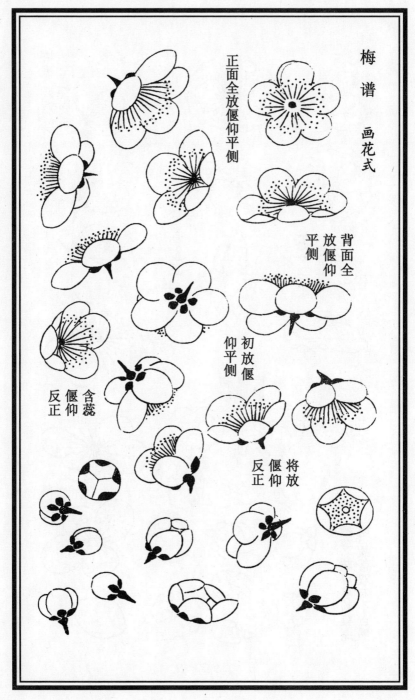

梅谱 画花式

正面全放偃仰平侧

背面全放偃仰平侧

初放偃仰平侧

含蕊偃仰反正

将放偃仰反正

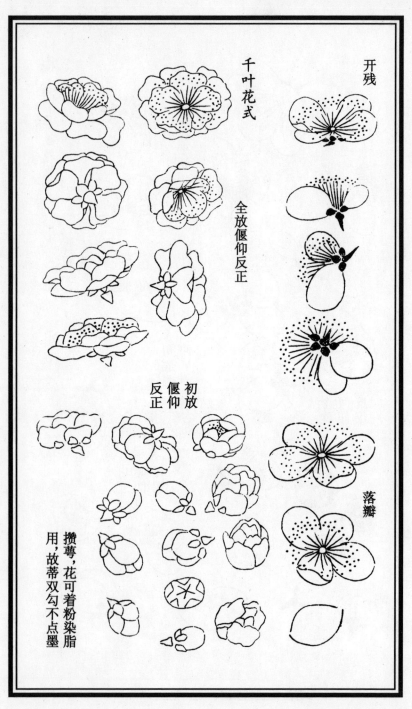

千叶花式

开残

全放偃仰反正

初放
偃仰
反正

落瓣

攒萼，花可着粉染脂用，故蒂双勾不点墨

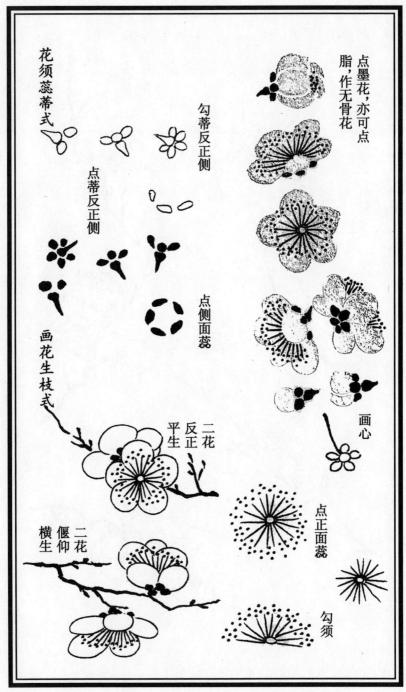

点墨花，亦可点
脂，作无骨花

花须蕊蒂式

勾蒂反正侧

点蒂反正侧

点侧面蕊

画花生枝式

画心

二花
反正
平生

二花
偃仰
横生

点正面蕊

勾须

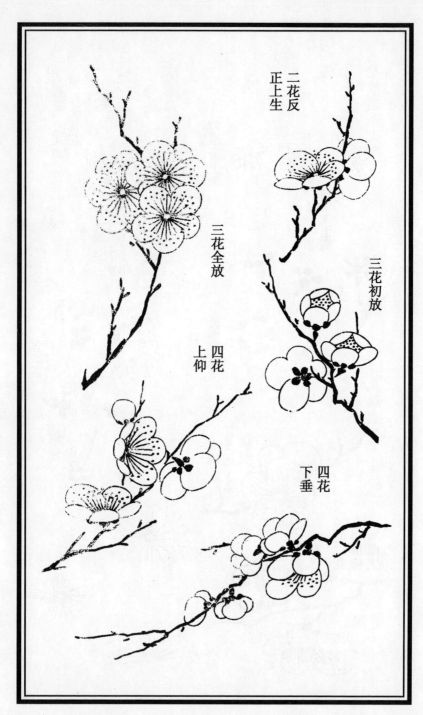

二花反
正上生

三花全放

三花初放

四花
上仰

四花
下垂

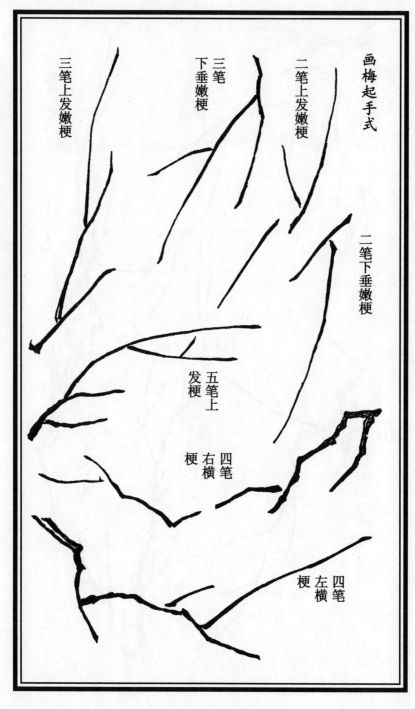

画梅起手式

三笔上发嫩梗

三笔下垂嫩梗

二笔上发嫩梗

二笔下垂嫩梗

五笔上发梗

四笔右横梗

四笔左横梗

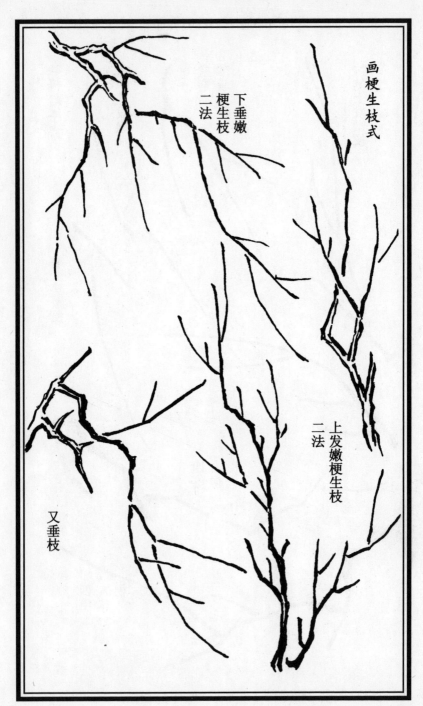

画梗生枝式

下垂嫩
梗生枝
二法

上发嫩梗生枝
二法

又垂枝

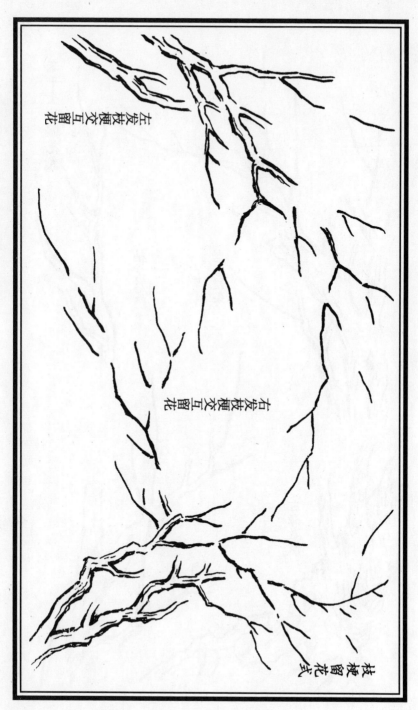

左枝梗交互留花

右枝梗交互留花

枝梗留花式

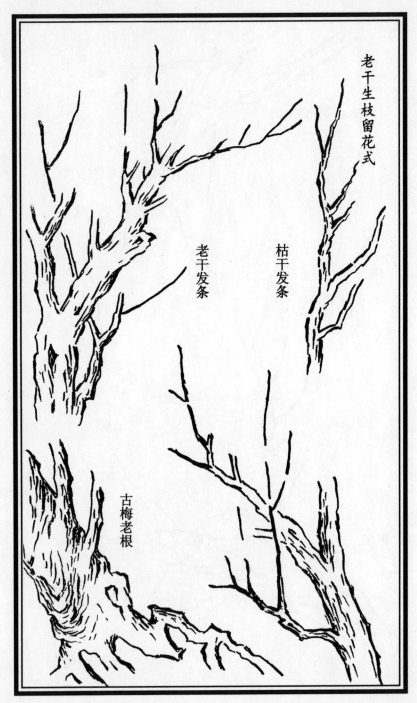

老干生枝留花式

枯干发条

老干发条

古梅老根

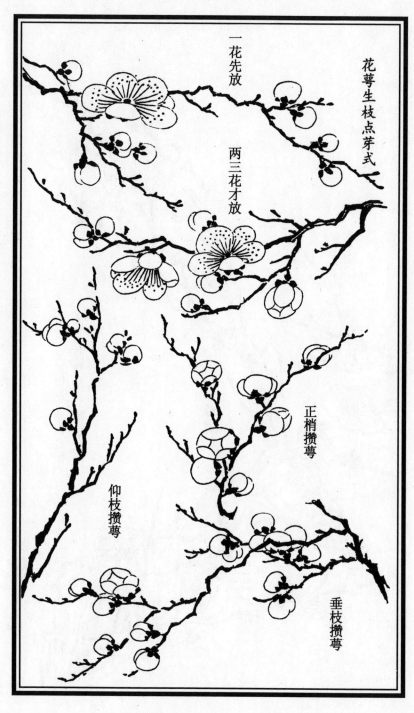

花萼生枝点芽式

一花先放

两三花才放

正梢攒萼

仰枝攒萼

垂枝攒萼

全干生枝添花式

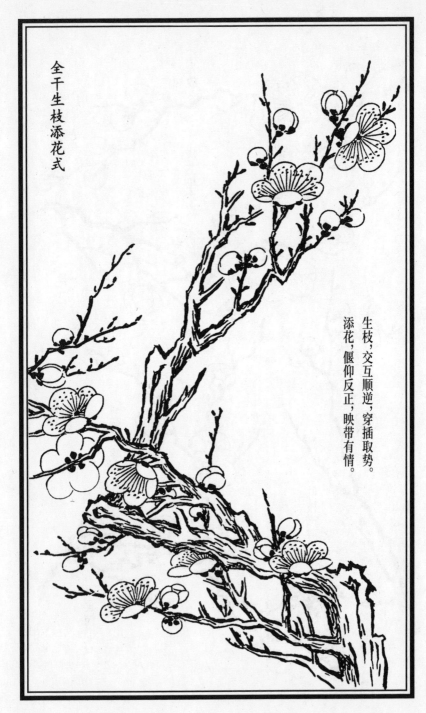

生枝，交互顺逆，穿插取势。
添花，偃仰反正，映带有情。

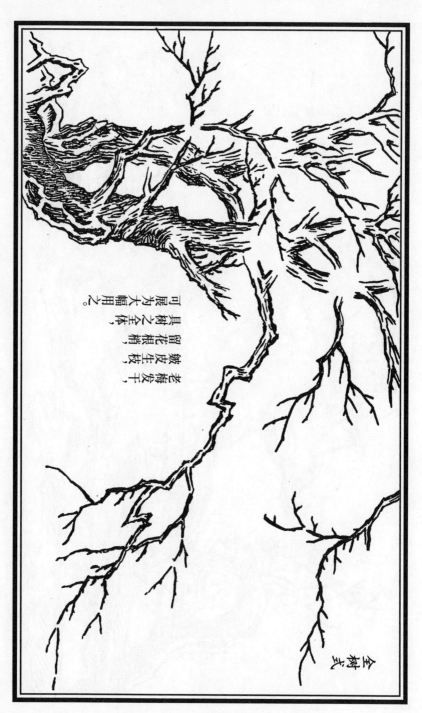

老梅皮发，
嫩梅皮生干，
留花根生枝干，
具树花根之全体，
可展为大幅用之。

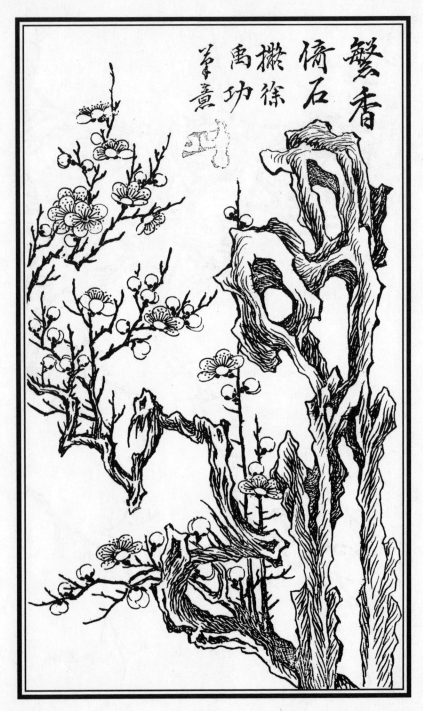

繁香倚石
攟徐禹功
筆意

摹仿諸家圖畫

二〇八

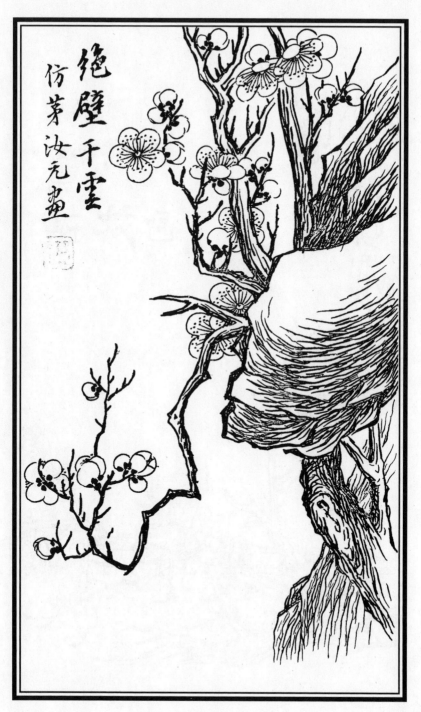

絶壁千雲
仿茅汝元畫

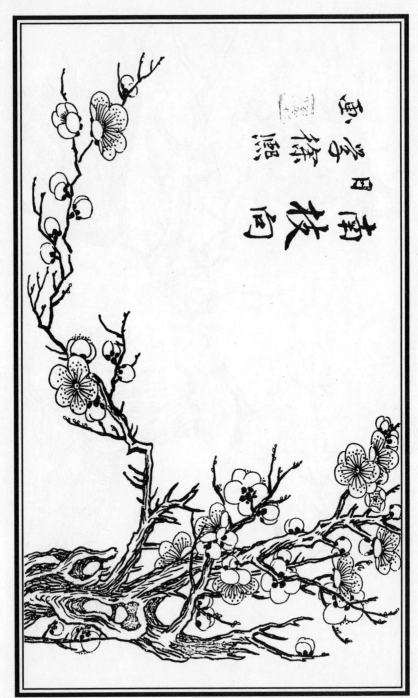

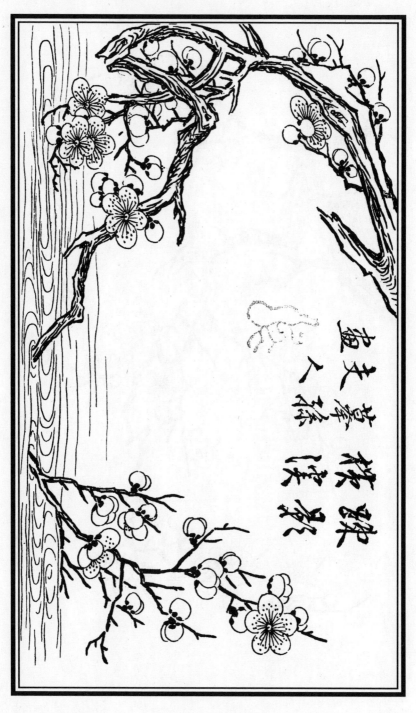

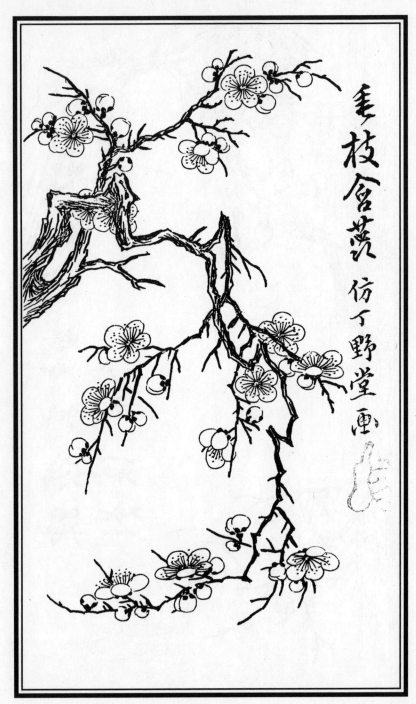

垂枝含蕊 仿丁野堂画

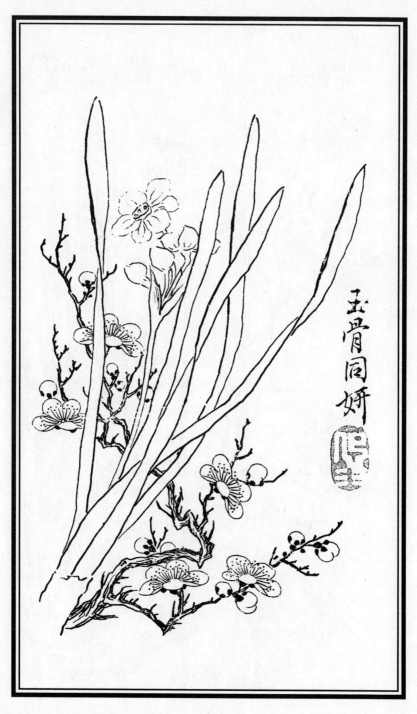

玉骨同妍

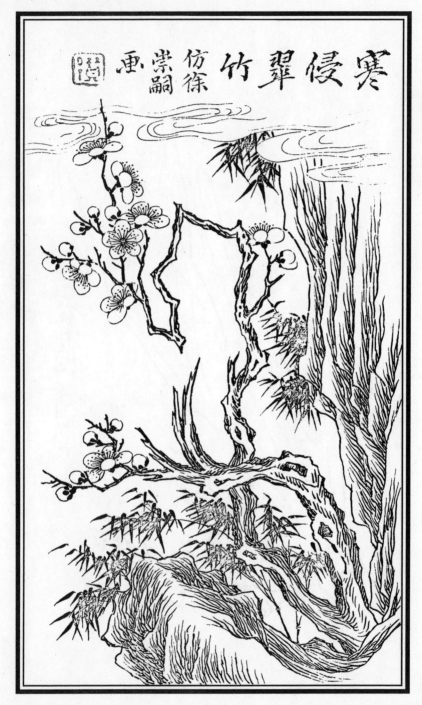

寒侵翠竹

仿徐崇嗣畫

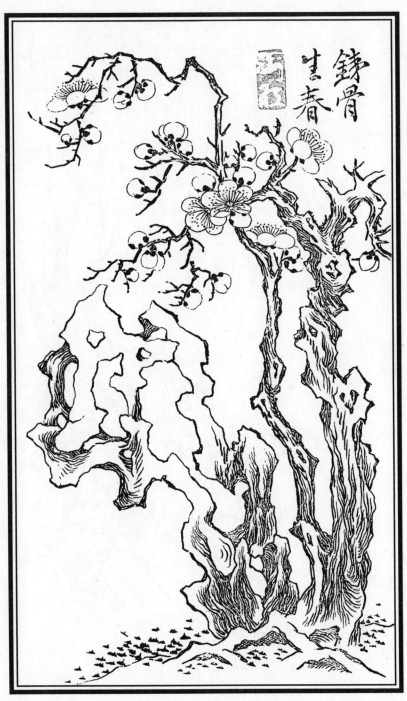

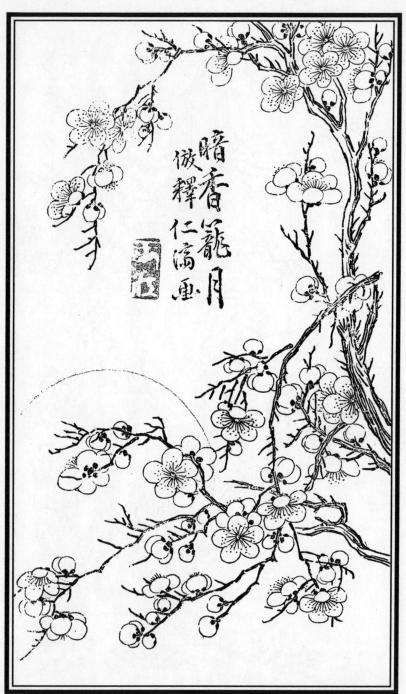

暗香笼月

做释仁澜重

菊 谱　画花运笔式

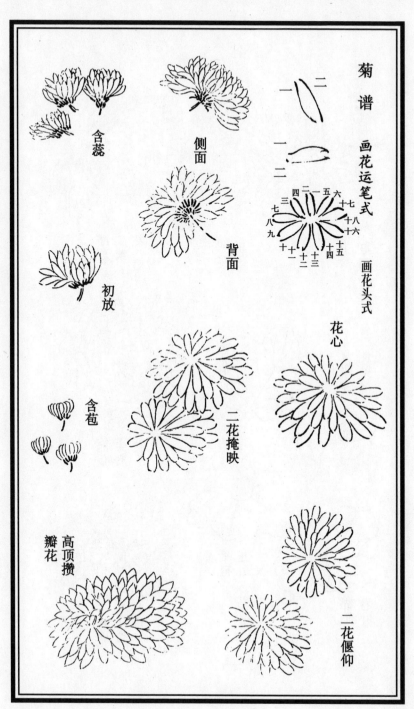

画花头式

一

二

一

二

花心

含蕊

侧面

背面

初放

二花掩映

含苞

二花偃仰

高顶攒瓣花

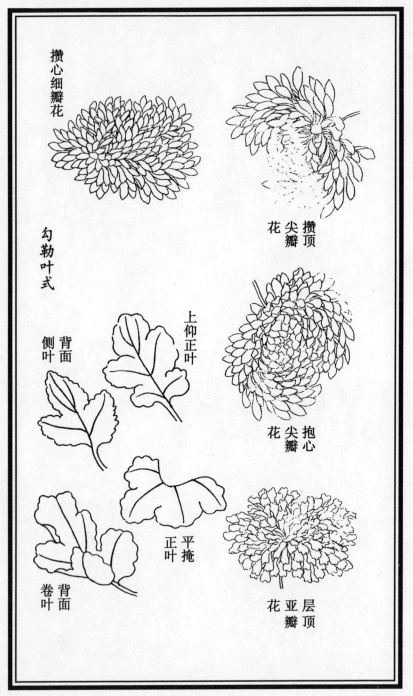

攒心细瓣花

勾勒叶式

攒顶
尖瓣
花

上仰正叶

背面
侧叶

抱心
尖瓣
花

平掩
正叶

背面
卷叶

层顶
亚瓣
花

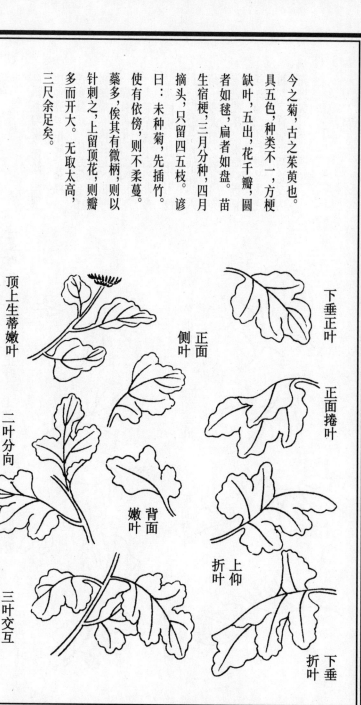

今之菊，古之茱萸也。

具五色，种类不一，方梗

缺叶，五出，花千瓣，圆

者如毬，扁者如盘。苗

生宿梗，三月分种，四月

摘头，只留四五枝。谚

曰：未种菊，先插竹。

使有依傍，则不柔蔓。

蘂多，俟其有微柄，则以

针刺之，上留顶花，则瓣

多而开大。无取太高，

三尺余足矣。

下垂正叶

侧叶

正面

正面捲叶

背面嫩叶

上仰折叶

下垂折叶

顶上生蒂嫩叶

二叶分向

三叶交互

画法有勾染、粉丝之别。佳种开不见心，花红者梗亦微红。凡画菊不宜著蜂蝶。《礼记》曰：「鞠有黄花」，《陶诗》「采菊东篱下」，非今之盆植也。其花小，色黄，而香甚，性清和，入药。今人谓之野菊，亦先进礼乐之说耳。近复尚洋菊，而后进又为先进矣。洋菊而后进又为先进矣。

点墨叶式

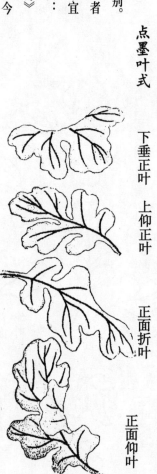

下垂正叶　上仰正叶

正面折叶

正面仰叶

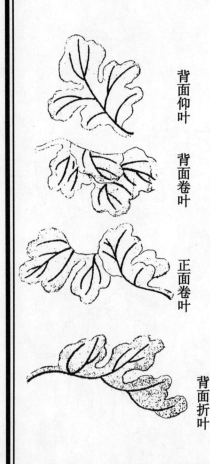

背面仰叶　背面卷叶

正面卷叶

背面折叶

蓝菊

又名江西蓝。

籽布于地，初生如菜，交秋发梗生花，黄心如钱大，长瓣排列周围，色有红、紫、白三种。近有千叶者，著心处为五出，筒叶则先大后小，俱有尖叉。

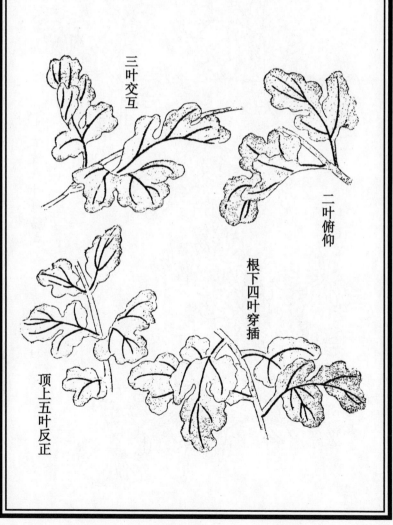

三叶交互

二叶俯仰

根下四叶穿插

顶上五叶反正

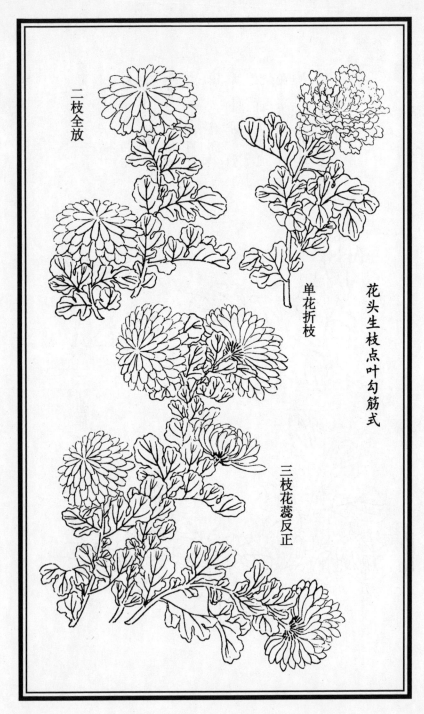

二枝全放

单花折枝

花头生枝点叶勾筋式

三枝花蕊反正

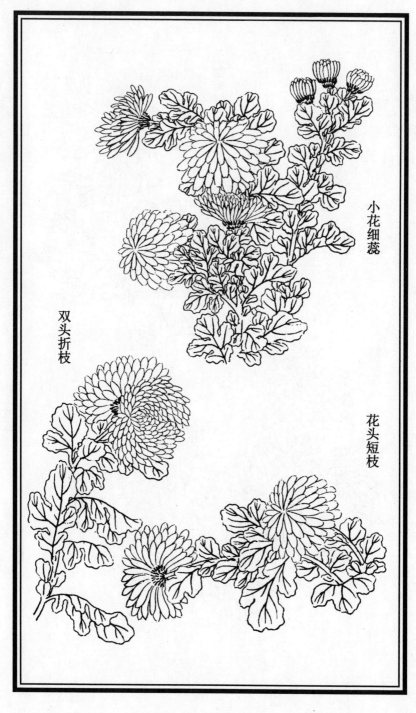

小花细蕊

双头折枝

花头短枝

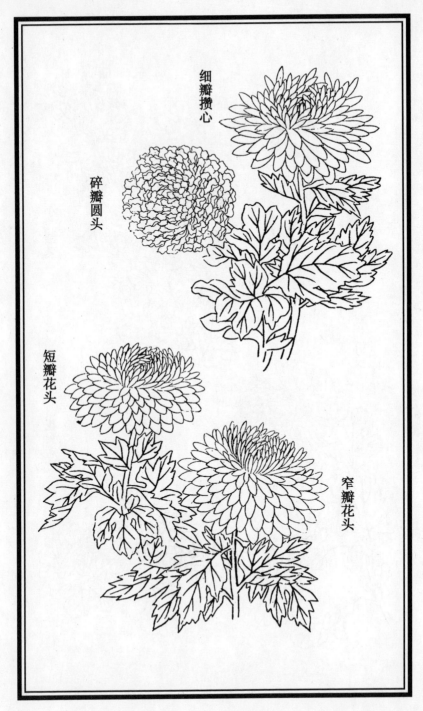

细瓣攒心

碎瓣圆头

短瓣花头

窄瓣花头

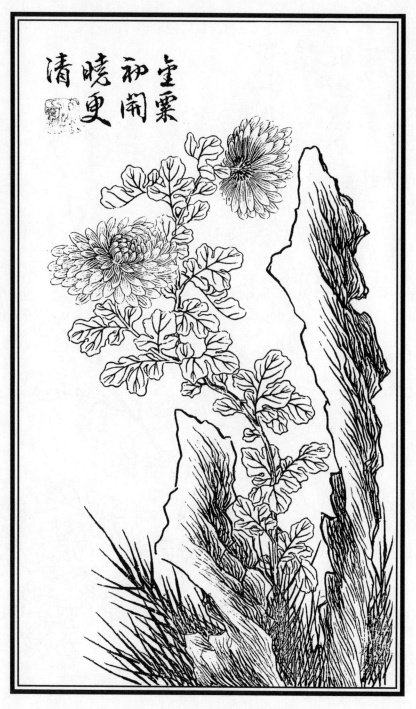

金粟初开
晓更清

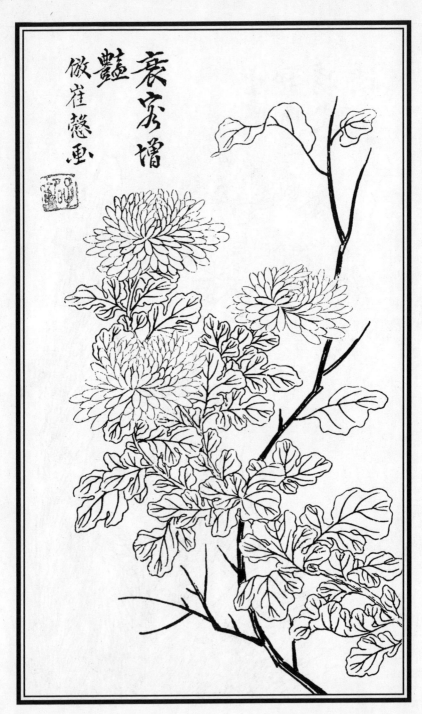

衰家增
豔
傲崔慈畫

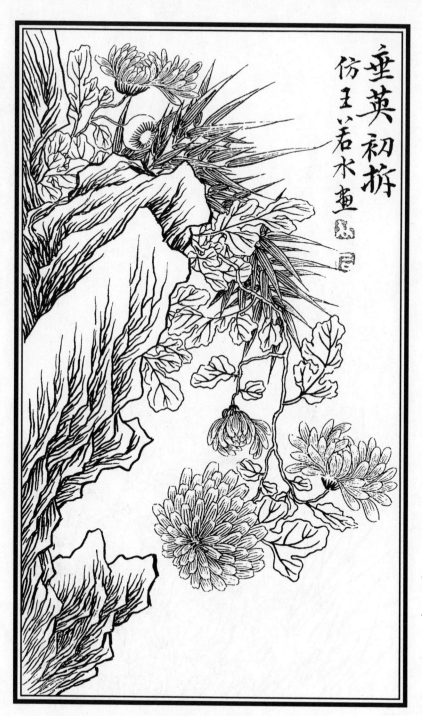

垂英初掭

仿王若水畫

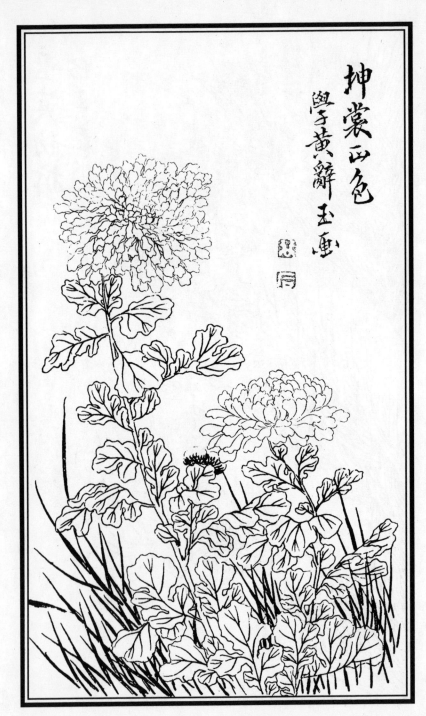

坤裳正色

學于黄辭玉畫

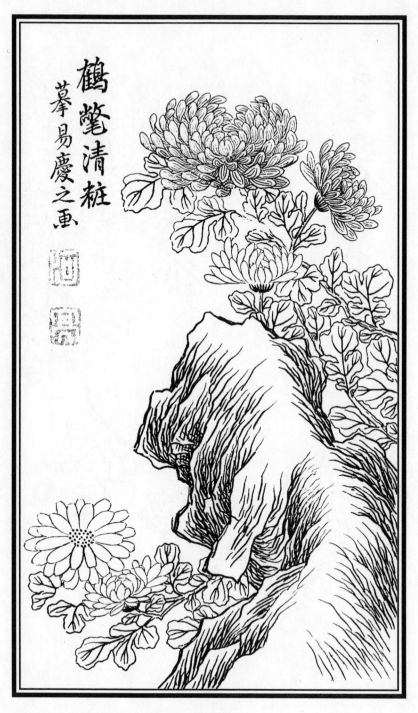

鶴氅清粧

摹易慶之畫

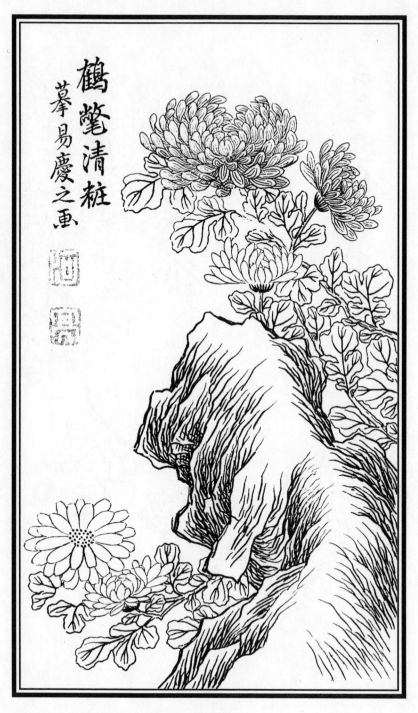

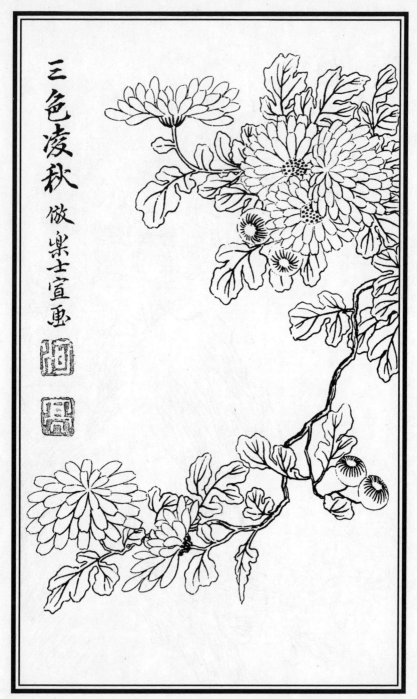

三色凌秋 倣樂士宣画

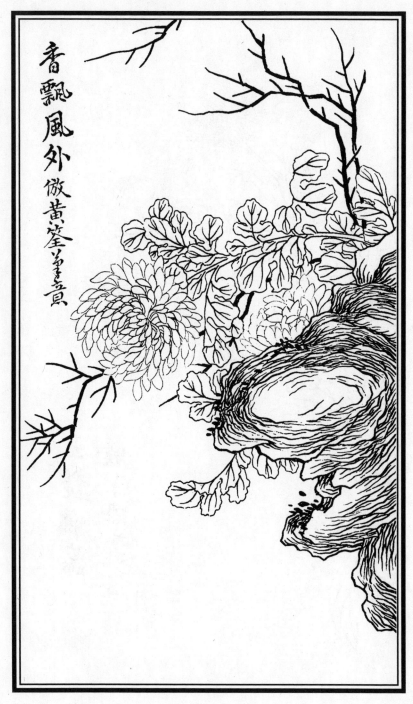

香飘風外倣黄筌筆意

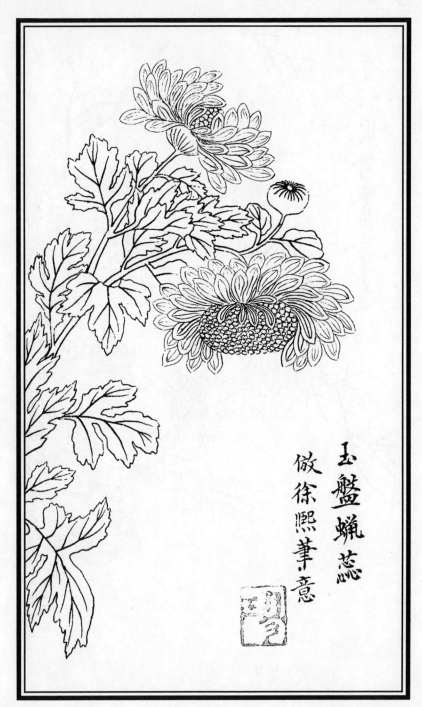

玉盤蠟蕊

倣徐熙筆意

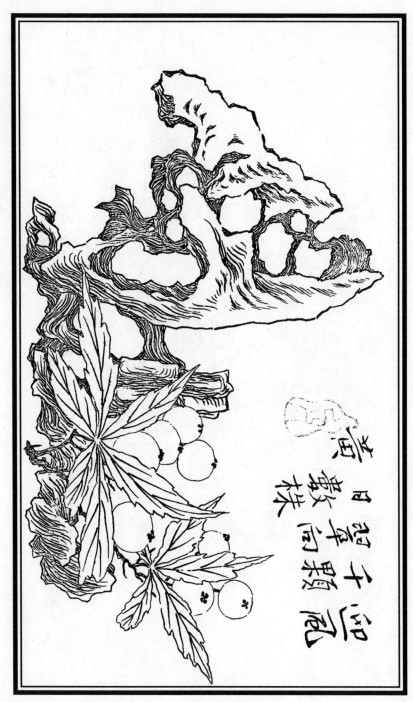

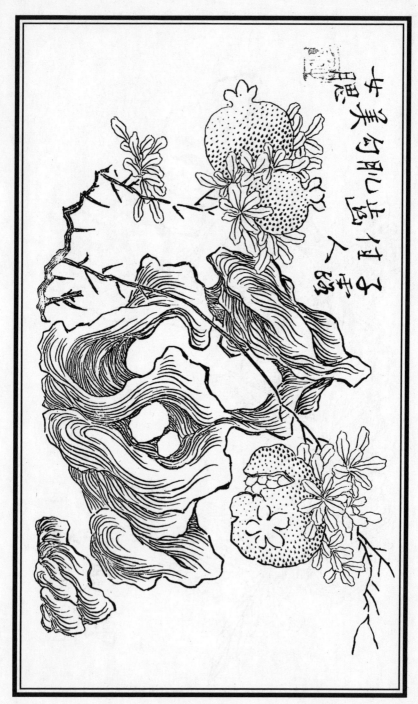

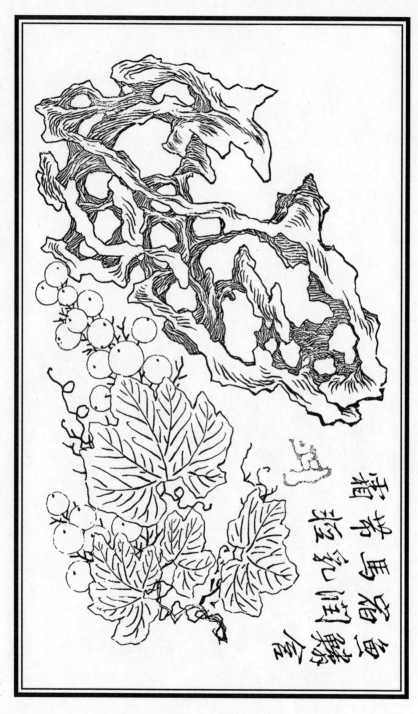

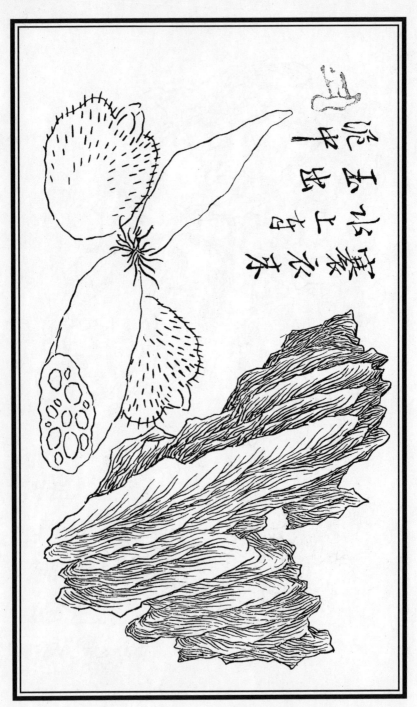

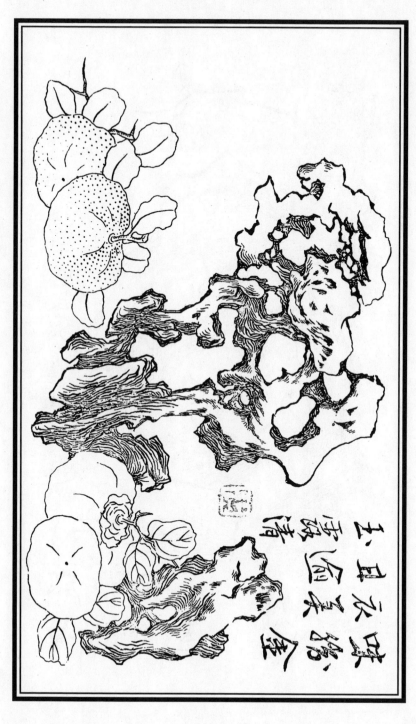

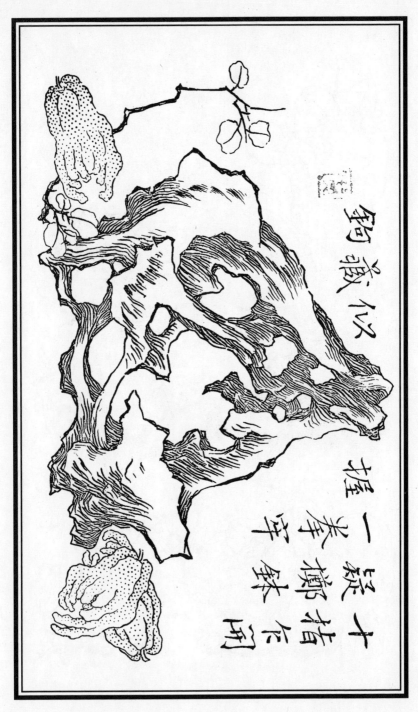

蜀巘仿

握一卷十
来年藏拊手样
石子固

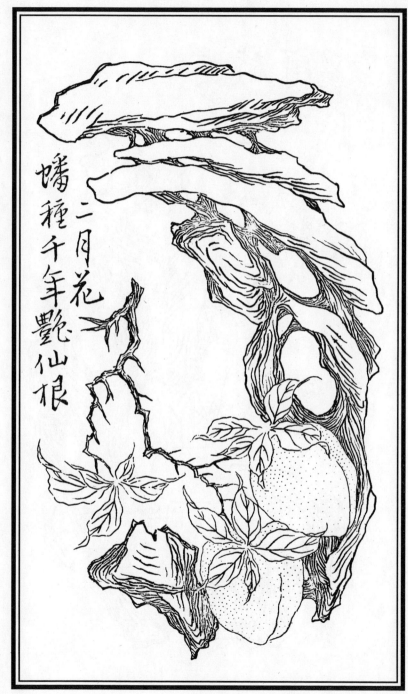

嫱種千年花
二月花艷仙根

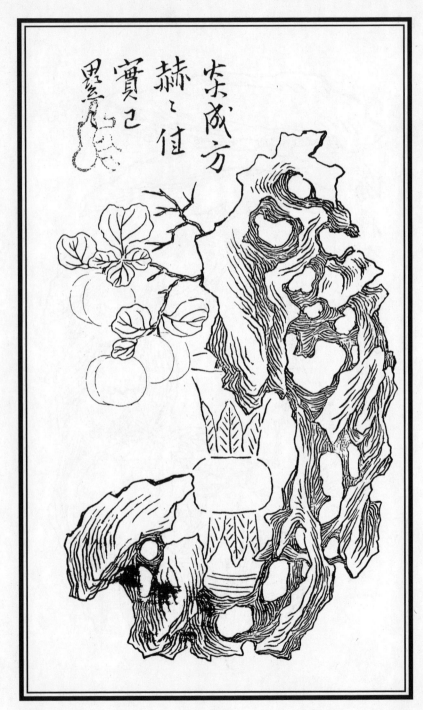

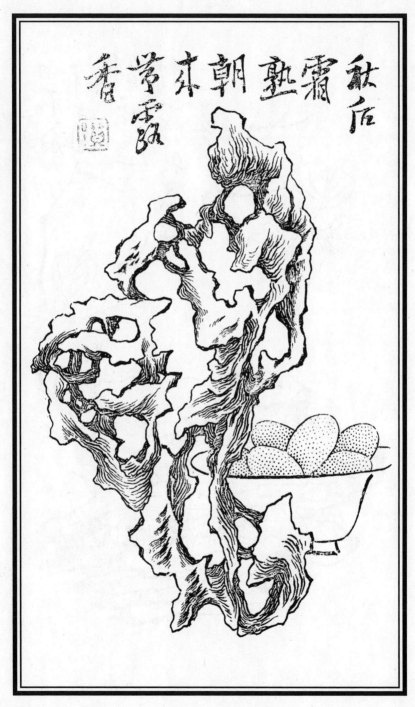

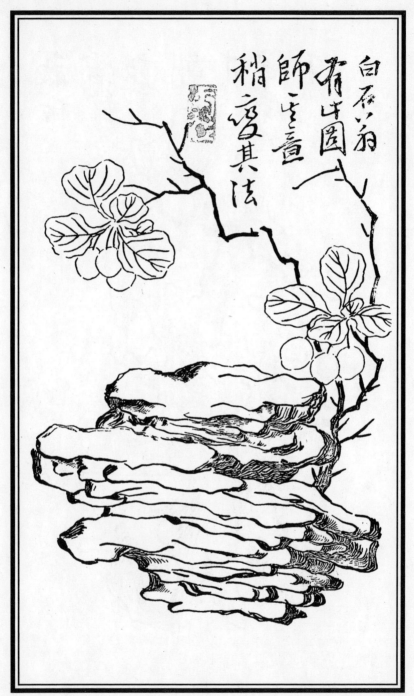

白石山翁有此图
师其意
稍变其法

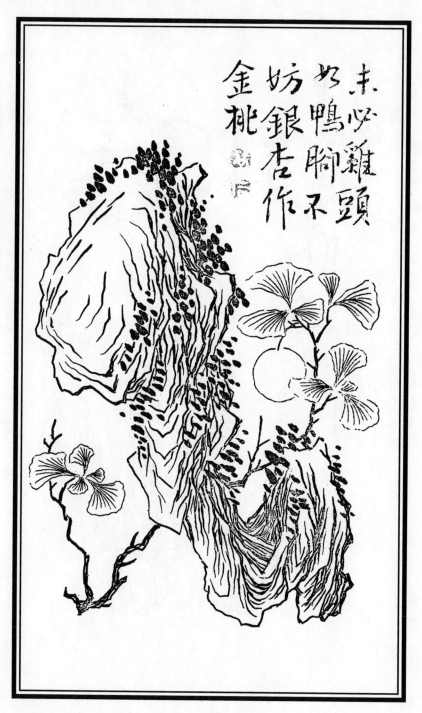

未必雞頭
如鴨腳不
妨銀杏作
金桃

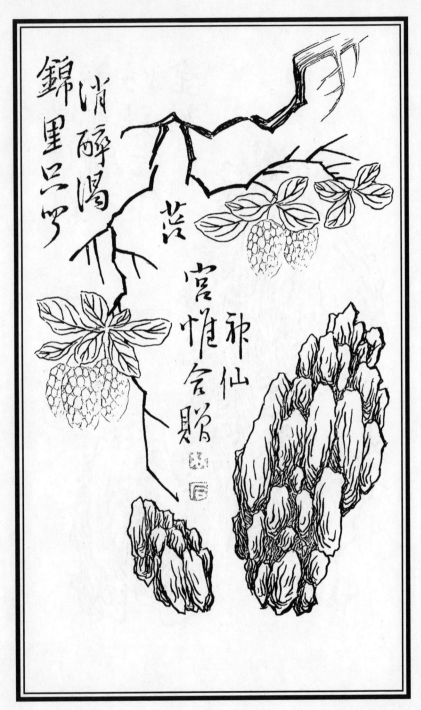

錦里只囉

消醉濃

苕

宮帷含贈

神仙

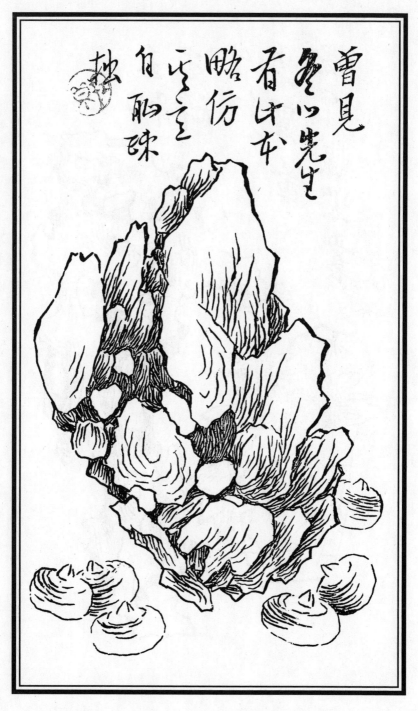

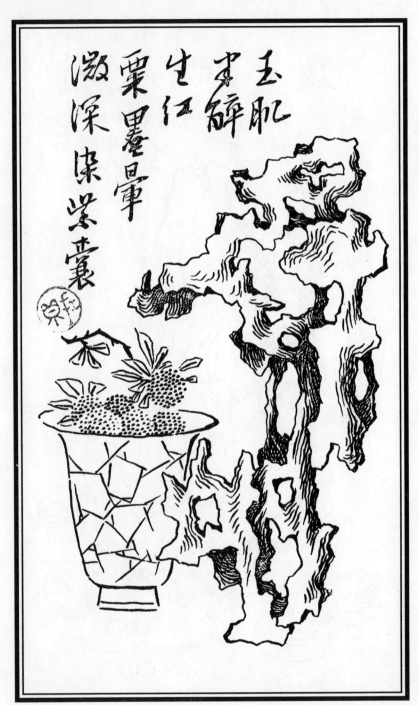

玉肌
半醉
生红
栗墨晕
潋深染紫裳

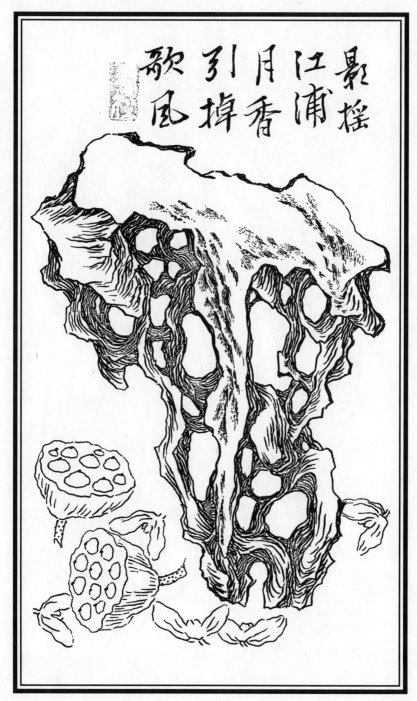

影摇江浦月香引掉歌风

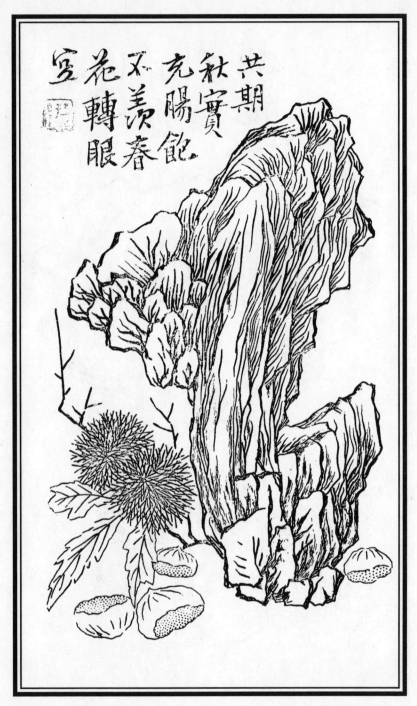

共期秋實克腸餒
不羨滋春花轉眼
空

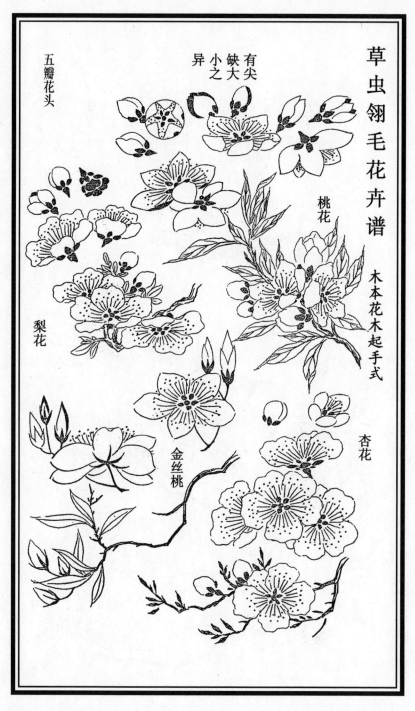

草虫翎毛花卉谱

木本花木起手式

五瓣花头

有尖
缺大
小之
异

桃花

梨花

金丝桃

杏花

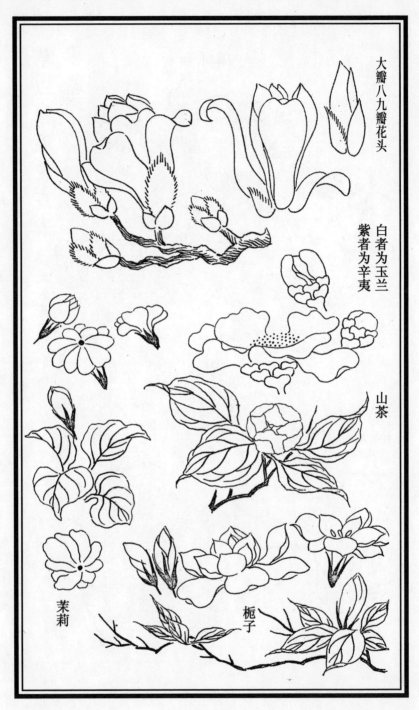

大瓣八九瓣花头

白者为玉兰
紫者为辛夷

山茶

茉莉

栀子

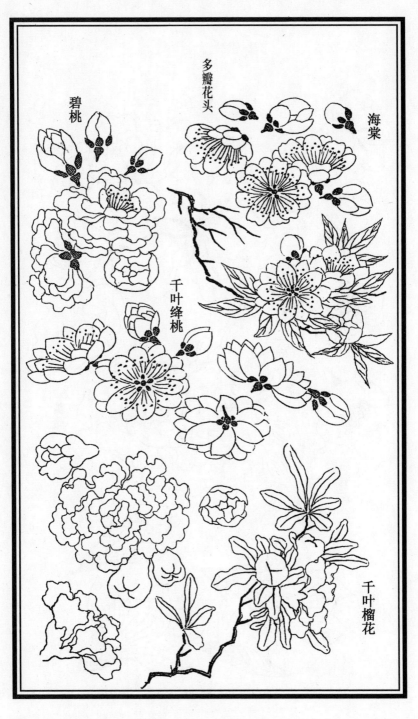

碧桃

多瓣花头

海棠

千叶绛桃

千叶榴花

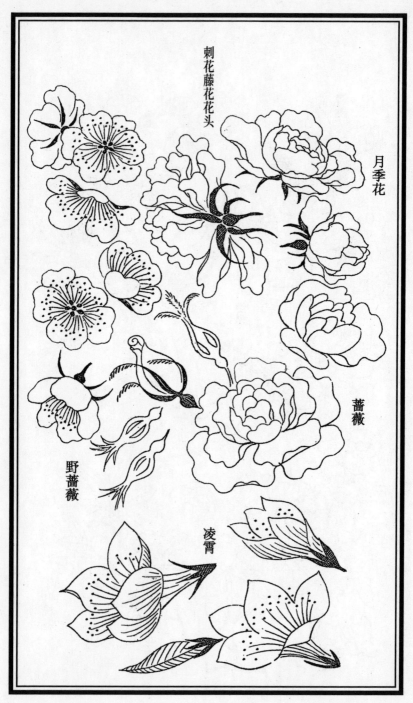

刺花藤花花头

月季花

蔷薇

野蔷薇

凌霄

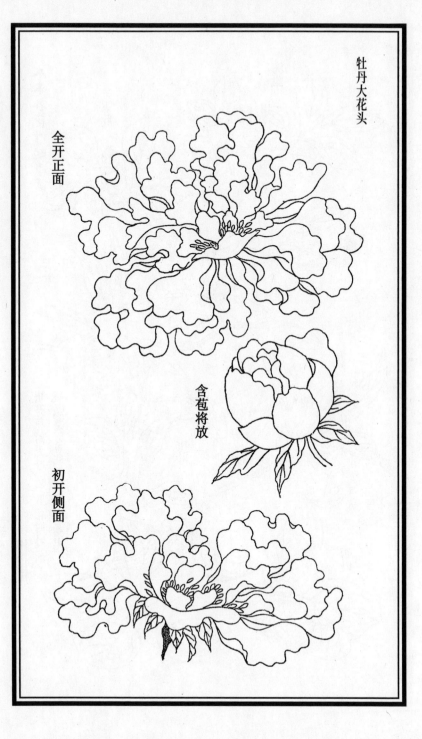

全开正面

含苞将放

初开侧面

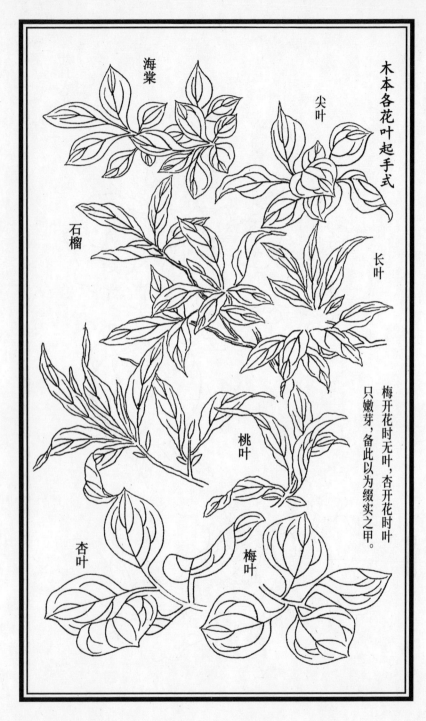

木本各花叶起手式

海棠

尖叶

石榴

长叶

桃叶

梅开花时无叶，杏开花时叶
只嫩芽，备此以为缀实之甲。

杏叶

梅叶

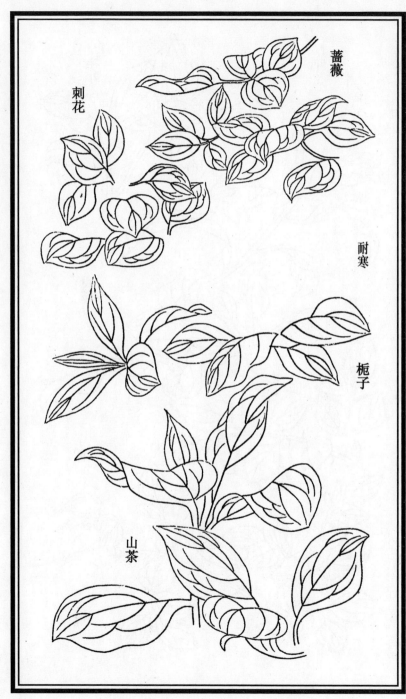

蔷薇

刺花

耐寒

栀子

山茶

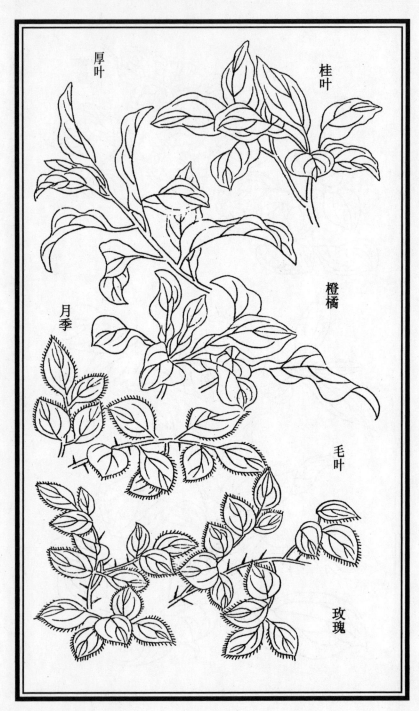

厚叶

桂叶

橙橘

月季

毛叶

玫瑰

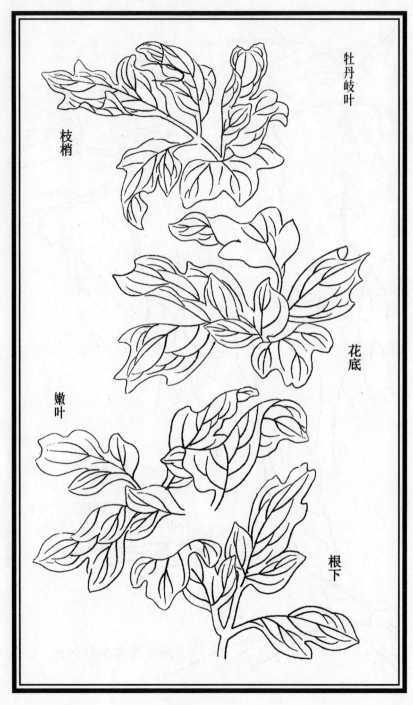

牡丹岐叶

枝梢

花底

嫩叶

根下

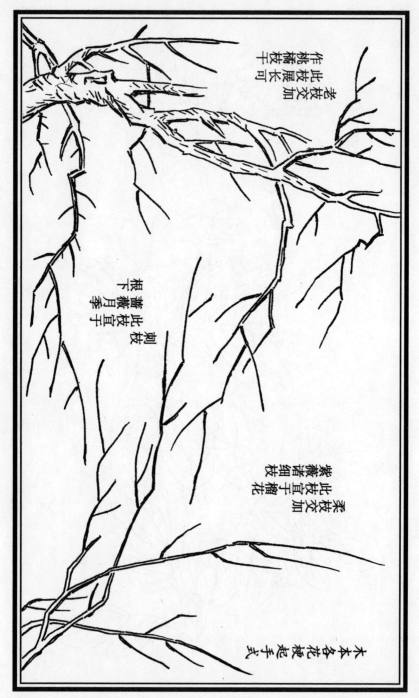

作此枝交
桃枝加
展
枝长
干可

老
枝交

根蔷此
下薇枝
月直
季干

刺蔷此
枝薇枝
直
干

紫此柔
薇枝枝
诸交
干加
枝细榴
花

木
本
各
花
梗
起
手
式

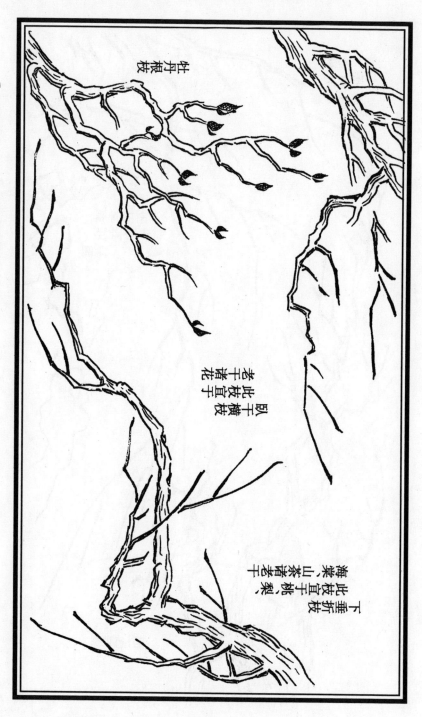

杜丹根枝

老此干横枝

卧干直枝诸花干

海棠枝折枝

下垂此枝折枝

海棠山茶诸梅老干

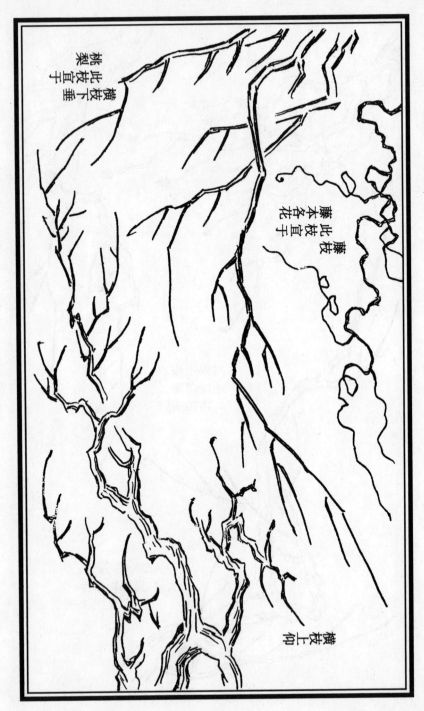

桃梨宜子
此枝下垂
横枝宜子

藤此枝
本枝各宜
花子

横枝上仰

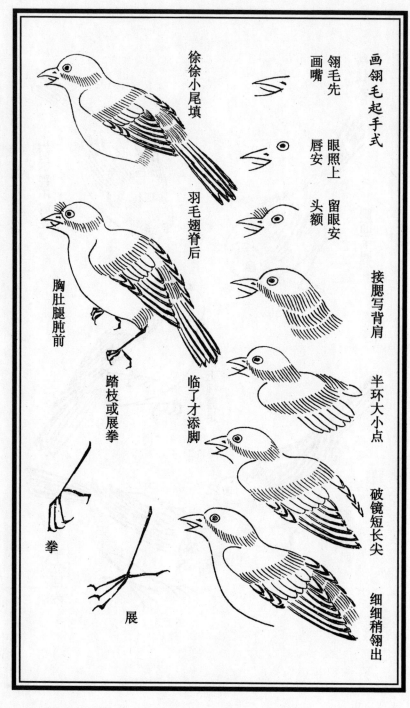

画翎毛起手式

翎毛先 眼照上 留眼安
画嘴 唇安 头额

徐徐小尾填 羽毛翅脊后

接腮写背肩

半环大小点

破镜短长尖

细细稍翎出

胸肚腿肫前 临了才添脚

踏枝或展拳

拳

展

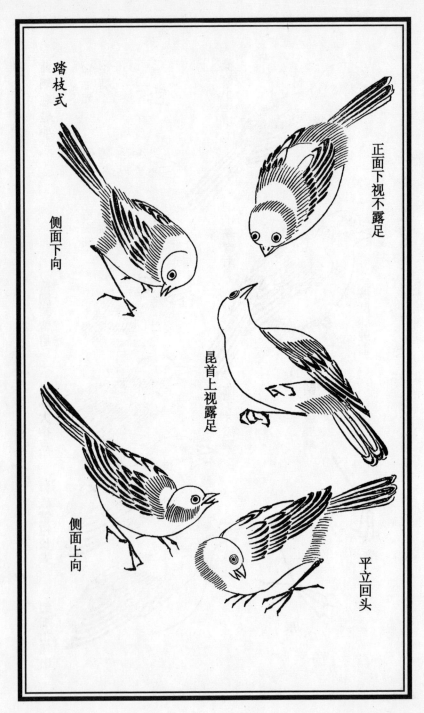

踏枝式

正面下视不露足

侧面下向

昆首上视露足

侧面上向

平立回头

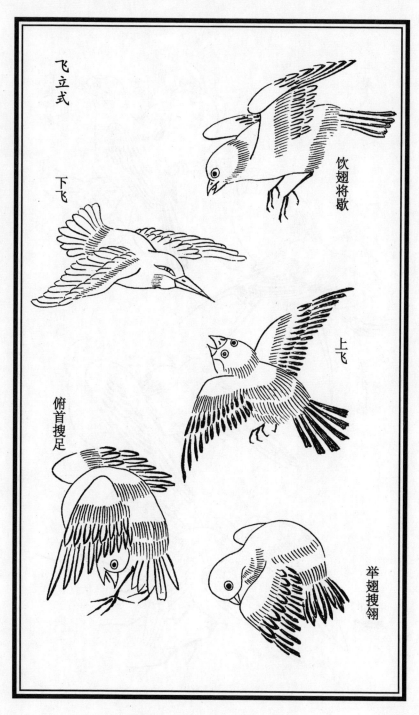

飞立式

下飞

饮翅将歇

上飞

俯首搜足

举翅搜翎

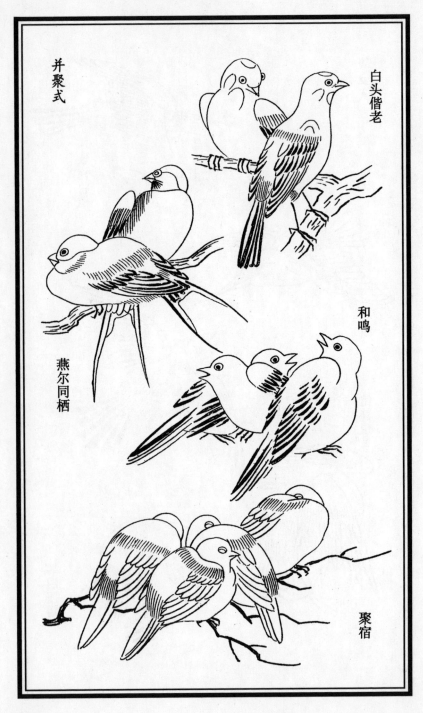

并聚式

白头偕老

和鸣

燕尔同栖

聚宿

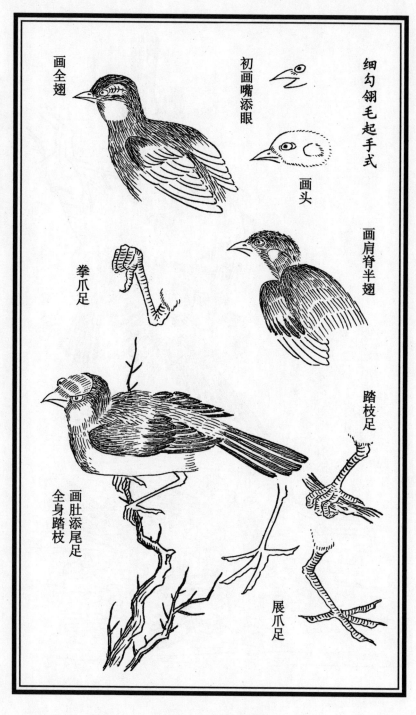

细勾翎毛起手式

初画嘴添眼

画头

画全翅

画肩脊半翅

拳爪足

踏枝足

画肚添尾足
全身踏枝

展爪足

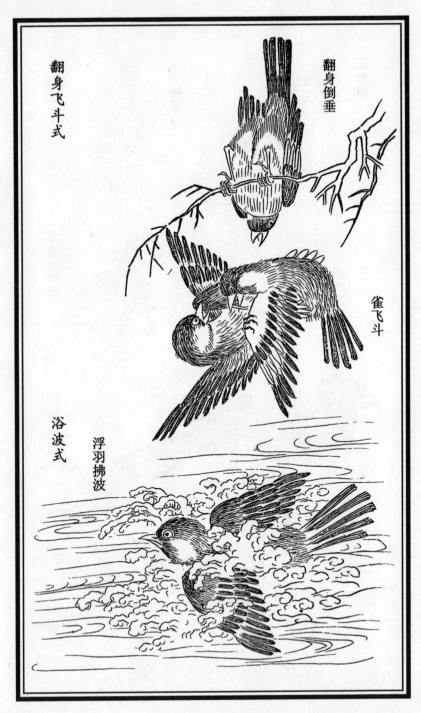

翻身倒垂

翻身飞斗式

雀飞斗

浴波式

浮羽拂波

鸷

黄鸟

鹇

雉

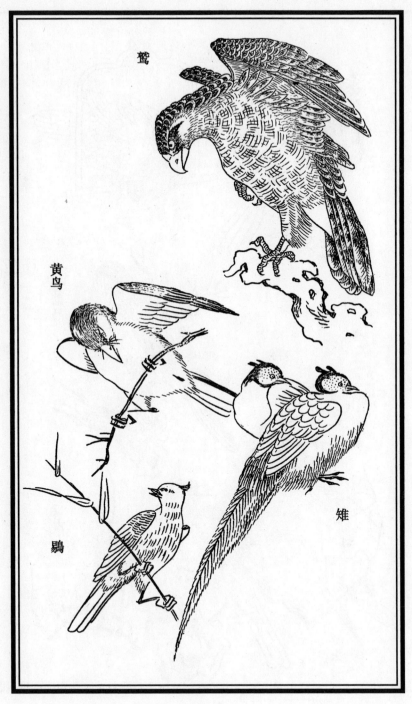

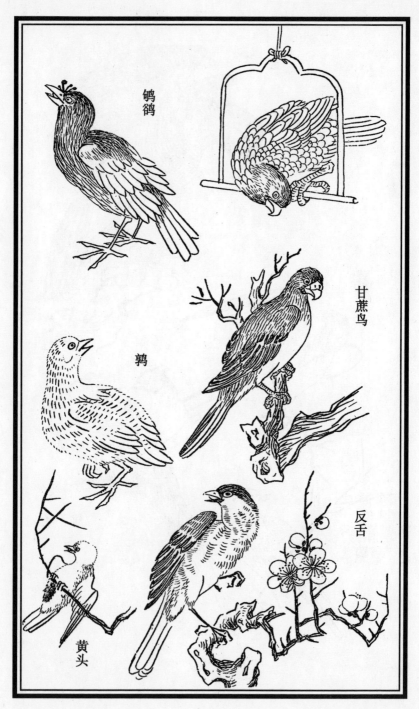

鸲鹆

甘蔗鸟

鹑

反舌

黄头

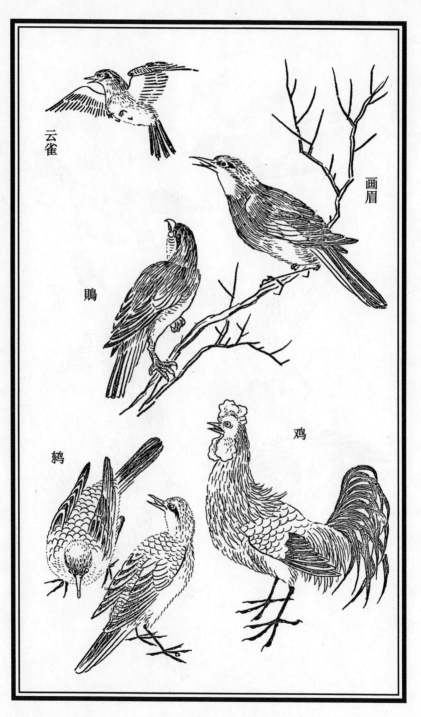

云雀

画眉

鹠

鸡

鸫

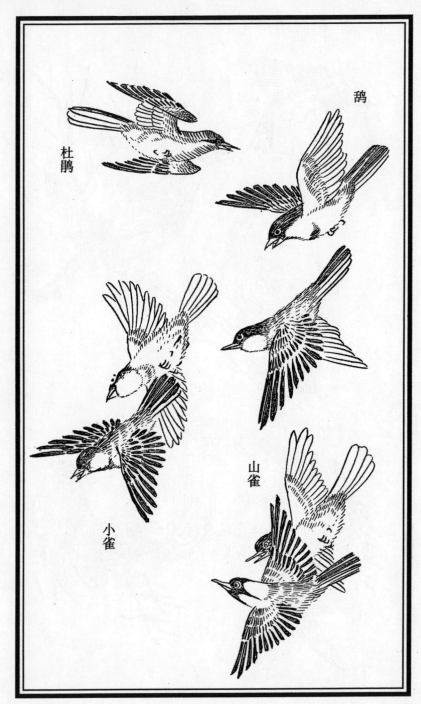

鸧

杜鹃

山雀

小雀

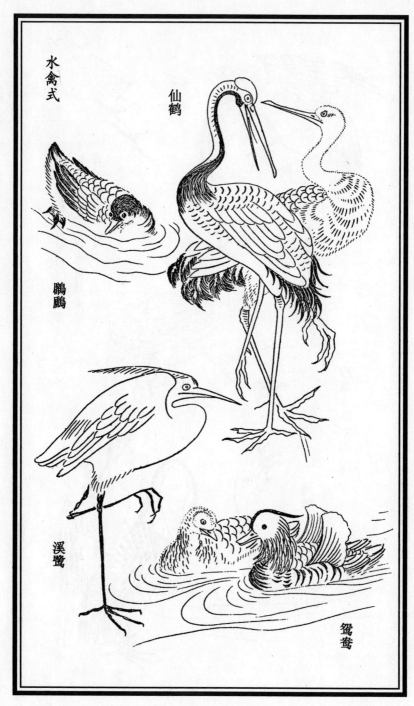

水禽式

仙鹤

鹈鹕

溪鹭

鸳鸯

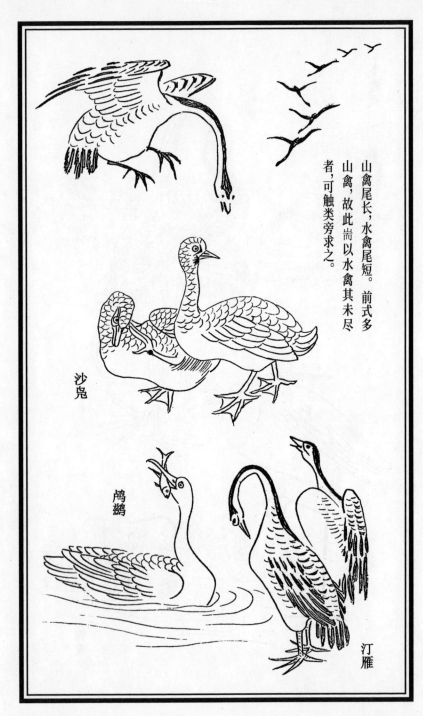

山禽尾长，水禽尾短。前式多
山禽，故此皆以水禽其未尽
者，可触类旁求之。

沙㲄

鸬鹚

汀雁

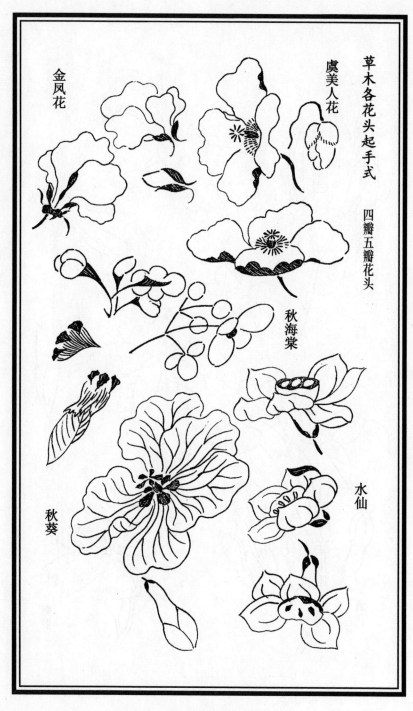

草木各花头起手式

虞美人花

金凤花

四瓣五瓣花头

秋海棠

水仙

秋葵

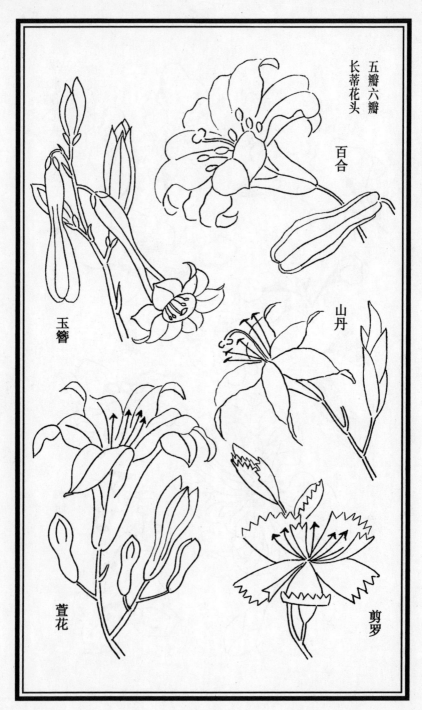

五瓣六瓣
长蒂花头

百合

玉簪

山丹

萱花

剪罗

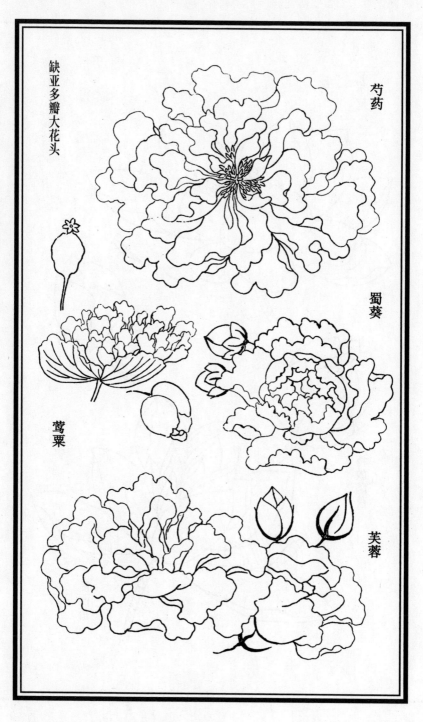

缺亚多瓣大花头

芍药

蜀葵

莺粟

芙蓉

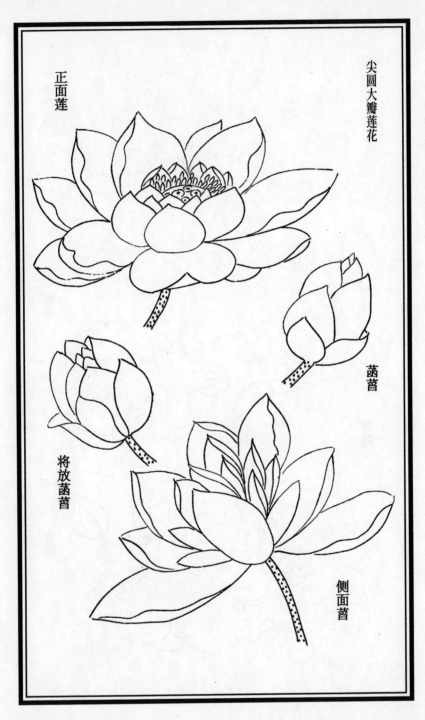

尖圆大瓣莲花

正面莲

菡萏

将放菡萏

侧面萏

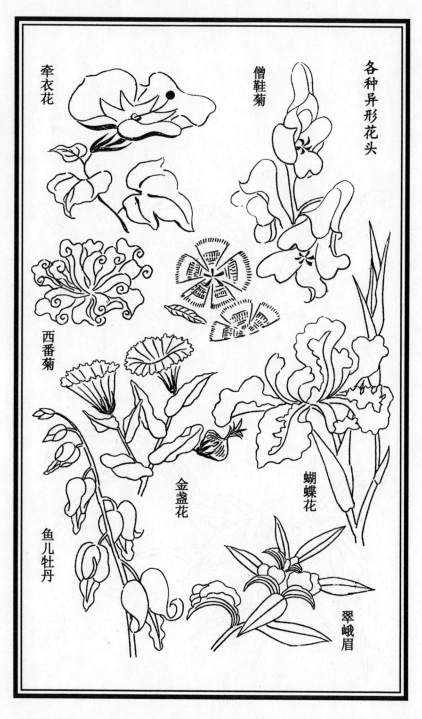

各种异形花头

僧鞋菊

牵衣花

西番菊

金盏花

蝴蝶花

鱼儿牡丹

翠峨眉

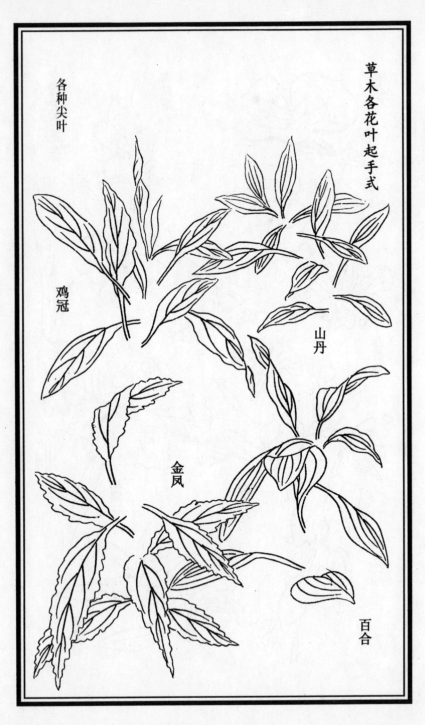

草木各花叶起手式

各种尖叶

鸡冠

山丹

金凤

百合

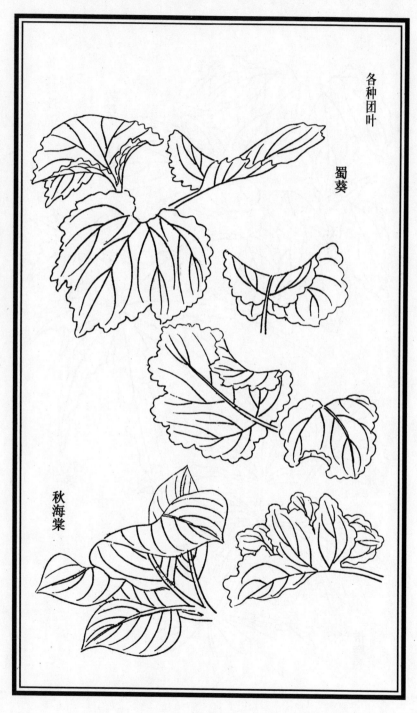

各种团叶

蜀葵

秋海棠

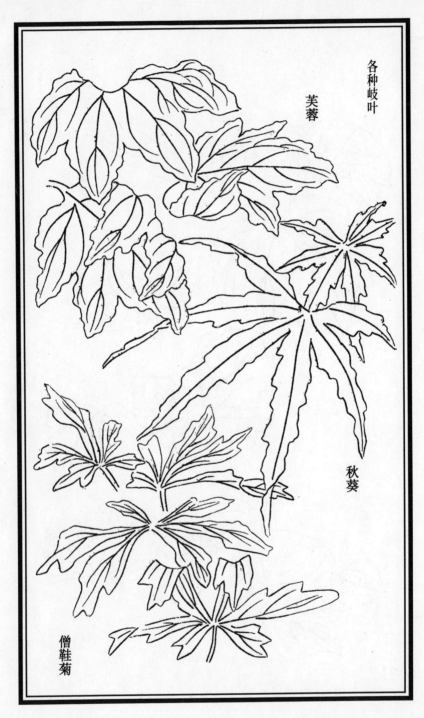

各种岐叶

芙蓉

秋葵

僧鞋菊

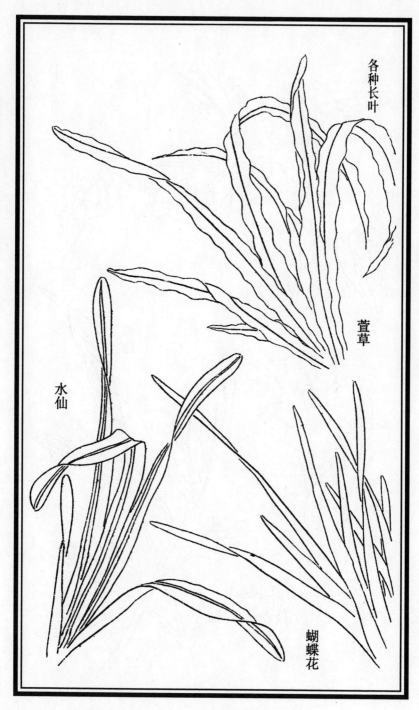

各种长叶

萱草

水仙

蝴蝶花

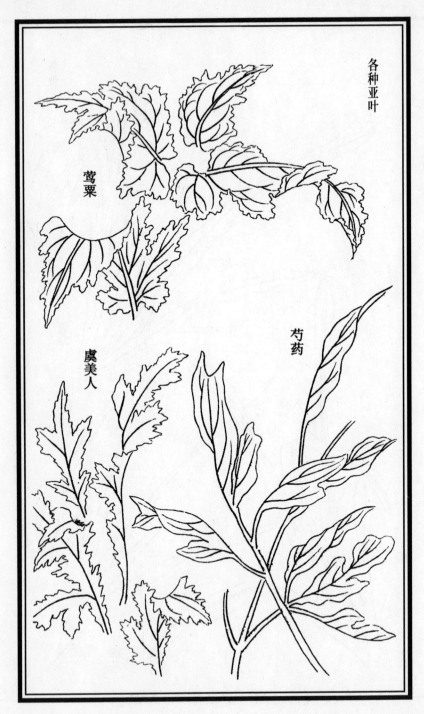

各种亚叶

罂粟

虞美人

芍药

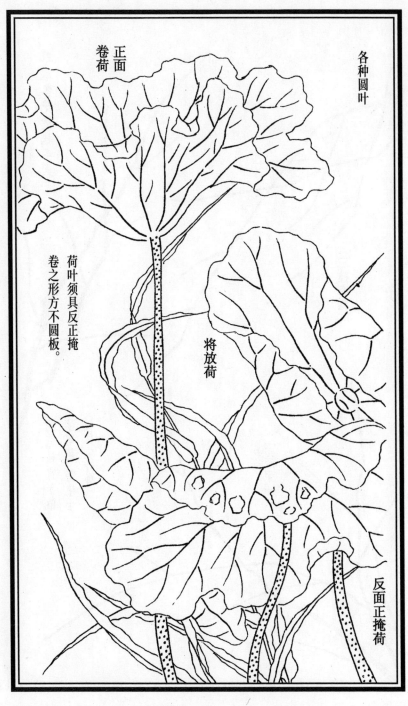

正面
卷荷

各种圆叶

荷叶须具反正掩
卷之形方不圆板。

将放荷

反面正掩荷

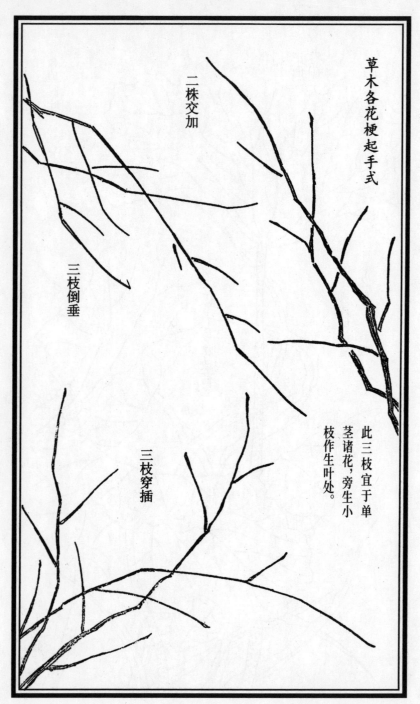

草木各花梗起手式

二株交加

三枝倒垂

三枝穿插

此三枝宜于单
茎诸花，旁生小
枝作生叶处。

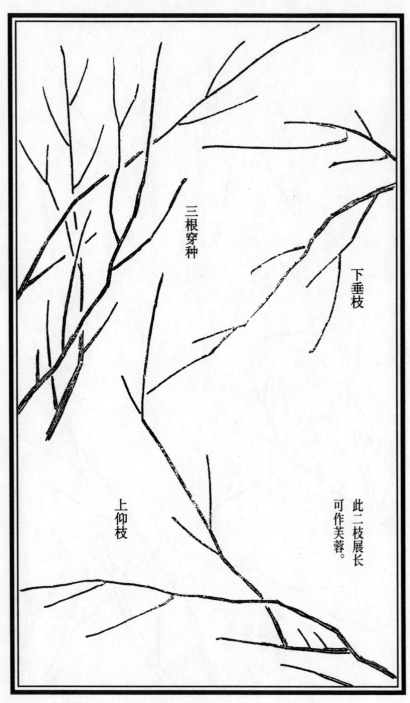

三根穿种

下垂枝

上仰枝

此二枝展长
可作芙蓉。

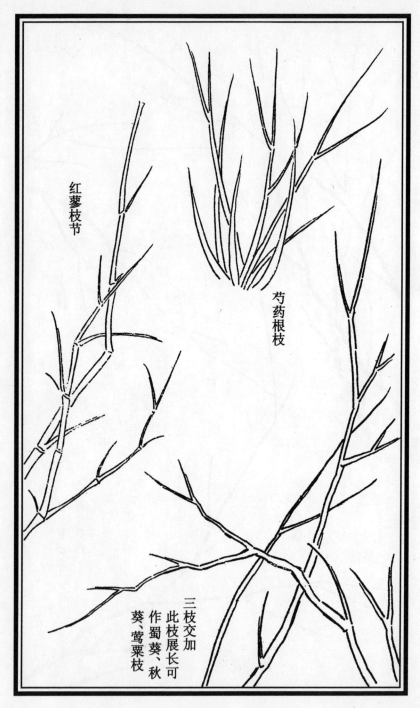

红蓼枝节

芍药根枝

三枝交加
此枝展长可
作蜀葵、秋
葵、莺粟枝

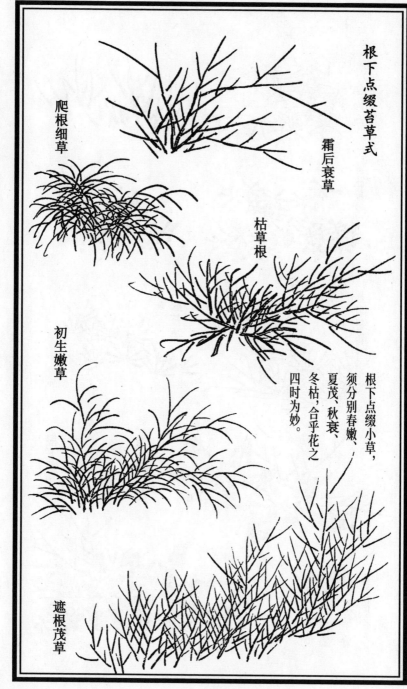

【挥毫自在——中国绘画传统技法入门】

根下点缀苔草式

霜后衰草

爬根细草

枯草根

初生嫩草

根下点缀小草，须分别春嫩、夏茂、秋衰、冬枯，合乎花之四时为妙。

遮根茂草

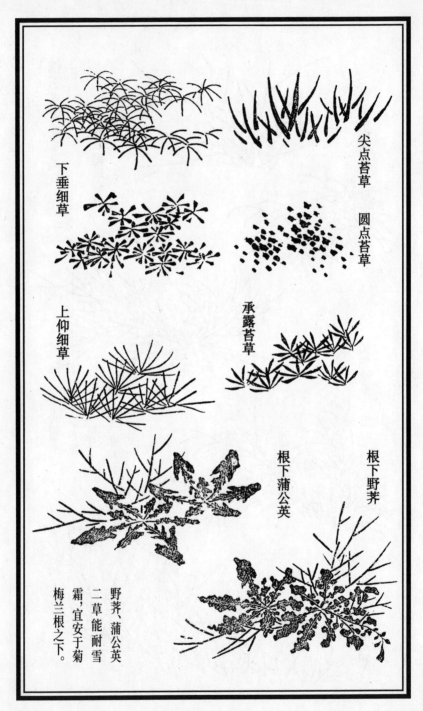

尖点苔草

圆点苔草

下垂细草

上仰细草

承露苔草

根下野荠

根下蒲公英

野荠、蒲公英
二草能耐雪
霜，宜安于菊
梅兰根之下。

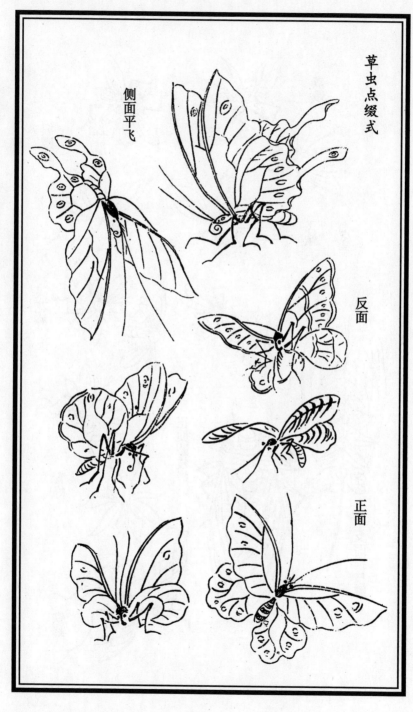

草虫点缀式

侧面平飞

反面

正面

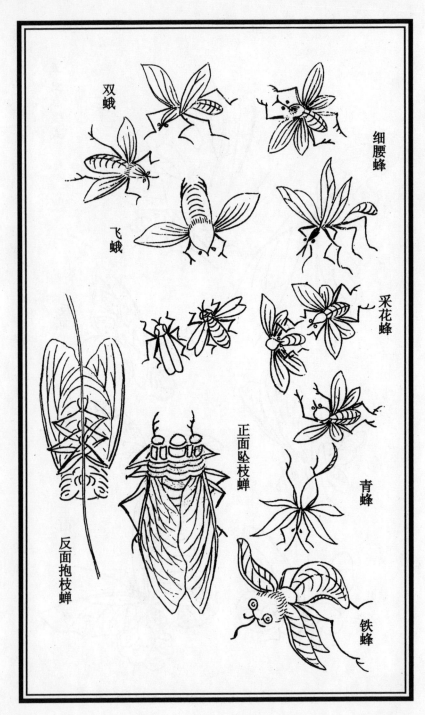

双蛾

细腰蜂

飞蛾

采花蜂

青蜂

正面坠枝蝉

反面抱枝蝉

铁蜂

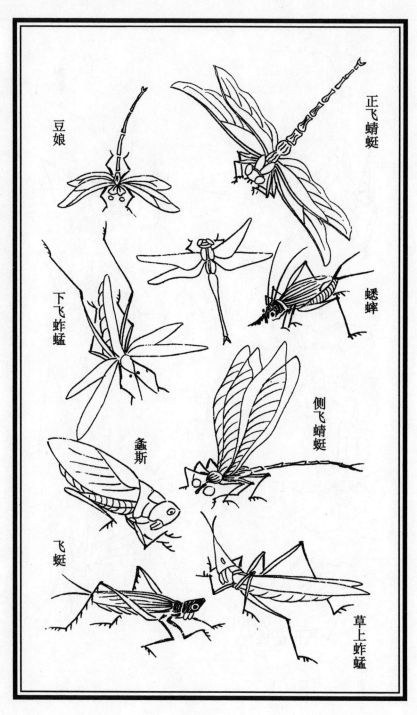

正飞蜻蜓

豆娘

蟋蟀

下飞蚱蜢

侧飞蜻蜓

螽斯

飞蜓

草上蚱蜢

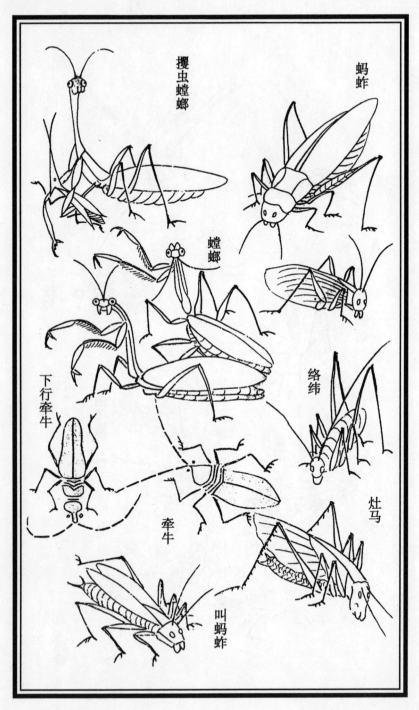

攫虫螳螂

蝲蚱

螳螂

下行牵牛

络纬

牵牛

灶马

叫蝲蚱

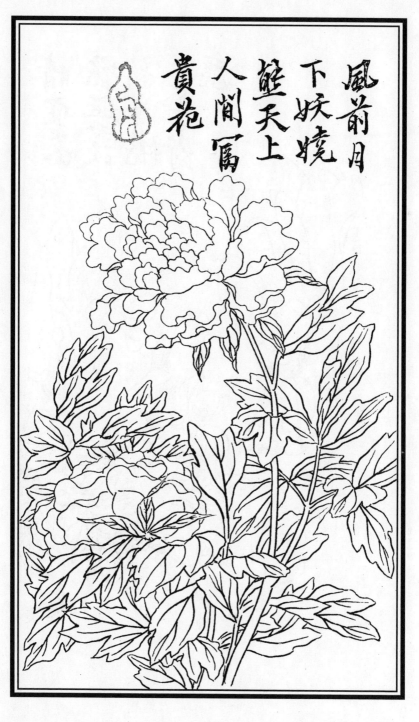

風前月
下妖嬈
態天上
人間屬
貴花

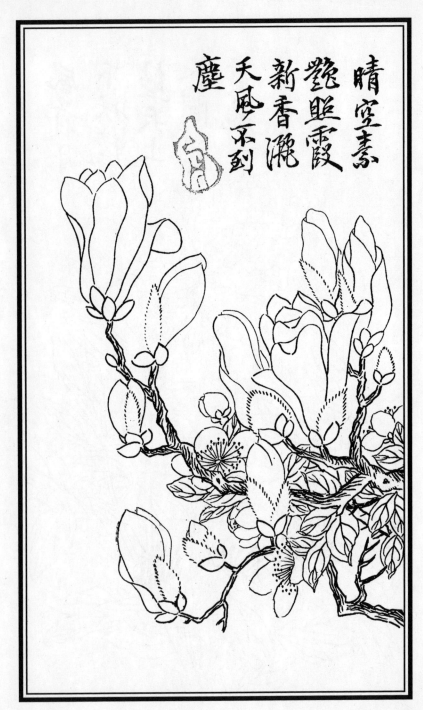

晴空素
艳暎霞
新香�
天风不到
尘

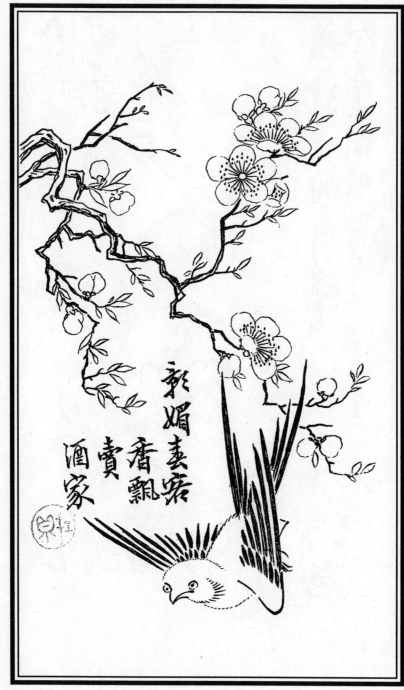

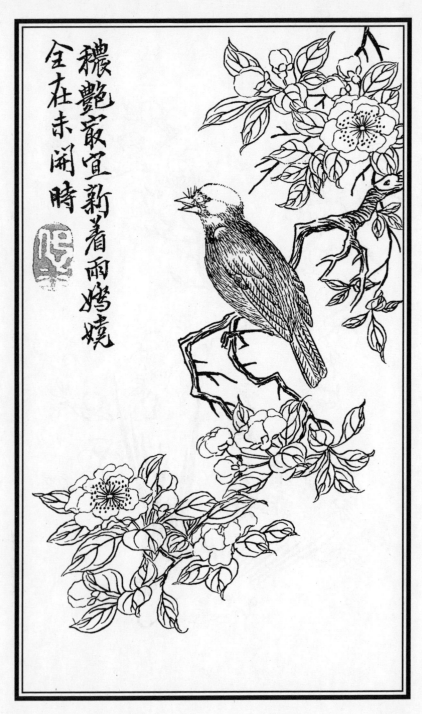

穠艷最宜新著雨
全在未開時
嬌嬈

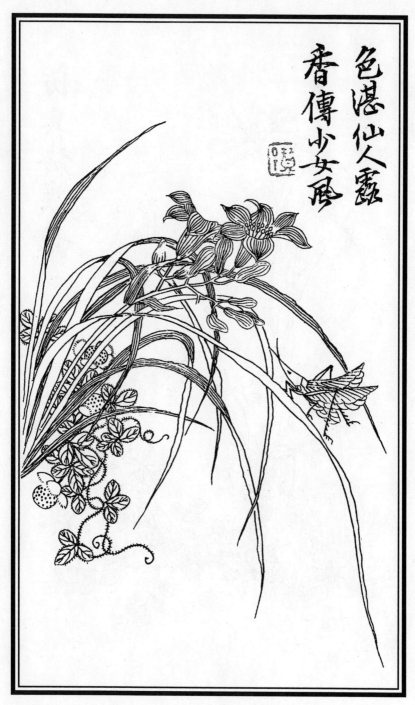

色湛仙人露

香傳少女風

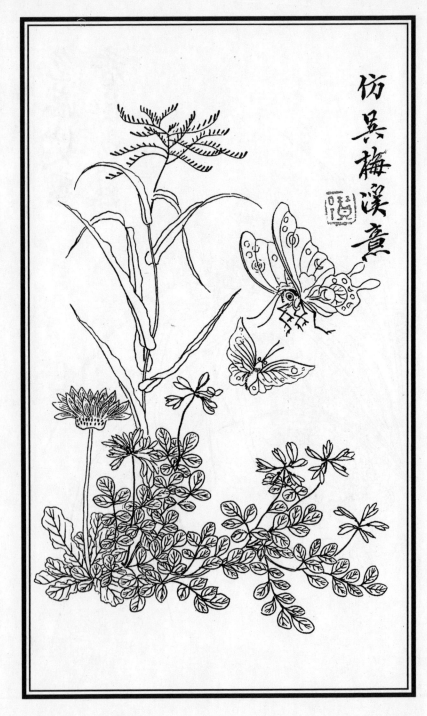

仿吴梅溪意

春色先
陰到海
棠獨留
此種占
秋芳

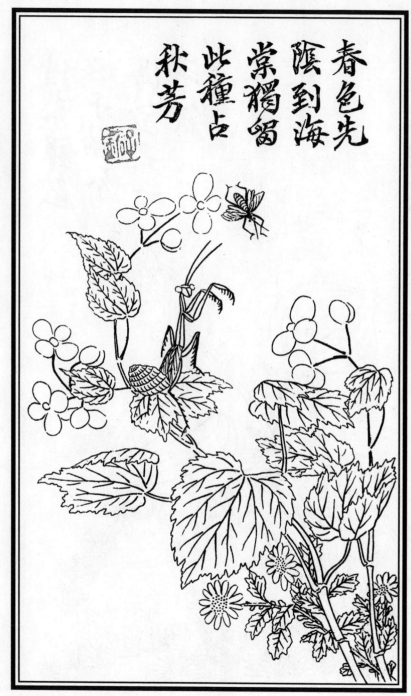

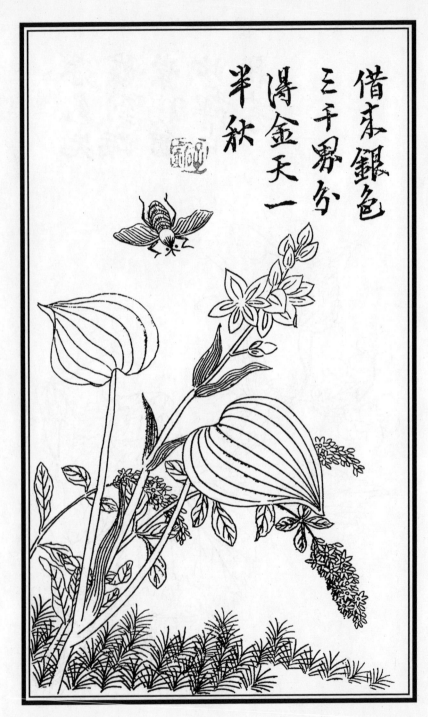

借来銀色
三千界分
得金天一
半秋

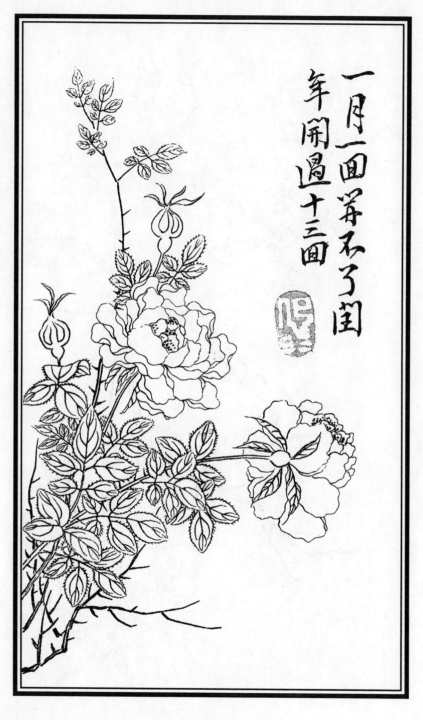

一月一回芽不了閏
年開過十三回

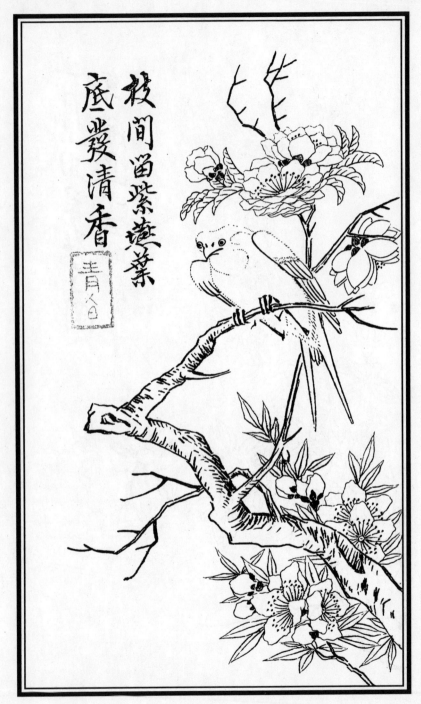

枝間留紫燕葉

底覺清香

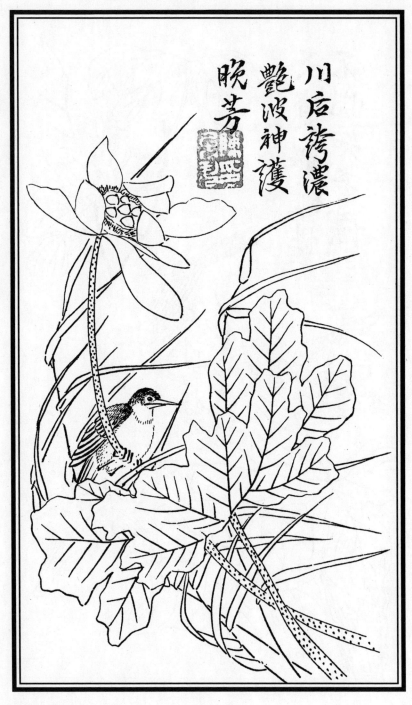

川后夸濃
艶波神護
晚芳

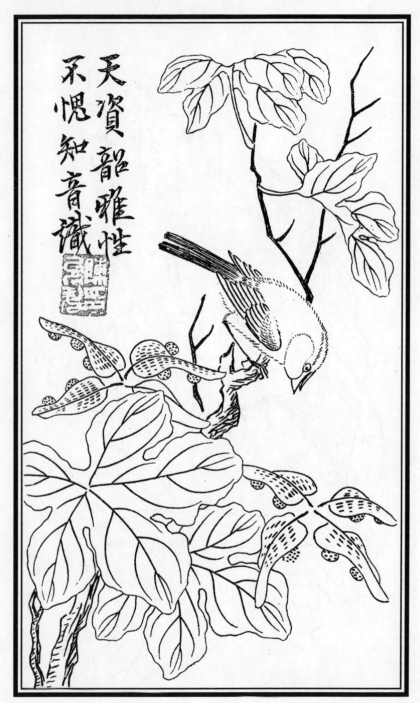

天資韶雅性
不愧知音藏

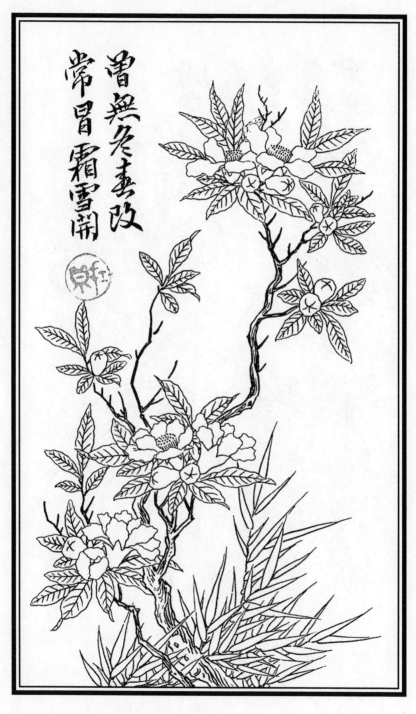

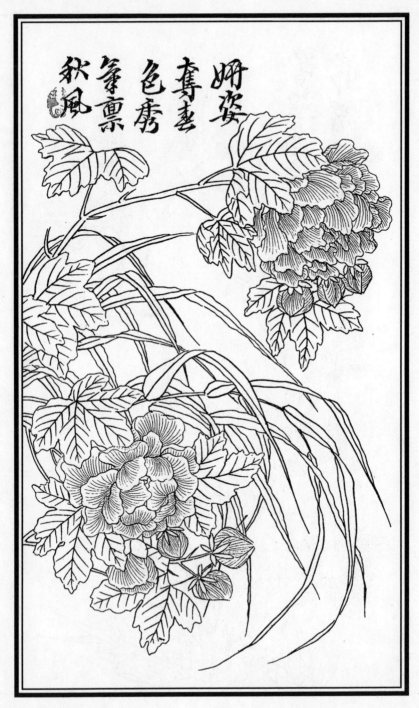

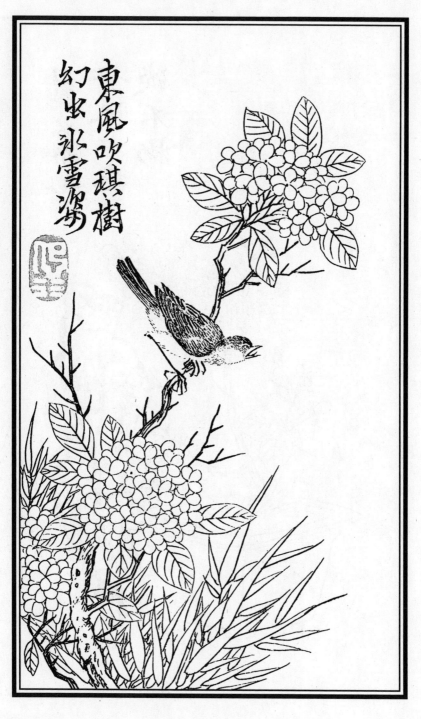

東風吹琪樹

幻出氷雪姿

翠葉光
如沃冰葩
淡不物

月下疏低影风前远近香

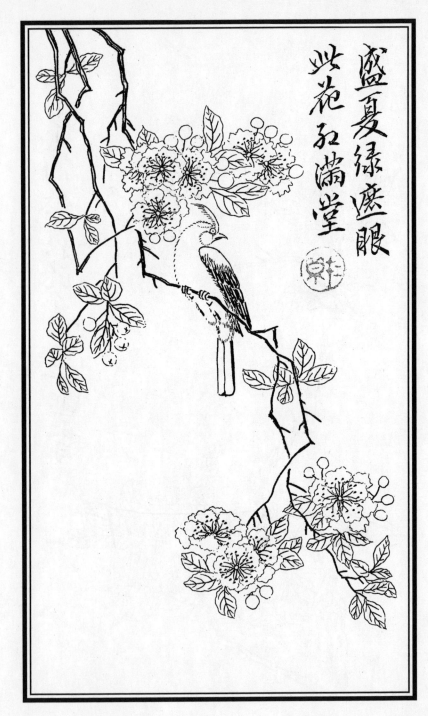

盛夏绿遮眼

此花红满堂

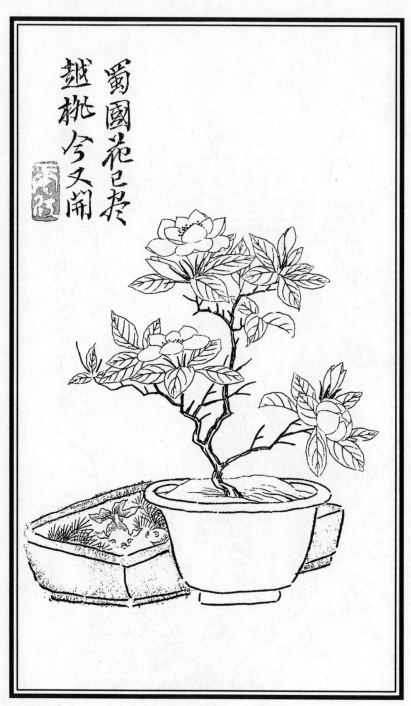

蜀国花已尽
越桃今又开

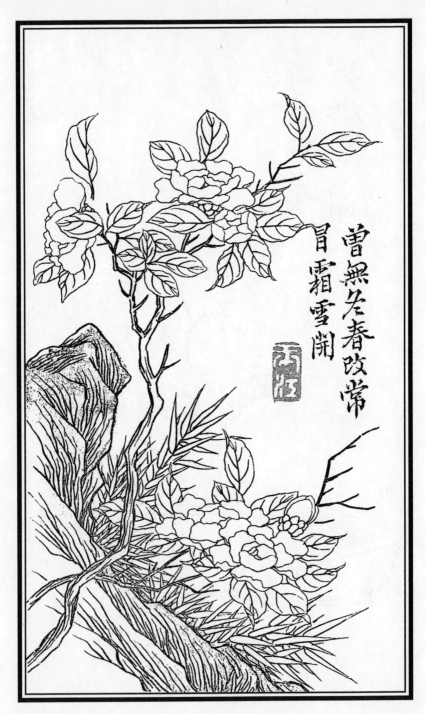

曾無冬春改常
冒霜雪開

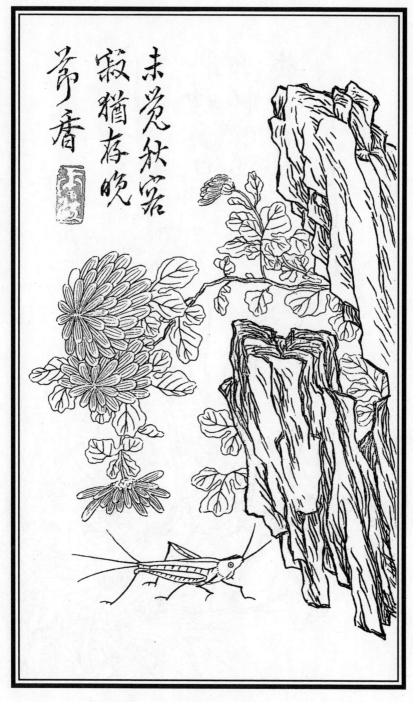

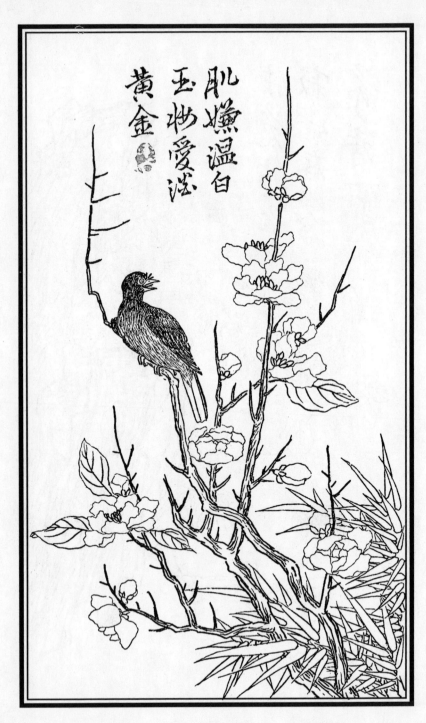

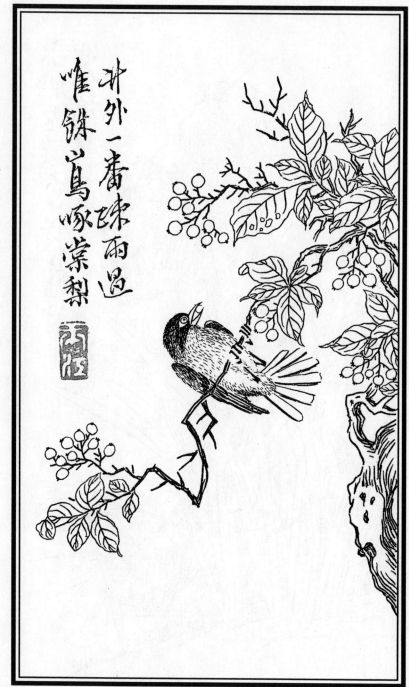

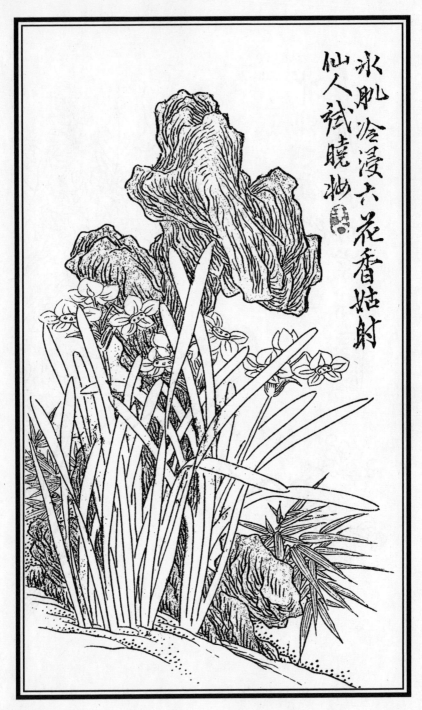

冰肌冷浸六花香姑射
仙人试晓妆

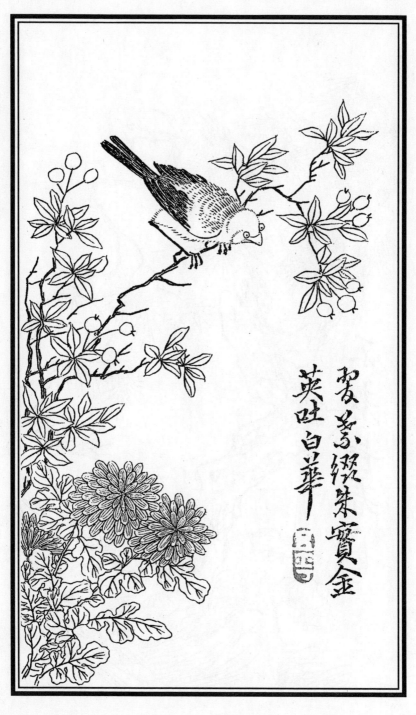

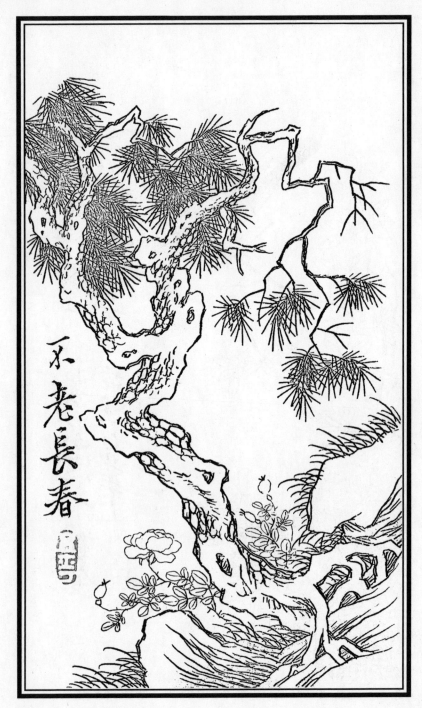

不老長春

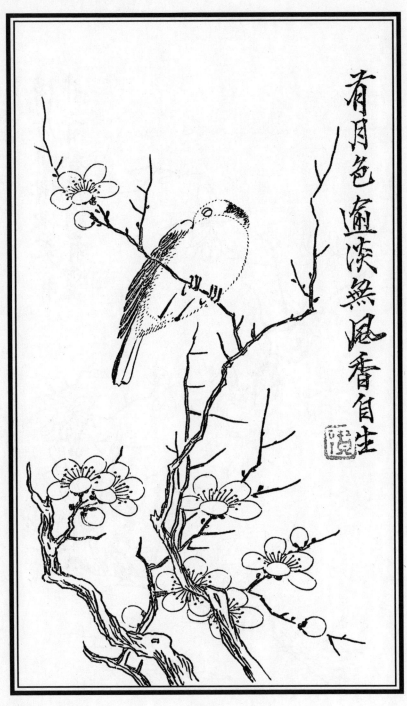

有月色逾淡無風香自生

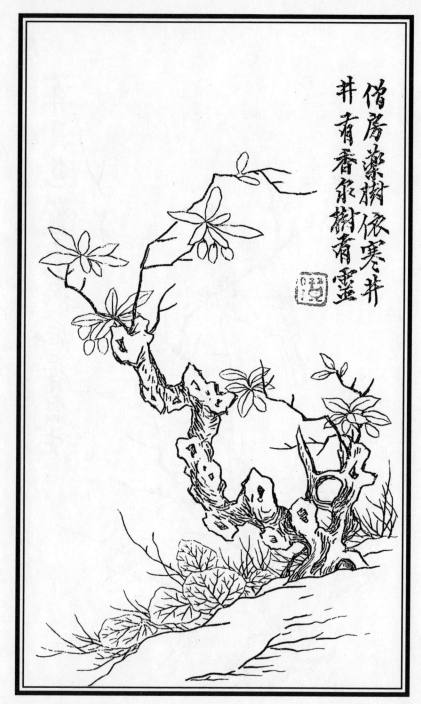

僧房药树依寒井
井有香泉树有灵

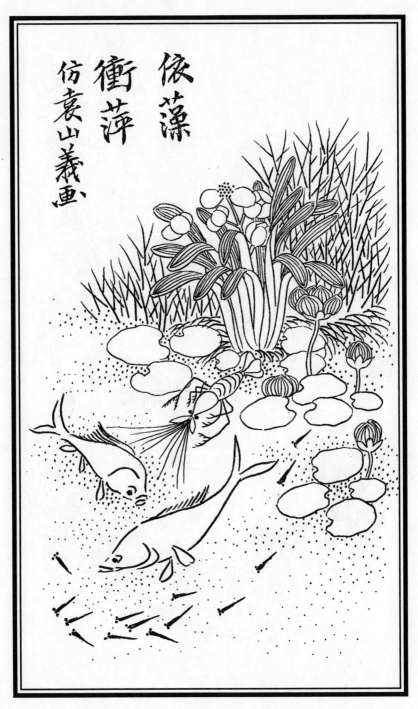

依藻

衝萍

仿袁山羲畫

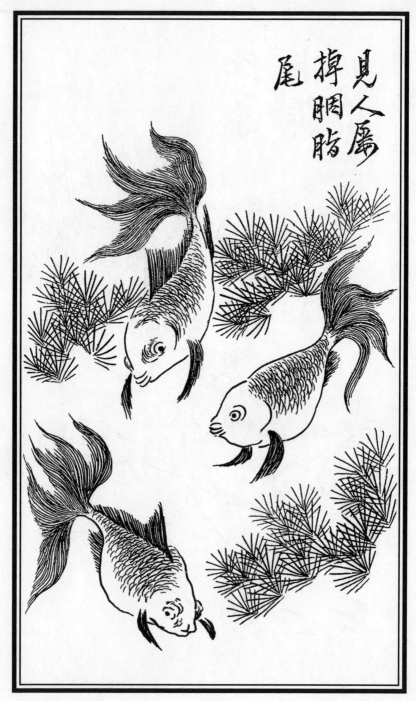

見
人
屬
掉
朒
脂
尾

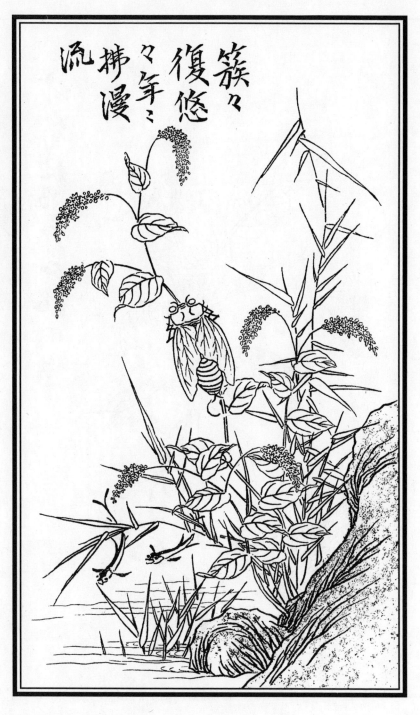

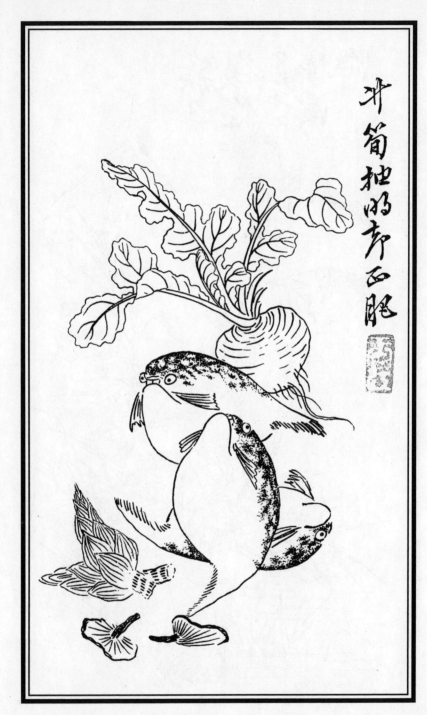

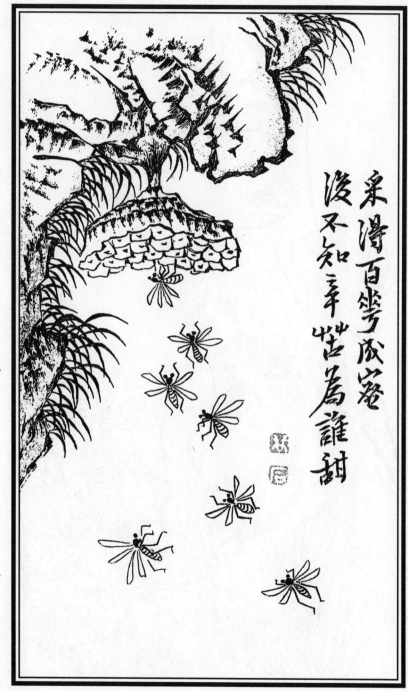

牡丹架暖
眠春晝

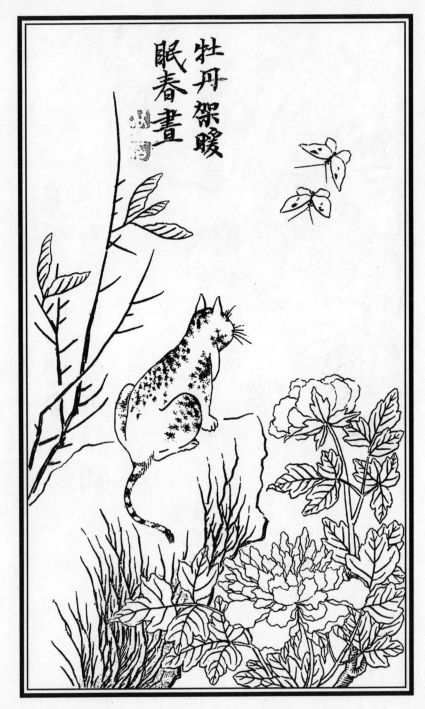

共受初平住
九霞焚香不
出闲卷華
屡羊風隊
雄牧抬嗅吞
勃頴邑膳花

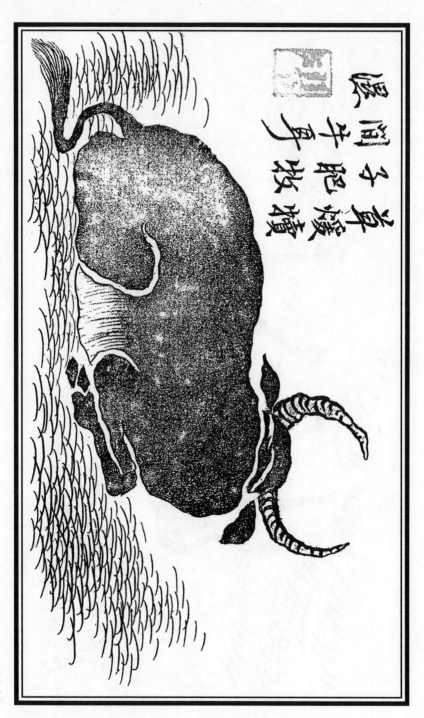

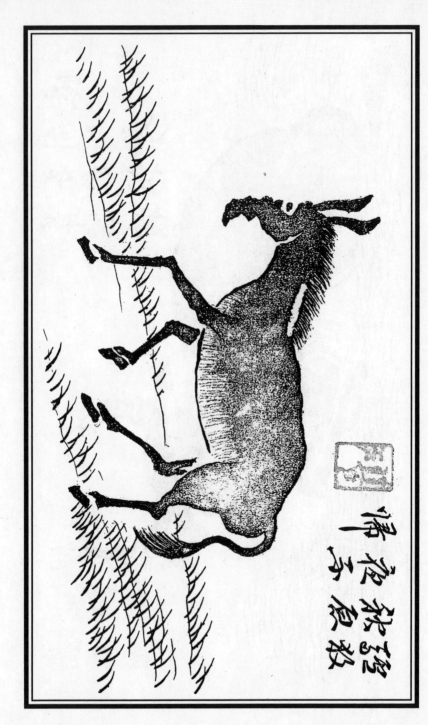

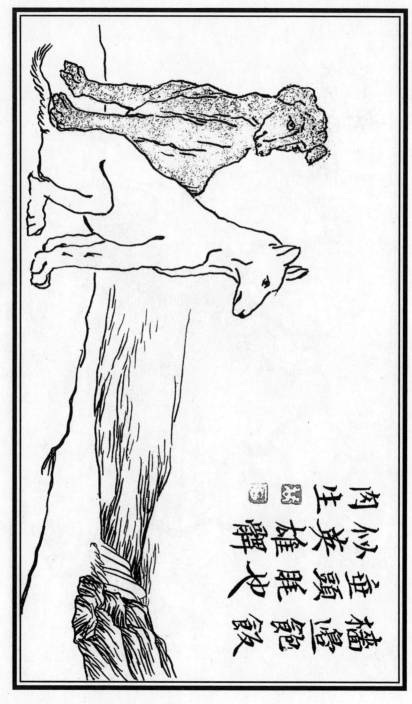

肉林生来頭嶒
福蓄含雄眈
雄也
餕

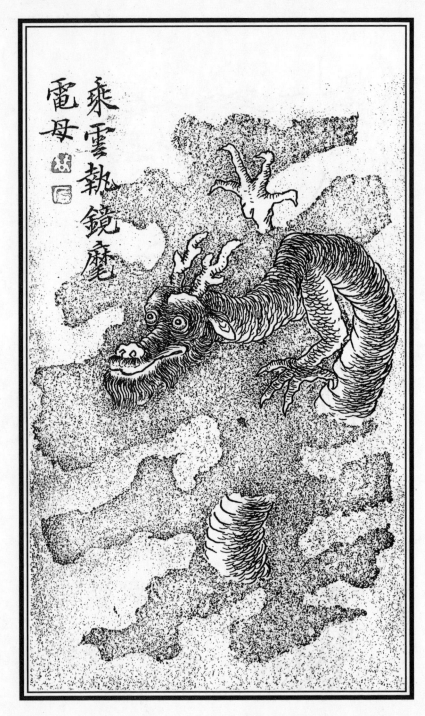

乘雲執鏡塵

電母

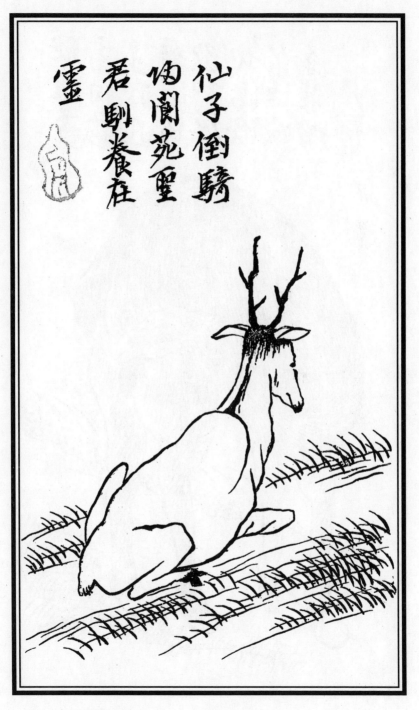

仙子倒騎

內閬苑聖

君馴養在

靈

駝惟奇
崙內藪
呈彼巎
鷲涪兩
歐切絕
地潛凌
尔源瀛
牟其智

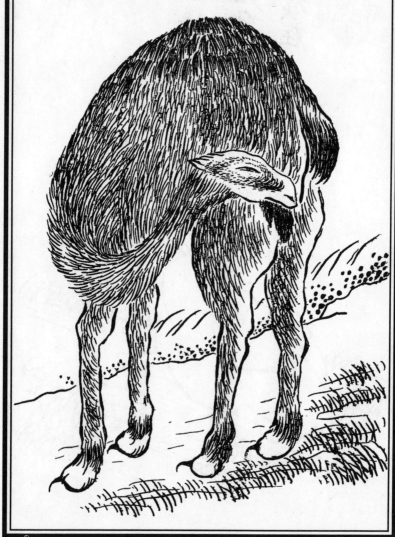

夫畫者自描寫象而後窮盡描寫
既而學之法式立焉不固法式而窮描
萬象於濱末凡臾況揣摩諸妙之
難也余今編輯古人之法式以爲一示
冊子示欲使初學者頭有所揮盡
豈但於其揣摩不能以取主意所
也著筆余所惠且徇也矣

明治十四稔三月　琹石婁□

原书版框尺寸　高十点四厘米
　　　　　　　宽六点二厘米